TRAITÉ DES ORDRES D'ARCHITECTURE.

PREMIERE PARTIE.

DE LA PROPORTION DES CINQ ORDRES.

Où l'on a tenté de les rapprocher de leur origine, en les établissant sur un principe commun.

Par M. POTAIN, Architecte du Roi.

A PARIS, RUE DAUPHINE,

Chez CHARLES-ANTOINE JOMBERT, Libraire du Génie & de l'Artillerie, à l'Image Notre-Dame.

M. DCC. LXVII.

A MONSIEUR

LE MARQUIS

DE MARIGNY,

Conseiller du Roi en ses Conseils, Commandeur de ses Ordres; Lieutenant Général des Provinces de Beauce & d'Orléannois; Directeur & Ordonnateur Général des Bâtimens du Roi, Jardins, Arts, Académies & Manufactures Royales; Gouverneur des Villes de Blois, Suevre & Menars, & Capitaine Gouverneur du Château de Blois.

MONSIEUR,

Le Traité que j'ai l'honneur de vous présenter est le premier de ce genre qui ait été publié sous le Regne de Sa Majesté. Vous avez daigné en approuver l'extrait, il y a quelques années; ainsi il doit le jour à la protection

que vous accordez aux Arts, & aux bontés particulieres dont vous m'avez honoré depuis que vous êtes leur Protecteur : en effet, c'est à cette heureuse époque que l'on doit rapporter l'avantage d'avoir vu élever plusieurs édifices qui, par leur beauté, leur magnificence & leur pureté, feront regarder le siecle de votre administration comme celui du rétablissement de l'architecture. Il est principalement dû aux efforts qu'ont faits les Artistes, pour se rendre dignes de votre suffrage. C'est ce même motif qui m'anime & qui m'enhardit à oser le desirer en faveur de mon foible ouvrage : heureux s'il vous paroissoit le meriter ! Daignez, MONSIEUR, me permettre de vous le présenter comme un témoignage du zele, de la reconnoissance & du profond respect avec lesquels

Je suis,

MONSIEUR,

Votre très-humble & très-obéissant
serviteur, N. M. POTAIN.

PRÉFACE.

Les Ordres dont nous nous proposons de traiter principalement dans cet ouvrage, sont en même tems ce que l'architecture offre de plus simple, & le résultat de ce qu'on y a découvert de plus sublime. On ne doit donc point être étonné si les architectes commencent par les étudier, s'ils s'en occupent toute leur vie, s'ils regardent comme un mérite rare d'y faire quelques découvertes, & s'ils les considerent comme le principe où ils ont puisé tout ce qu'ils ont découvert de plus important sur la décoration & sur les proportions. Aussi voit-on que dans les siecles où l'architecture a fleuri, quelques-uns de ceux qui y ont excellé se sont efforcés de fixer, d'après les monumens les plus célebres, les proportions que les différens Ordres ou leurs parties devoient avoir pour produire l'effet le plus agréable aux yeux. Vitruve rapporte que dans les tems heureux où la Grece élevoit ces édifices dont on voit encore des vestiges précieux, Silene fit un livre sur les proportions de

l'Ordre Dorique ; que Ctesiphon & Metagene écrivirent sur l'Ordre Ionique du temple de Diane à Ephese, & Argelieuse sur les proportions de l'Ordre Corinthien & de l'Ionique. Vitruve lui-même fit sur ces Ordres le seul ouvrage qui nous soit resté de l'antiquité, & il l'écrivit dans le siecle où les Romains se sont le plus distingués dans les arts. A peine furent-ils sortis en Italie de la nuit où ils avoient été ensevelis pendant un si long espace de tems, que Serlio, Palladio & Vignole se signalerent, & par les édifices qu'ils éleverent, & par les regles qu'ils s'efforcerent de tirer des proportions des Ordres & des observations qu'ils firent sur les plus précieux monumens de l'antiquité. Enfin, s'il étoit un siecle en France où l'on pût espérer de voir paroître d'excellens ouvrages sur les Ordres, c'étoit celui de Louis XIV. Aussi les deux architectes les plus célebres de la France donnerent-ils une attention toute particuliere à cette partie. Perrault, dans sa belle traduction de Vitruve, déchira le voile dont ce savant auteur avoit été couvert avant lui, & proposa de nouvelles vues, dans son traité des cinq Ordres, pour régler leurs proportions ; & l'on reconnoît, dans le *Cours d'architecture* de François Blondel,

PREFACE.

l'illustre auteur de la porte Saint Denis. Ces ouvrages excellens suffiroient sans doute, si l'essor que l'architecture a pris depuis quelques années, & les magnifiques restes qu'on a recueillis & publiés de toutes les parties du Levant, ne nous fournissoient pas de nouvelles vues sur une matiere qui paroissoit épuisée.

CE sont ces réflexions qui m'ont porté à publier ce traité d'architecture, dont je présentai, il y a quatre ans, les premieres idées à l'Académie, qui m'encouragea à les suivre. Peut-être aurois-je employé plus de tems à revoir ce traité, si, par un procédé que je n'avois pas lieu d'attendre, on n'avoit pas déja commencé à en mettre au jour une partie sans ma participation.

UNE considération particuliere m'a encore fait juger que le public verroit cet ouvrage avec un œil favorable. Plus les monumens recommandables en architecture se multiplieront, ainsi que les livres qui en traitent, & plus celui-ci, destiné à l'instruction de ceux qui commencent à s'y appliquer, sera utile; parce qu'ils employent souvent les Ordres dans leurs projets avant que

d'être en état de se déterminer sur leurs proportions d'après les variétés qu'ils observent dans les auteurs qui en traitent & dans les monumens, & parce qu'ils manquent souvent de la fortune nécessaire pour se mettre en état de faire ces comparaisons.

Dans ce choix que nous faisons particuliérement pour eux, nous tâcherons de nous éloigner également de la façon de penser de ces architectes qui, jaloux de se distinguer dans les systêmes d'Ordres qu'ils ont fait, n'ont rien emprunté des auteurs savans qui les ont précédés, & qui ont négligé de leur en faire honneur, ou de la servile timidité de ceux qui admirent & imitent tout dans les grands hommes jusqu'à leurs défauts. Afin d'expliquer plus clairement tout ce qui est contenu dans ce traité, nous l'avons divisé en quatre parties.

La premiere a pour objet les Ordres considérés en eux-mêmes ; nous déterminerons, en suivant la méthode que nous avons annoncée, la proportion qu'il faut donner à chacune des especes de colonnes qui les distinguent, à leurs chapiteaux, à leurs bases, à leurs piédestaux, à leurs entablemens,

PREFACE.

entablemens, & même aux plus petites parties contenues dans ces divisions principales.

La seconde partie aura pour but l'application des Ordres aux édifices ; en considérant les difficultés qui se présentent le plus ordinairement quand on les y emploie, nous tâcherons de les résoudre & d'expliquer nos idées à ce sujet de la manière la plus claire, en accompagnant nos explications de figures de corniches ou d'autres parties, aussi détaillées qu'il sera nécessaire.

Dans la troisieme partie nous parlerons des proportions qu'il faut donner aux Ordres quand on les met les uns au-dessus des autres, & même des proportions qui conviennent aux petits Ordres placés dans les grands ; nous ne négligerons pas non plus de parler des proportions qu'il faut donner aux attiques, relativement aux différens Ordres qu'ils couronnent.

Enfin, dans la quatrieme nous traiterons des parties accessoires aux Ordres, comme des croisées, des niches, des balustrades, des soubassemens, des figures, & des différens rapports

que ces parties doivent avoir avec chaque Ordre en particulier.

Tel est le plan que nous nous sommes tracé pour offrir de la maniere la plus claire qu'il nous a été possible, ce qui est contenu dans cet ouvrage. Heureux si les réflexions qu'une longue étude de l'architecture, un séjour de plusieurs années en Italie, & un travail assidu m'ont pu fournir, me mettent en état de le rendre assez parfait pour qu'il puisse contribuer en quelque chose au progrès d'un art dans lequel toutes les nations éclairées s'efforcent de se signaler !

EXTRAIT des Registres de l'Académie Royale d'Architecture, du 10 Mars 1766.

MESSIEURS Soufflot, le Carpentier, Leroy & Boullée, chargés d'examiner l'ouvrage de M. Potain sur l'architecture, ont fait le rapport suivant, qui a été unanimement approuvé par la Compagnie.

Nous soussignés Commissaires nommés par l'Académie Royale d'architecture, pour lui rendre compte d'un manuscrit qui n'est que la premiere partie d'un ouvrage que M. Potain, l'un de nos confreres, se propose de publier, & dans laquelle il est question principalement des Ordres d'architecture qui ont été gravés & mis au jour par différens auteurs, & de ceux que M. Potain propose, avons examiné ledit ouvrage chacun en particulier, & nous sommes ensuite assemblés au Louvre le Lundi 3 Mars 1766.

Nous nous y sommes fait part de nos réflexions ; & après avoir discuté nos sentimens particuliers, nous avons unanimement pensé que les proportions proposées par M. Potain pour les différens Ordres dont il traite, sont convenables au caractere de chacun de ces Ordres, & que les divisions & subdivisions des parties qui les composent, sont combinées de maniere à en faciliter l'intelligence, & à être aisément retenues ; mais nous ne croyons pas que ses principes soient plus invariables que ceux de plusieurs auteurs, dont les livres sont estimés du public. Par cette raison nous désirerions qu'il en parlât avec plus de ménagement, & que sans les juger il exposât simplement leurs systêmes & le sien. Nous sommes même persuadés que M. Potain se guideroit quelquefois comme eux par les circonstances plus que par ses propres regles, parce que souvent ce qui réussit dans un endroit, ne réussiroit pas dans un autre.

Nous pensons de plus que les regles, à l'égard des Ordres d'architecture, sont pour la plus grande partie les enfans du goût qui les a précedés, la suite des affections que la vue des premiers édifices où on les a employés a excité, & enfin le résultat des tentatives & des réflexions que différens hommes de génie ont faites suivant les positions dans lesquelles ils avoient à opérer & le plus ou le moins de réussite que leurs ouvrages avoient eu.

L'approbation accordée par des hommes éclairés à des choses faites suivant ces regles naissantes, ayant déterminé peu à peu le sentiment général, elle a donné à ces regles une consistance telle qu'elles ont ensuite servi elles-mêmes à former le goût dont elles étoient émanées, mais ce goût n'a pas perdu ses droits ; & lorsqu'il est fortifié par des études profondes & par un raisonnement solide, il apprend encore à n'user des regles que relativement aux circonstances dans lesquelles on se trouve, & à s'élever même au-dessus, comme plusieurs grands hommes l'ont fait avec succès.

On ne doit donc regarder les traités sur les proportions des Ordres d'architecture que comme des ouvrages élémentaires propres à fixer les idées de ceux qui veulent prendre connoissance de ces Ordres. Ils peuvent faciliter aussi les moyens de les exécuter à ceux qui ne sont pas à portée d'étudier sur des édifices de divers genres qui en ont été décorés, & de

connoître par leurs études les différens partis que les architectes ont pris en construisant, & les raisons qu'ils ont eu de les prendre.

Ainsi, plus ces traités seront simples, clairs & intelligibles, plus ils pourront être utiles. C'est un grand mérite dans les ouvrages de ce genre, & nous déclarons avec plaisir à la Compagnie que nous le trouvons dans celui de M. Potain. *Signé*, SOUFFLOT, LE CARPENTIER, BOULÉE & LEROY.

Je soussigné Secrétaire perpétuel de l'Académie Royale d'architecture, certifie le présent extrait conforme aux registres de ladite Académie. A Paris ce 10 Mars 1766.

Signé, CAMUS.

J'AI lu par ordre de Monseigneur le Vice-Chancelier, le manuscrit intitulé : *Traité des Ordres d'Architecture*, &c. & j'en crois l'impression très-utile. A Paris le 19 Mai 1767. COCHIN.

TABLE

Des Chapitres & Articles contenus dans cette premiere Partie.

CHAPITRE PREMIER.

Idées préliminaires sur l'architecture en général, & sur les parties qui la composent, page 1
Art. I. De l'origine & des progrès de l'architecture, ibid.
Art. II. Des parties principales des Ordres d'Architecture, & de la maniere de les dessiner, 3
Art. III. Des moulures qu'on emploie dans les Ordres, de leur utilité & de leur caractere, 4
Art. IV. Maniere de tracer les moulures au compas, 8
Art. V. Des moulures éloignées de la vue, 11
Art. VI. De la diminution des colonnes, 12

CHAPITRE SECOND.

Des proportions des Ordres en général, 17
Art. I. Des différences essentielles des Ordres, 18
Art. II. De la variété des sentimens des auteurs, soit anciens, soit modernes, dans les proportions de chaque Ordre, 20
Art. III. De la proportion des colonnes, entablemens & piédestaux en général, 25
Art. IV. Des raisons qui ont engagé à séparer les piédestaux des colonnes, 27

CHAPITRE TROISIEME.

De l'Ordre Dorique, 28
Art. I. Des proportions générales du Dorique & de son entre-colonnement, 30

TABLE DES CHAPITRES.

Art. II. *Du portique Dorique*, 31
Art. III. *Du piédestal, de la base, de l'imposte & de l'archivolte Dorique*, 33
Art. IV. *De l'entablement Dorique avec denticules*, 36
Art. V. *De l'entablement Dorique avec mutules*, 38
Art. VI. *Des parties en grand & autrait de ces deux entablemens, pour y placer les cottes qui n'ont pu être mises sur les planches précédentes*, 39
Art. VII. *Des plans des corniches de ces deux entablemens Doriques*, ibid.
Art. VIII. *De deux essais de bases pour l'Ordre Dorique, avec le plan des mêmes bases où l'on a mis des cannelures remplies, & le sophite de l'architrave*, 40
Art. IX. *Parallele d'entablemens Doriques, l'un Grec, l'autre Romain, le troisieme moderne, & le quatrieme proposé par l'auteur*, 42

CHAPITRE QUATRIEME.

De l'Ordre Ionique, de son origine & de sa proportion, 43
Art. I. *Des proportions principales de l'Ordre Ionique, & de son entrecolonnement*, 44
Art. II. *Du portique Ionique*, 45
Art. III. *Du piédestal, de la base de la colonne, de l'imposte & archivolte de l'Ordre Dorique*, ibid.
Art. IV. *Du contour de la volute pour le chapiteau Ionique, & de la maniere de la tracer suivant plusieurs auteurs*, 47
Art. V. *Du chapiteau Ionique antique avec sa volute, suivant une nouvelle méthode*, 53
Art. VI. *Du chapiteau antique vu de côté, de profil & de ses plans*, 54
Art. VII. *De l'entablement Ionique avec denticules, & du chapiteau antique*, 55
Art. VIII. *Du chapiteau moderne, vu d'angle, de son plan & de son profil, & de la maniere de le dessiner*, ibid.

Art. IX. *De l'entablement & du chapiteau moderne*, 57
Art. X. *Des traits des parties de corniche, & des plans des deux entablemens, pour la facilité de les cotter*, 58
Art. XI. *Plans des plafonds de ces deux entablemens*, ibid.
Art. XII. *Du chapiteau de pilastre Ionique, de son plan, profil & élévation, avec le sophite de l'architrave & son profil*, 59

CHAPITRE CINQUIEME.

De l'Ordre Corinthien en général & de son origine, 60
Art. I. *De l'entrecolonnement de l'Ordre Corinthien & de sa proportion*, 61
Art. II. *Du portique Corinthien & de sa proportion*, ibid.
Art. III. *Du piédestal, de la base de la colonne, de l'imposte, de l'archivolte & des cannelures de l'Ordre Corinthien*, 62
Art. IV. *Du développement des volutes du chapiteau Corinthien*, 63
Art. V. *Du chapiteau Corinthien vu d'angle*, 66
Art. VI. *De l'entablement Corinthien*, 68
Art. VII. *Du plan du plafond de cette corniche, des feuilles du chapiteau des modillons, & autres détails de l'Ordre Corinthien*, ibid.
Art. VIII. *Du chapiteau de pilastre Corinthien, & du sophite de l'architrave*, 69

CHAPITRE SIXIEME.

De l'Ordre Toscan, 70
Art. I. *Des proportions générales de l'Ordre Toscan, & de son entrecolonnement*, ibid.
Art. II. *Du portique Toscan & de sa proportion*, 71
Art. III. *Détails du piédestal, de la base de la colonne, de l'imposte & archivolte de l'Ordre Toscan*, 72
Art. IV. *De l'entablement & du chapiteau de l'Ordre Toscan*, ibid.

CHAPITRE SEPTIEME.

De l'Ordre Composite & de son origine, 73
Art. I. *De l'entrecolonnement Composite*, 74

Art. II. *Du portique Composite*, 75
Art. III. *Du piédestal, de la base de la colonne, de l'imposte, de l'archivolte, & du plan des cannelures de l'Ordre Composite*, ibid.
Art. IV. *Du développement de la volute du chapiteau Composite*, 76
Art. V. *Du chapiteau Composite vu d'angle, tant en plan qu'en élévation, & de sa coupe*, 78
Art. VI. *De l'entablement de l'Ordre Composite, & de son chapiteau vu de face*, 79
Art. VII. *Du plafond de la corniche Composite, avec le détail des mutules plus en grand, des roses de ce plafond, & des feuilles du chapiteau*, 80
Art. VIII. *Du chapiteau de pilastre de l'Ordre Composite, & du sophite de l'architrave*, ibid.

CHAPITRE HUITIEME.

Observations générales sur les proportions des Ordres d'architecture, 82
Art. I. *De la proportion des Ordres en général*, ibid.
Art. II. *De la proportion des entablemens*, 84
Art. III. *Des piédestaux en général*, 85
Art. IV. *Des bases & des chapiteaux de colonnes*, 86
Art. V. *Des pilastres & de la nécessité de les diminuer*, 89
Art. VI. *Opération pour canneler les pilastres diminués*, 92
Art. VII. *De l'emploi des colonnes & des pilastres aux édifices*, 94
Art. VIII. *Des raisons pour proscrire l'usage des colonnes torses*, 96

Fin de la Table.

TRAITÉ

TRAITÉ
DES ORDRES D'ARCHITECTURE.

PREMIERE PARTIE.
DES CINQ ORDRES EN GÉNÉRAL.

CHAPITRE PREMIER.
Idées préliminaires sur l'Architecture en général, & sur les parties qui la composent.

ARTICLE PREMIER.
De l'origine & des progrès de l'Architecture.

L'ARCHITECTURE doit sa naissance à la nécessité que les hommes ont eu de se garantir des injures de l'air. Quelques arbres coupés & couchés par terre, des pieux entrelacés de feuillages & de petites branches, furent la demeure des premiers hommes; ensuite de la terre délayée avec de l'eau, séchée au soleil, servit à faire des murailles : mais comme les hommes,

à l'envi les uns des autres, ont amélioré leur demeure, insensiblement ils en ont fait un art qui s'est perfectionné de plus en plus, à mesure qu'on l'a pratiqué : on employa enfin les pierres & les marbres. Un mortier composé de terre choisie, succéda à la boue ; on n'épargna ni les bronzes ni les autres métaux, & l'on chercha les moyens de donner des formes plus gracieuses & plus heureuses à toutes ces matieres ; en un mot on voulut avoir de belles proportions dans la construction des édifices, & l'on fit régner une harmonieuse symmétrie dans toutes les parties qui étoient dans leurs compositions. Les Egyptiens & les Grecs furent les premiers qui chercherent à perfectionner ainsi l'architecture. Ensuite les Romains, ayant su profiter des victoires qu'ils remporterent sur ces nations, pour embellir leur ville des dépouilles des Grecs, s'appliquerent aussi à ce grand art, & bâtirent ces superbes monumens dont les restes précieux font encore aujourd'hui l'admiration de tout l'univers.

Le bon goût de l'architecture, après être parvenu au plus haut point de perfection où il pouvoit atteindre, diminua insensiblement sous les Empereurs Romains, & se perdit totalement vers le quatrieme siecle. Les Princes, occupés alors à soutenir leurs Etats, n'avoient plus le loisir de favoriser les arts ; & la désolation que les barbares porterent ensuite par toute l'Europe, acheva d'anéantir l'architecture. Les temples furent bâtis sans Ordres & sans proportions, les palais sans magnificence & sans commodité. Un goût bisarre, que ces barbares introduisirent pour anéantir jusqu'au nom Romain, fit leur maniere de bâtir, laquelle s'étant perfectionnée, prit leur nom, & fut nommée *l'architecture gothique* : ce qui dura jusques vers la fin du quinzieme siecle. Alors l'architecture changea de face en Italie ; & à la gothique, qui se détruisit, insensiblement succéda l'antique, que l'on tira des ruines des anciens monumens où elle étoit comme ensevelie. De l'Italie elle se répandit dans les autres parties de l'Europe, & sur-tout en France, où on la cultive suivant les principes des meilleurs maîtres qui ont donné des préceptes,

& sur les modeles des plus superbes édifices qui nous restent de l'antiquité.

ARTICLE II.

Des parties principales des Ordres d'Architecture, & de la maniere de les dessiner.

Les parties qui constituent principalement un Ordre d'architecture, sont la colonne, l'entablement, & quelquefois le piédestal.

La colonne est un corps rond comme un arbre, dont elle fait l'office, qui sert à porter le plancher & la couverture dans un grand édifice.

L'entablement est ce qui porte sur les colonnes, & représente le plancher & le bord du toit.

La colonne & l'entablement sont les seules parties nécessaires d'un Ordre, & ce sont leurs proportions réciproques qui en constituent le caractere distinctif.

Le piédestal doit varier de proportion, selon l'espece de colonne qu'il doit soutenir; & quoiqu'on soit forcé quelquefois d'employer des piédestaux dans les édifices, ils ne doivent cependant pas être regardés comme une partie essentielle des Ordres, puisqu'on peut & qu'on doit même éviter, autant qu'il est possible, d'en faire usage.

Pour représenter un Ordre, les parties d'un Ordre, ou tout un édifice, on les dessine de différentes manieres, & ces différentes manieres de dessiner ont reçu différens noms des architectes.

Si l'on figure, ou qu'on dessine la place qu'occupe en superficie sur le terrein ou sur une surface parallele à l'horizon, un édifice ou une de ses parties, ce dessein sera le plan de cet édifice. Ainsi la planche premiere nous offre le plan d'un petit pavillon ou belvedere que l'on pourroit placer à l'extrémité d'un jardin.

Si l'on représente la face d'un édifice tel qu'il est nécessaire de le faire pour en déterminer les proportions tant de hauteur que de

largeur, elle sera une élévation géométrale. Cette maniere de dessiner la face d'un édifice est la plus propre à faire connoître avec netteté ses proportions. La deuxieme planche contient l'élévation géométrale du belvedere dont nous venons de parler.

Si on vouloit d'une autre maniere représenter l'intérieur d'une ou de plusieurs parties d'un édifice, soit sur la largeur, soit sur la longueur, avec les épaisseurs des murs, des voûtes, des planchers, & la disposition des combles, ce sera une coupe. On trouvera sur la troisieme planche la coupe du belvedere que nous détaillons.

Enfin, si on représente une ou plusieurs faces d'un édifice, & même les intérieures, telles qu'elles paroissent à la vue, avec le dessous & les côtés de leurs parties saillantes, ce sera une élévation perspective. La quatrieme planche représente la vue perspective de deux faces & de l'intérieur du belvedere figuré dans les trois autres planches. Ces différentes manieres de dessiner, que nous désignons par les mots de plan, d'élévation géométrale, de coupe, & d'élévation perspective, s'expriment encore par ces mots moins communs, tirés du grec, ichnographie, ortographie, sciographie, & scenographie.

ARTICLE III.

Des Moulures qu'on emploie dans les Ordres, de leur utilité & de leurs caracteres.

Les moulures sont très-essentielles dans la composition des Ordres d'architecture, elles servent à diviser les grandes masses des entablemens, à orner les bases & les chapiteaux des colonnes, les impostes & les archivoltes, les corniches & les bases des piédestaux, & les chambranles des portes & des croisées. Il est donc à propos, vu leur utilité, de faire connoître en quoi elles different, l'art de les assembler, & la maniere de les tracer.

On les divise en trois classes; en moulures quarrées, en moulures

rondes, & en moulures mixtes; & les mêmes moulures qui ont un certain nom quand elles sont grandes, en changent quand elles sont petites.

L'art d'assembler les moulures, consiste à faire un mélange agréable des quarrées avec les rondes, à en introduire de mixtes, à partager les plus grandes par d'autres plus petites, à les disposer enfin respectivement entre elles, de manière qu'il en résulte cet accord heureux qu'on ne remarque que dans le petit nombre d'édifices qui captivent notre admiration. En effet, on observe dans différens bâtimens, que le trop de moulures quarrées présente de la dureté dans un profil; que le trop de moulures rondes ne lui donne pas assez de caractere; & que si les plus grandes ne sont pas séparées par d'autres plus petites, le profil n'offre pas assez de variété.

Nous distinguerons quatre espéces de moulures, les quarrées, les mixtes, les rondes, & les petites; nous citerons leurs différentes applications & leurs noms particuliers.

Des Moulures Quarrées.

Les grandes moulures quarrées sont les larmiers d'entablement, que l'on emploie pour former les grandes masses des corniches, & pour empêcher que l'eau ne tombe sur les autres parties de l'architecture, comme on le voit en A, sur la cinquieme planche de ce chapitre : les larmiers des denticules B, les faces d'architrave C, les tailloirs Toscan & Dorique D & E, les plinthes des bases de colonnes & de piédestaux F & G, les plinthes de bâtimens H, & les plafonds de larmiers I.

Il y a de petites moulures quarrées, nous n'en parlerons que dans notre derniere division.

Les moyennes moulures quarrées sont les couronnemens de cimaise K, les couronnemens d'architraves, d'impostes, d'archivoltes, & quelquefois de corniches de piédestaux L, & les côtes de cannelures M.

Des Moulures mixtes.

Les moulures mixtes sont les larmiers couronnés d'un filet, marqués N, auxquels, pour ôter la dureté de deux quarrés liés ensemble, on a fait par le haut une partie courbe liée avec une droite; non-seulement les larmiers sont susceptibles de ces liaisons de ligne courbe & de ligne droite, mais encore les faces des architraves, impostes, archivoltes, & les plafonds de larmier O.

Des Moulures rondes.

Il y a trois sortes de moulures rondes, savoir les creuses ou concaves, les saillantes ou convexes, & celles qui sont à la fois creuses & saillantes, ou concaves & convexes; les creuses sont de plusieurs espèces: savoir, les cavets droits marqués P, (*même planche 5.*) les cavets renversés Q, qui sont formés l'un & l'autre de quarts de cercle, & les cannelures: on en distingue de formes différentes; les Doriques sont formées par le quart ou le sixième d'un cercle, & leurs côtes sont à vives arrêtes, comme elles sont désignées par R; les cannelures Corinthiennes sont creusées en demi-cercle, comme elles sont représentées en S; les Ioniques sont semblables aux Corinthiennes, avec cette seule différence qu'elles sont remplies jusqu'au tiers de la colonne de parties rondes, ainsi qu'il est représenté en T; les scoties, marquées V, sont encore du nombre des moulures creuses, & sont environ de la valeur d'un demi-cercle; mais elles se forment de plusieurs ouvertures de compas, comme on le verra dans la maniere de tracer les moulures: elles s'emploient dans les bases des colonnes, & rarement ailleurs.

Les moulures rondes saillantes sont les quarts de rond droits X, & renversés Y, formés par des quarts de cercle, les tores supérieurs Z, & les inférieurs a. Les tores supérieurs ne s'emploient que dans les bases des colonnes, & sont ordinairement au-dessus d'une scotie; les tores inférieurs s'emploient dans les bases des piédestaux, comme dans celles des colonnes. On peut mettre au

nombre des moulures rondes saillantes, les remplissages des cannelures Ioniques dont il vient d'être parlé.

Les moulures rondes, qui sont à la fois saillantes & creuses, sont les doucines & les talons. Les doucines droites sont marquées b, elles servent ordinairement de cimaise aux corniches, & peuvent se placer dans d'autres parties. Les doucines renversées c, ne servent qu'aux bases des piédestaux, elles sont composées de deux quarts de cercle, l'un en creux, l'autre en saillie. Les talons droits sont marqués d, & les renversés e ; les droits sont d'usage presque par-tout : les renversés ne s'emploient que dans les bases des piédestaux, & n'y ont été placés que par peu d'auteurs ; ils sont composés, ainsi que les doucines, de deux quarts de cercle.

Des petites Moulures.

Du nombre de ces petites moulures il n'y a que l'astragale qui porte un nom différent de celles dont il a été fait mention, quoiqu'il ait une forme semblable au tore, comme le filet ressemble au couronnement de cimaise. L'astragale, proprement dit, est composé de plusieurs moulures ; savoir, le petit tore, que l'on nomme *baguette*, le filet du dessous ou du dessus, & l'adoucissement, qui est compris dans les moulures mixtes. L'astragale complet s'emploie de différentes manieres, ou détaché comme en f, ou joint avec d'autres moulures, comme en g, en h, en i, en k, &c. La baguette s'emploie séparément, comme il est marqué en l, en m & en n. Toutes les autres petites moulures sont des filets des talons p, q, r, des cavets & des quarts de rond, qui s'emploient en petites moulures pour faire valoir les grandes.

ARTICLE IV.

Manière de tracer les moulures au compas.

Bien des personnes tracent les moulures à la main, l'usage seul peut donner le moyen de les bien faire. Mais il faut les avoir dessiné long-tems par principes pour les bien connoître, c'est pourquoi l'on a donné la manière de les tracer avec le compas.

Pour tracer un tore, il faut premièrement faire le quarré ABCD, (*planche 6, figure premiere*) & après avoir déterminé la saillie BE du tore, il faut tirer la ligne EO, parallele à la ligne BD; on partagera la ligne de la base CD en deux également au point F, & l'on tirera la ligne EF qu'il faut partager en deux au point G, & porter la longueur EG de E en H; ensuite on partagera la ligne EO en deux au point I, & la distance IH en deux au point K, on tirera la ligne KN parallele à la ligne OD, & la diagonale AD qui coupera la ligne KN au point M. Prenez ensuite la distance MN, que vous porterez sur la ligne EO de E en L, tirez la ligne LM, & des points L & M faites à volonté les sections R & S, & par ces sections abaissez une ligne qui coupera la prolongation de la ligne EO au point P. Des points P & M tirez la ligne PMQ, elle sera l'intersection des deux portions de ce cercle qui formeront le tore; du point P pour centre & de l'intervalle PE, il faut décrire la portion de cercle EQ, & du point M & de l'intervalle MQ, on décrira l'arc QNF, dont les lignes BD & CD doivent être les tangentes, & le tore que l'on demande sera tracé.

Pour tracer la scotie, (*figure 2,*) il faut, comme au tore, former le quarré ABCD, & déterminer le reculement du quarré supérieur à la volonté en E, tirer la ligne EC qu'il faut partager en deux également au point F, & porter la longueur CF sur la ligne CB, de C en G, tirer la ligne LG parallele à CD, partager

la ligne CB en deux au point H & diviser la distance de G en H en deux au point I. Du point I & de l'intervalle IB on formera la portion de cercle BK coupant la ligne LG au point K; des points I & K on formera les sections à volonté P & Q, on tirera par ces sections une ligne jusqu'à ce qu'elle coupe la prolongation de la ligne CB au point R : par les points R & K on tirera la ligne SKR qui doit faire l'intersection des deux portions de cercles. Du point R pour centre & de l'intervalle RC il faut décrire l'arc CS, & du point K pour centre & de l'intervalle KS décrire l'arc SL. Pour faire la troisieme portion de cercle, il faut des points L & E former à volonté les deux sections M & N, & tirer une ligne qui passe par ces deux sections, & qui coupe la ligne LG au point O qui sera le centre de la portion de cercle LE, ce qui formera la scotie que l'on demande.

Pour décrire un congé ou adoucissement (*figure 3.*) il faut partager la saillie TV en sept parties égales, en ajouter deux de plus, & de ces neuf parties former le lozange YXTV; on prendra six de ces parties de la base que l'on portera sur la ligne VX de V en ⋏ & des points 2 & ⋏ on tirera une ligne jusqu'à ce qu'elle rencontre la prolongation de la ligne YX en Z. Du point Z pour centre & de l'intervalle ZY, on décrira l'arc Y, & du point ⋏ & de l'intervalle ⋏ &, l'arc &V, & l'adoucissement sera formé.

Pour tracer une doucine droite ou renversée, il y a deux manieres dont l'une a plus de caractere que l'autre, c'est-à-dire marque davantage & fait plus d'effet ; c'est par celle-là que nous allons commencer. Quand la hauteur & la saillie seront déterminées, (*planche 7. figures 1 & 2.*) par les points A & B, il faudra tirer la ligne AB que l'on partagera en neuf parties égales : cinq de ces parties serviront à en former le concave, & les quatre autres à en former le convexe. Du point C, qui sera celui de la séparation du concave au convexe, & du point A on fera la perpendiculaire ED, & des points C & B on fera de même la perpendiculaire FG, on tirera les lignes à plomb AD, BG; du point D pour centre, & de l'intervalle DA on décrira l'arc AC; du point G pour

centre, & de l'intervalle GB on décrira l'arc BC, & la doucine sera formée. La même opération sera observée pour la doucine renversée.

Pour tracer les doucines (*figures 3 & 4.*) qui doivent avoir moins de caractere, après en avoir déterminé la saillie & la hauteur, par les points A & B on tirera la ligne AB, on la divisera en deux également au point C, & le reste de l'opération se fera comme aux autres.

Pour tracer les talons droits (*figures 5 & 6.*) il faut en déterminer la hauteur & la saillie à volonté A & B, tirer la ligne AB que l'on partagera en deux également au point C, sur le milieu de la distance des points A & C élever la perpendiculaire DE, & sur le milieu de la distance des points C & B élever également une perpendiculaire FG. Ces perpendiculaires élevées sur la ligne oblique AB rencontreront les lignes de niveau AE & BG aux points E & G; ces points serviront de centre pour tracer les portions de cercles BC & CA qui formeront le talon droit: la même opération s'observera pour tracer les talons renversés.

Pour tracer les cavets droits qui seront formés par un quart de cercle (*figures 7 & 8.*), après en avoir déterminé la hauteur on baissera la ligne à plomb de la saillie, puis prenant pour centre le point C à l'endroit où elle rencontrera la ligne de la hauteur de la moulure, & pour rayon cette hauteur CA, on décrira l'arc AB, & le cavet sera formé. La même opération sera observée pour les cavets renversés.

Mais lorsque l'on sera gêné pour la saillie du cavet, & qu'il ne pourra pas être formé par un quart de cercle, il le faudra faire d'un quart d'ovale, c'est-à-dire qu'après en avoir déterminé la hauteur & la saillie par le parallelogramme ABCD (*figure 9.*), il faudra prendre la longueur AB que l'on portera sur la ligne AD de A en E. Des points D & E & de leurs intervalles on décrira la section F, & l'on tirera la ligne FG parallele à la ligne CD. Du point G pris pour centre & de l'intervalle GF on décrira l'arc FH, qui coupera la ligne AD au point H. De ce point pris pour centre

& de l'intervalle HA on décrira l'arc AI en mettant la pointe du compas au point A, & de la même ouverture dont on a formé la portion de cercle AI, faites la section I; des points I & H, tirez une ligne qui rencontre la prolongation de la ligne CD en K; du point K pour centre & de l'intervalle KI, décrivez l'arc IC, & le cavet demandé sera formé.

Le quart de rond (*figure 10.*) se fera de même que le cavet d'un quart de cercle; mais si l'on est gêné pour la saillie, on peut le former avec un quart d'ovale de la même maniere que le cavet a été formé.

Pour faire une astragale avec son filet & son congé (*figure 11.*) après avoir déterminé la saillie totale CA que l'on partagera en deux également au point B, on partagera la hauteur de la baguette en deux, & l'on tirera la ligne FE parallele à la ligne BA: on prendra la moitié AE de la hauteur de cette baguette que l'on portera de A en H & de D en G; il faut ensuite tirer la ligne HG qui coupera celle EF au point F, lequel point F sera le centre d'où l'on décrira le demi-cercle GEH, & la baguette sera faite. Pour tracer le congé sous le filet, on se servira de l'opération qui a été expliquée sur la troisieme figure de la planche précédente.

Lorsque l'on voudra donner moins de saillie à la baguette, l'on mettra la ligne de l'à-plomb du centre de la baguette au nud du filet du dessous, comme il est représenté à la douzieme figure de cette septieme planche.

ARTICLE V.
Des moulures éloignées de la vue.

DESGODETS, dans les leçons qu'il a dictées, étant professeur à l'académie royale d'architecture, a donné des proportions différentes pour les moulures éloignées de la vue; mais il n'est pas d'accord en cela avec ce qui a été pratiqué à la Basilique de saint Pierre à Rome; il prétend que plus les moulures s'éloignent de la

vue, plus elles doivent être adoucies & peu caractérisées. Cependant l'expérience prouve le contraire, puisque plus un entablement est éloigné de nous, moins le détail de ses moulures est sensible. Pour remédier à cet inconvénient, il est nécessaire d'en forcer les contours & d'en creuser les intervalles, comme Michel-Ange l'a pratiqué au dôme de S. Pierre. On en donne ici deux exemples sur la planche 8 : l'un est l'entablement circulaire placé au-dessus des pendentifs du dôme qui porte l'Ordre intérieur du tambour, posé à plus de 150 pieds de hauteur ; l'autre est l'entablement Corinthien du tambour du dôme vu par dehors, élevé à près de 200 pieds de terre. Les grands effets que produisent ces deux ouvrages, font assez connoître la nécessité de ne pas admettre le sentiment de Desgodets ; nous ne donnerons pas de proportion particuliere pour ces moulures, c'est à l'architecte judicieux à savoir prendre son parti dans les occasions relativement à l'éloignement où ces entablemens peuvent être placés.

ARTICLE VI.
De la diminution des colonnes.

La diminution des colonnes étant ce qui les rend plus ou moins parfaites, les auteurs qui en ont écrit ayant plutôt cherché à interpréter le texte de Vitruve qu'à faire des remarques sur les colonnes qui nous restoient des édifices antiques, ont tous formé des systèmes différens. Desgodets, qui en a pris les mesures avec la plus scrupuleuse exactitude, a remarqué que les auteurs avoient mal expliqué le terme de renflement. Perrault, en traduisant Vitruve, l'a rendu par celui d'accroissement, qu'il donne au milieu de la colonne : la plupart des auteurs l'ont entendu comme un accroissement qui devoit se faire au diametre du bas de la colonne, lequel accroissement, s'il avoit été donné au milieu de sa hauteur, ainsi qu'il est dit dans le texte, auroit fait un très-mauvais effet ; mais les connoissances que Desgodets avoit acquises par

le travail qu'il avoit fait fur les ouvrages même qui avoient pu guider Vitruve, lui ont fait remarquer que cet accroiffement ou renflement n'étoit relatif qu'à la ligne oblique qui feroit tirée du diametre du bas de la colonne à celui du haut, lorfqu'on ne les diminue pas fuivant une feule ligne tirée du bas en haut, ainfi qu'on l'a pratiqué dans les édifices antiques, qui font les vrais modeles que nous devons fuivre.

Nous remarquerons en paffant que l'ufage du renflement, tel qu'il a été pratiqué par les auteurs modernes, eft contraire au principe de la nature de la colonne, & qu'il a été une des principales raifons qui ont déterminé la plus grande partie de nos auteurs à condamner la diminution des pilaftres, comme nous le ferons remarquer quand il en fera tems.

Nous donnerons cependant les différentes manieres des principaux auteurs, pour les mettre en parallele avec celle de Defgodets, que nous adoptons comme la plus facile à pratiquer dans l'exécution.

On commencera par Vignole, qui donne deux manieres de tracer la diminution des colonnes (*planche 9*.); la premiere eft de la faire du même diametre depuis le bas jufqu'au tiers, & de ne la diminuer que depuis le tiers jufqu'au haut.

Il faut pour cet effet déterminer la hauteur de la colonne, (*planche 9, fig. 1*.), fa groffeur par le bas & celle par le haut, élever jufqu'au tiers les deux côtés de la colonne en confervant le diametre du bas, tirer la ligne AC parallele à fa bafe, divifer les deux tiers fupérieurs de la colonne en fix, tirer par chacune de ces divifions des lignes paralleles à la bafe AC, & former le demi-cercle ABC. On abaiffera la ligne DE parallele à l'axe, & elle viendra toucher le demi-cercle en E; il faudra divifer la diftance de A à E en fix parties égales fur le demi-cercle : de chacun de ces points il faut tirer des lignes paralleles à l'axe de la colonne, pour rencontrer les fix lignes AC, FP, GO, HN, IM, KL, & par les points de rencontre on fera paffer la ligne courbe AFGHIK. Cette méthode eft affez fimple & facile.

La seconde méthode de Vignole est avec renflement au tiers; mais comme on peut la suivre sans cependant se servir du renflement, nous allons l'appliquer à notre principe, qui est de diminuer les colonnes depuis le bas.

Ayant déterminé sa hauteur AB (*fig*. 2.), son demi-diametre AC, & celui de sa diminution BD, il faut prendre son demi-diametre du bas AC, porter la pointe du compas en D, & de l'ouverture AC former une portion de cercle qui coupe l'axe en E. On prolongera ensuite les deux lignes DE & CA jusqu'à ce qu'elles se rencontrent, & partageant la hauteur de la colonne en neuf parties égales en G, Q, I, K, L, M, N, O, B, de ces points & du point de rencontre, on tirera les lignes GP, QH, IR, &c, & l'on portera sur toutes ces lignes la longueur AC, partant toujours de la ligne de l'axe AB. Tous ces points formeront le contour de la diminution de la colonne. Cette méthode n'a rien de préférable à l'autre, & il est plus difficile de la tracer en grand, mais on peut s'en servir sans avoir besoin du point de centre; il ne faut pour cela que tirer les lignes parallèles des neuf divisions Ga, Qb, Ic, Kd, Lf, Mg, Nh, Ol. Ayant tiré une ligne droite du point D au point C, on divisera la hauteur AE en neuf parties égales aux points m, n, p, q, r, s, t, u, & l'on tirera les lignes obliques ma, nb, pe, qd, rf, sg, ul. De ces points aux autres divisions sur ces lignes ponctuées on portera la distance AC, & l'on aura la même portion de cercle pour la diminution. Cette opération sera plus facile à pratiquer en grand que la précédente.

Scamozzi donne aussi (*planche 10.*) deux méthodes pour tracer la diminution des colonnes à différentes hauteurs dans tous les Ordres, en faisant monter à plomb le diametre du bas jusqu'à la hauteur où il commence à les diminuer, laquelle est au quart de la hauteur à l'Ordre Toscan, & au tiers au Corinthien : les Ordres intermédiaires entre ces deux-ci prennent une proportion relative. Pour cet effet, ayant partagé la différence du quart au tiers en quatre parties, il en ajoute une au Dorique, deux à l'Ionique, trois au Composite, &c.

Nous nous servirons des deux extrêmes, commençant par la diminution au quart. Ayant divisé la hauteur de la colonne en douze parties égales, (*figure 1.*) & ayant déterminé la moitié de la grosseur de la colonne par le bas AC, sur la troisieme division SG, on fait un quart de cercle TQG qui a pour rayon le demi-diametre du bas de la colonne. Après avoir déterminé son petit demi-diametre par le haut BD, & tiré par l'extrémité de celui-ci la ligne à plomb DQR parallele à l'axe, où cette ligne coupera le quart de cercle en Q, il faudra diviser en neuf parties égales la hauteur RQ, & tirer par les points de division des lignes paralleles à la troisieme division SG : où elles viendront toucher le cercle, ce seront les points qu'il faudra porter sur les lignes des neuf divisions de la colonne des points G, H, I, K, L, M, N, O, P, D. Ces neuf divisions donneront les points par lesquels il faudra faire passer la diminution de la colonne ; mais cette méthode est vicieuse, particulierement pour les colonnes d'un fort diametre, parce qu'elles diminuent trop sensiblement à la hauteur du chapiteau, à cause que c'est une portion d'ellipse, & non un arc de cercle comme les autres.

La seconde maniere (*même planche*, *figure 2.*) est qu'ayant commencé à opérer comme ci-dessus, relativement au tiers de la colonne, après avoir tiré de l'extrémité du diametre supérieur la ligne DQ parallele à l'axe & qui rencontre le quart de cercle SQH au point Q, il faut diviser la portion restante du quart de cercle QH en quatre parties égales, & tirer quatre rayons, lesquels seront rapportés aux lignes de la division des huit parties de deux en deux pour former les quatre triangles T 2 K, V & M, X Z O, Y B D, dont les angles seront inégaux entre eux, ainsi que les bases correspondantes à celles du premier triangle : T 2 K étant égale à celle du deuxieme, V & M étant égale à la hauteur de celle du troisieme, &c : aux points H, K, M, O, D, de l'extrémité de ces côtés de triangles, il faut apposer une regle courbe, & tracer le contour de la diminution comme il a été dit à l'opération précédente.

François Blondel, qui a été le premier professeur de l'académie royale d'architecture, ayant mis en parallele, dans son *Cours d'Architecture*, les méthodes des quatre principaux auteurs, a imaginé une machine dont il donne le dessein pour tracer facilement & d'un seul coup de crayon la diminution des colonnes ; mais elle ne peut servir que pour dessiner, il seroit très-difficile de la mettre en pratique pour tracer les colonnes de la grandeur de l'exécution, c'est ce qui fait que nous nous dispenserons de la mettre ici.

C'est de la méthode de Desgodets, aussi professeur de l'académie royale d'architecture, que nous pensons qu'on peut se servir par préférence, parce qu'elle donne plus d'exactitude quand on trace en grand, & que c'est relativement au grand qu'il est le plus utile de tracer avec précision le contour de leur diminution.

L'avantage de cette méthode ayant fait desirer qu'on pût en rendre l'opération moins compliquée qu'elle ne l'est dans celle qu'il nous a laissée, nous nous sommes servis du triangle que nous donne Desgodets, & nous l'avons partagé en autant de divisions qu'il en a été fait dans la hauteur de la colonne, ce qui fait autant de triangles.

Ce principe établi, pour décrire l'arc de cercle qui doit faire un des côtés de la colonne (*planche 11.*), il faut former le triangle dont on vient de parler, en tirant premierement une ligne droite CE de l'extrémité du diametre inférieur à la correspondante du diametre supérieur de cette colonne ; élever ensuite une perpendiculaire sur l'extrémité C, de ce diametre inférieur pris au-dessus du congé de la base, tirer au-dessus du congé supérieur une parallele au diametre dont la partie GE forme la base du triangle renversé GCE, partager ensuite en huit parties égales le côté GC dudit triangle, & mener par ces divisions des lignes paralleles à la base FD, IH, LX, NM, PO, RQ, TS, qu'il faut prolonger jusqu'à l'axe de la colonne, & même au-delà. On partagera ensuite en huit parties égales la

I. MANIERE DE DESSINER

Chapitre I. — PLAN ou ICHNOGRAPHIE — Planche I.

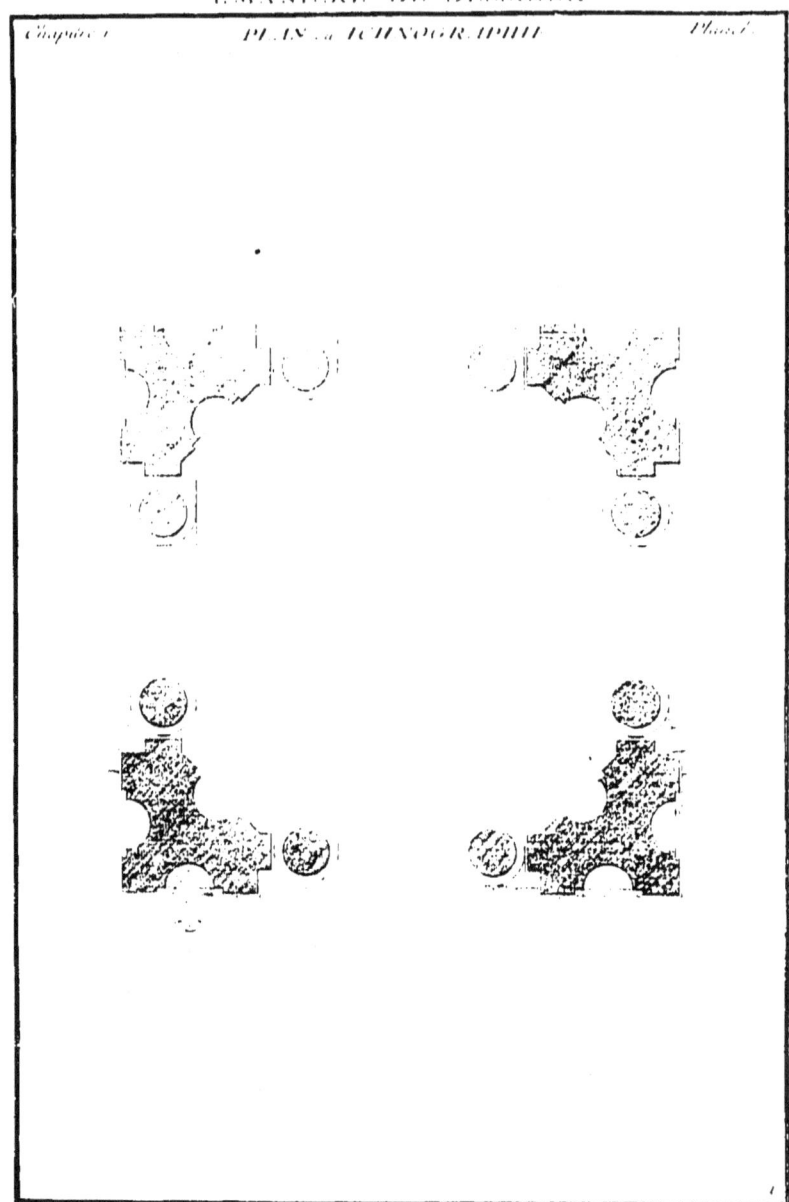

II. MANIERE DE DESSINER

Chapitre 1 — *ELEVATION ou ORTOGRAPHIE* — *Planche 2*

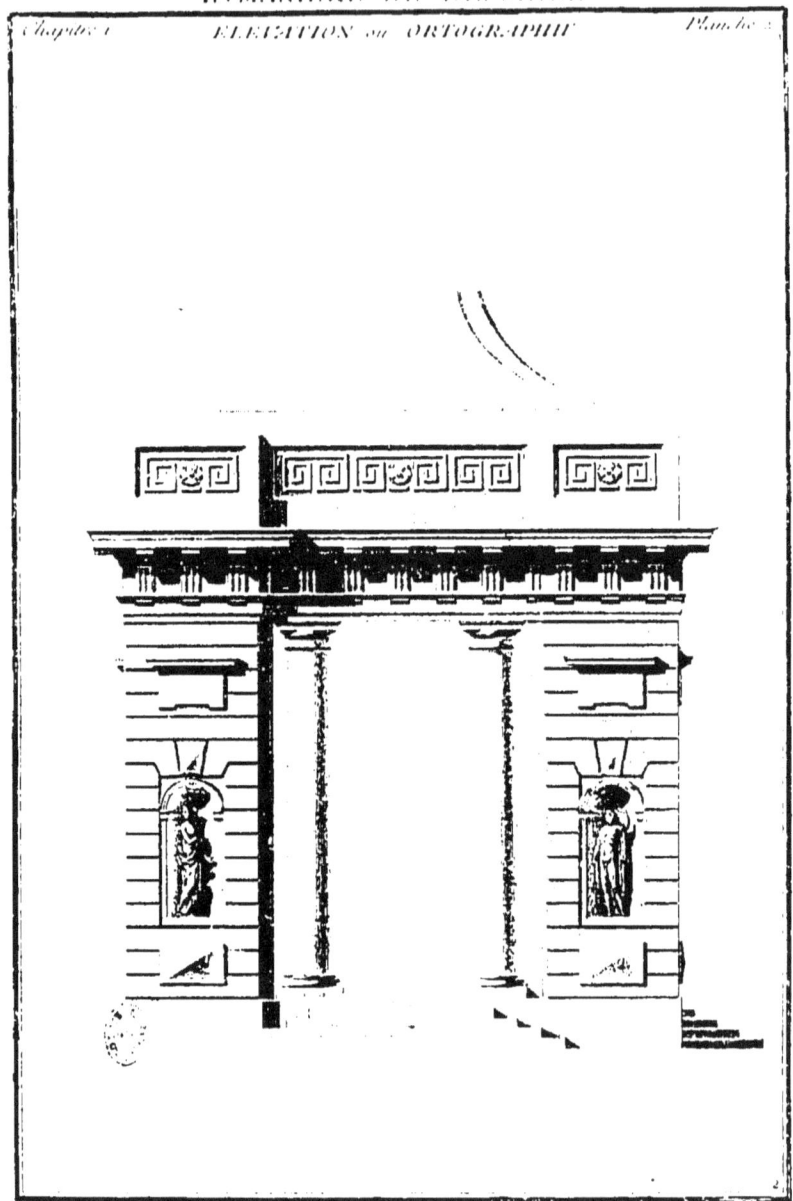

MANIÈRE DE DESSINER

COUPE du SCIOGRAPHIE

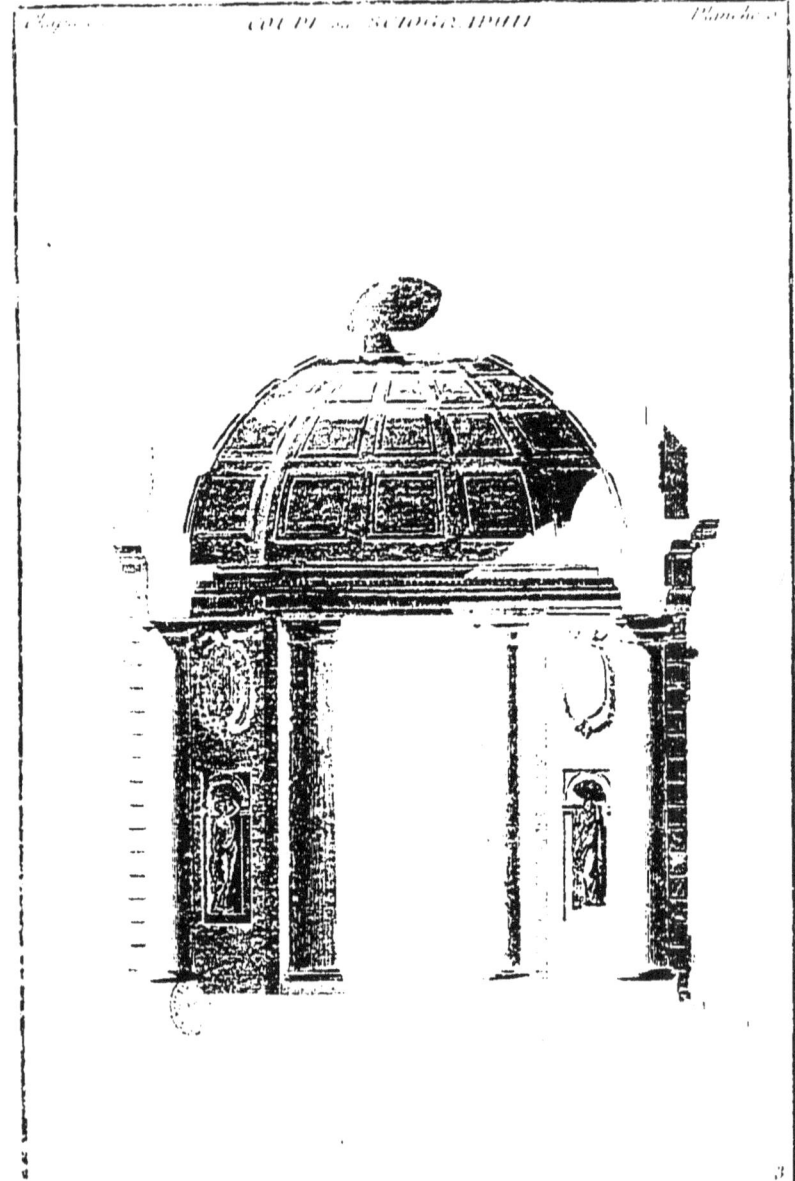

Planche 3.

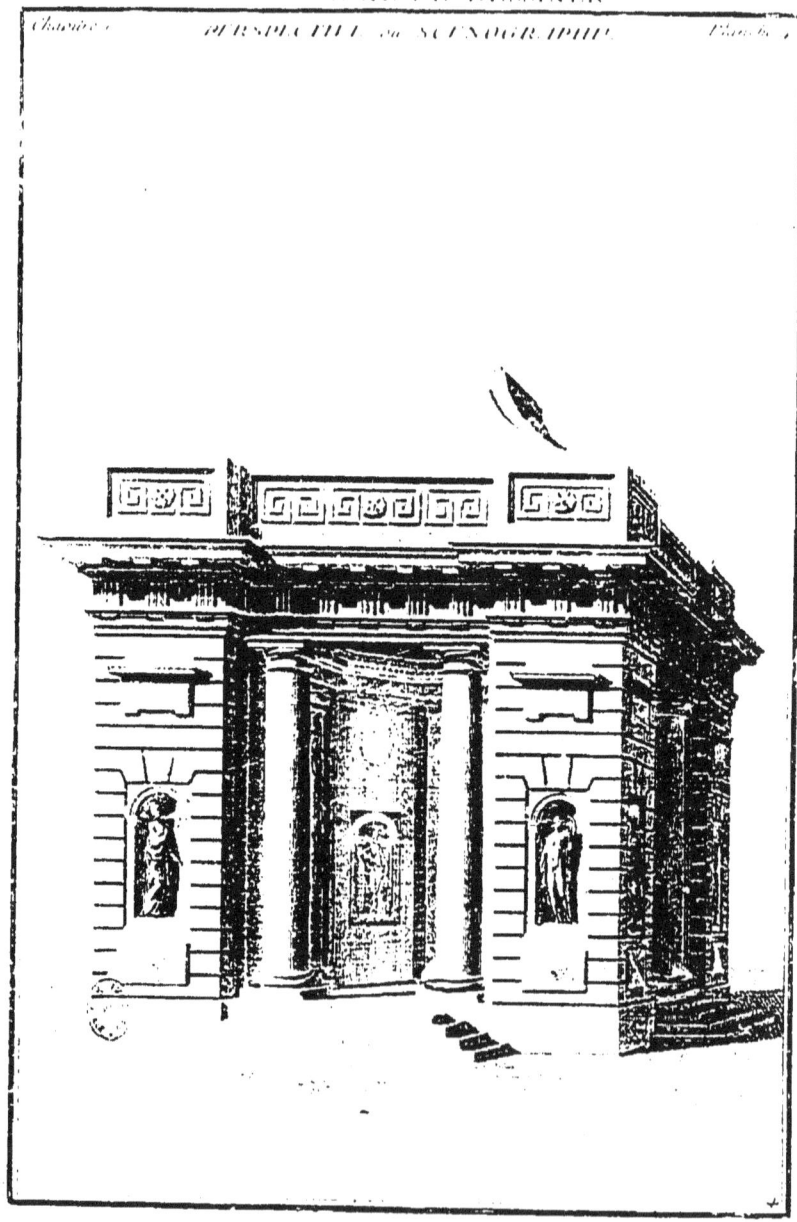

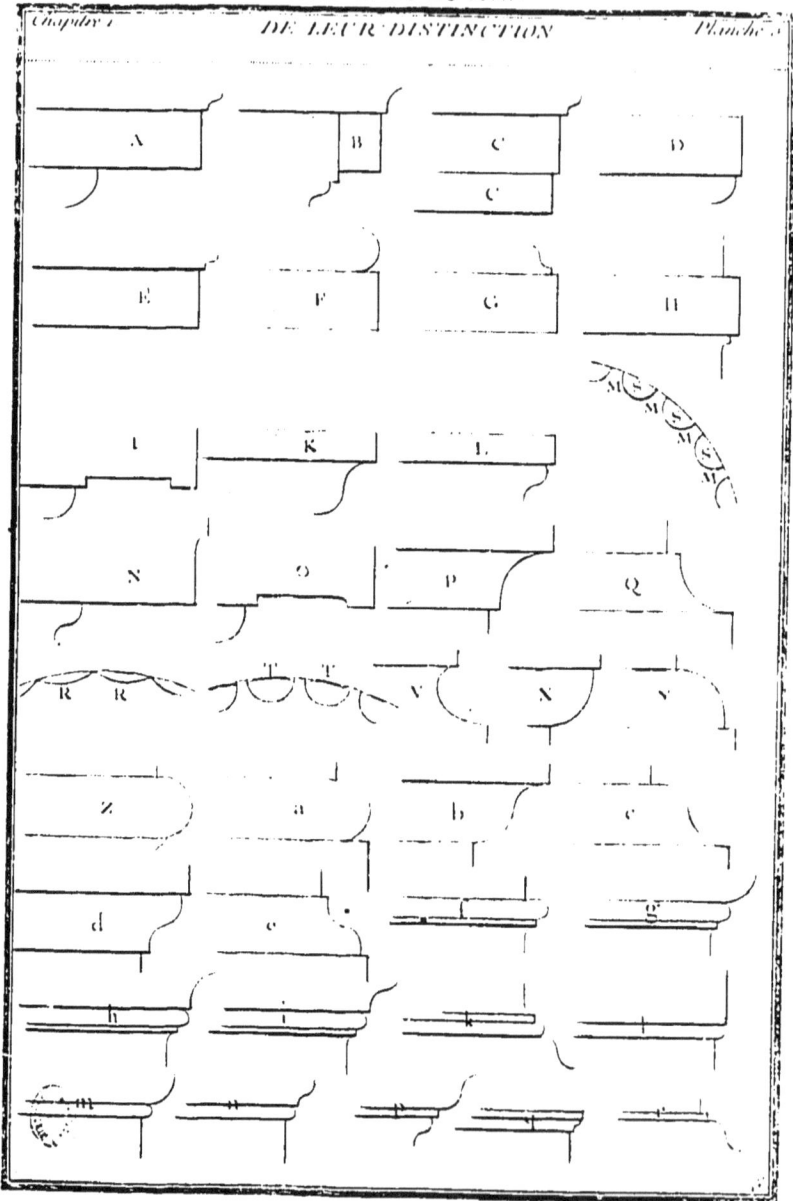

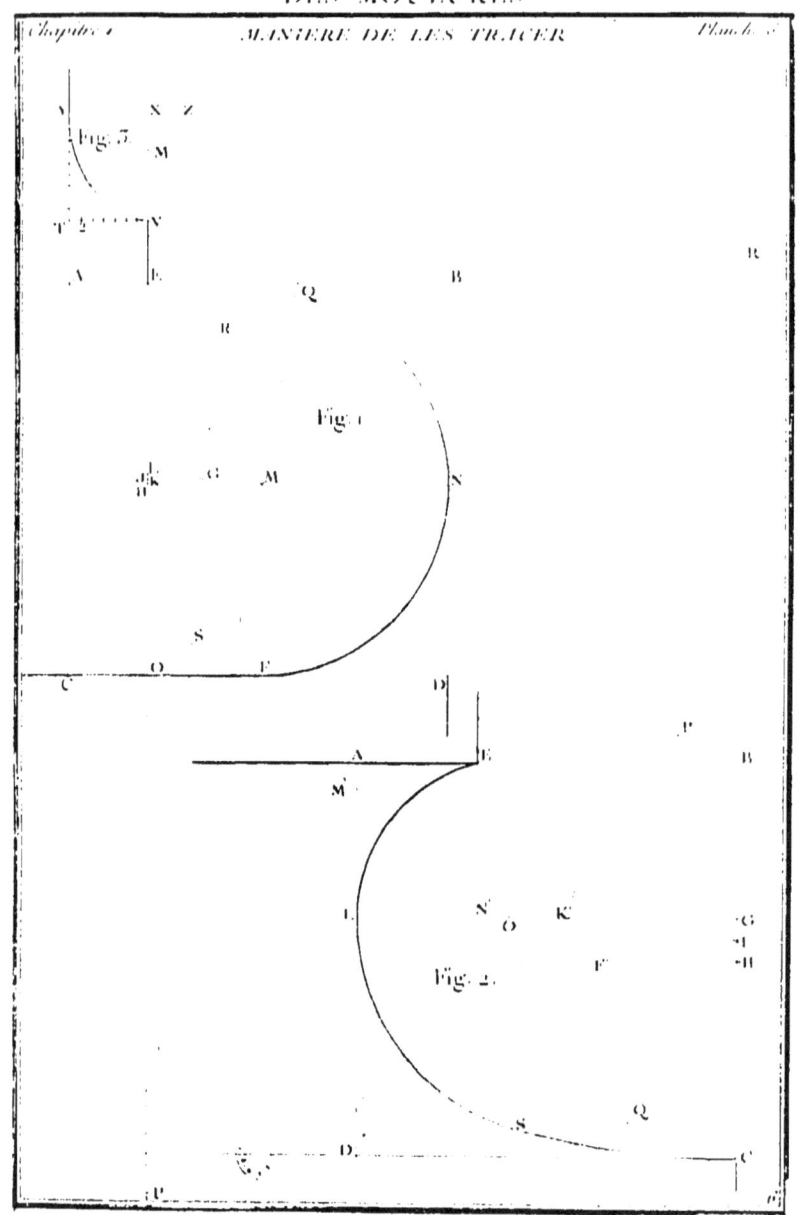

DES MOULURES
MANIERE DE LES TRACER

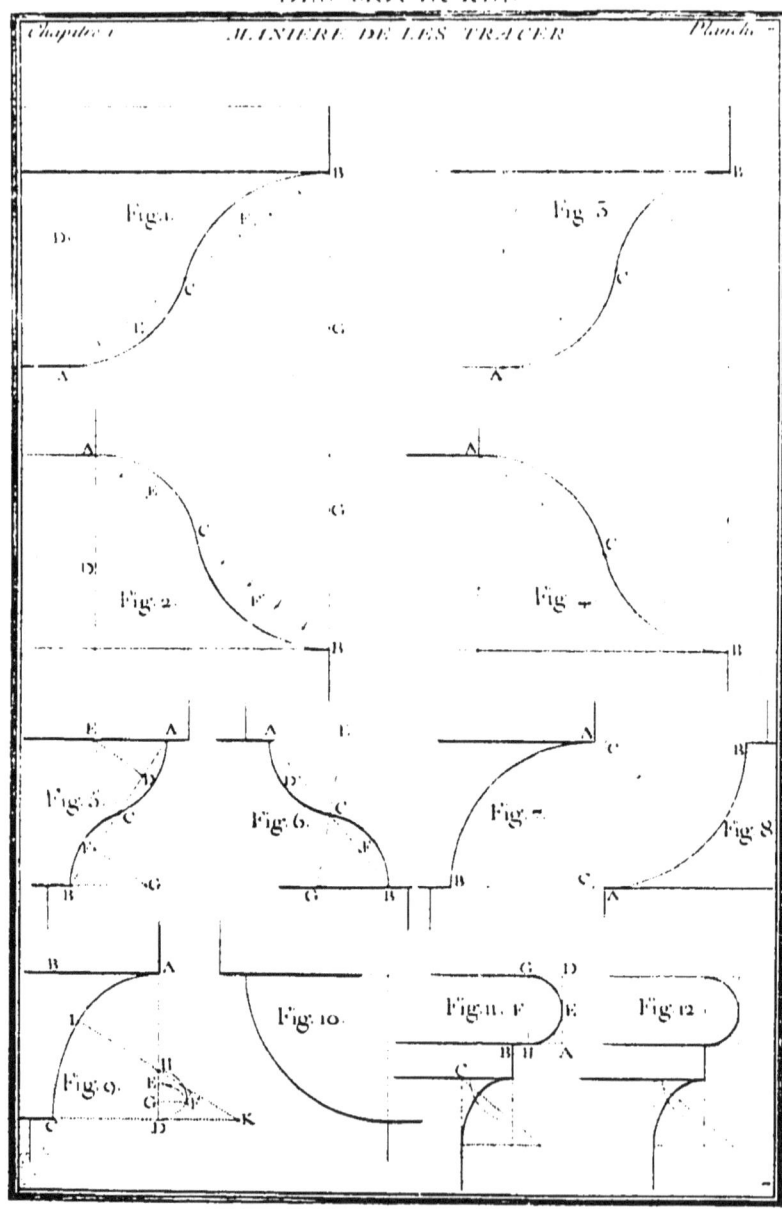

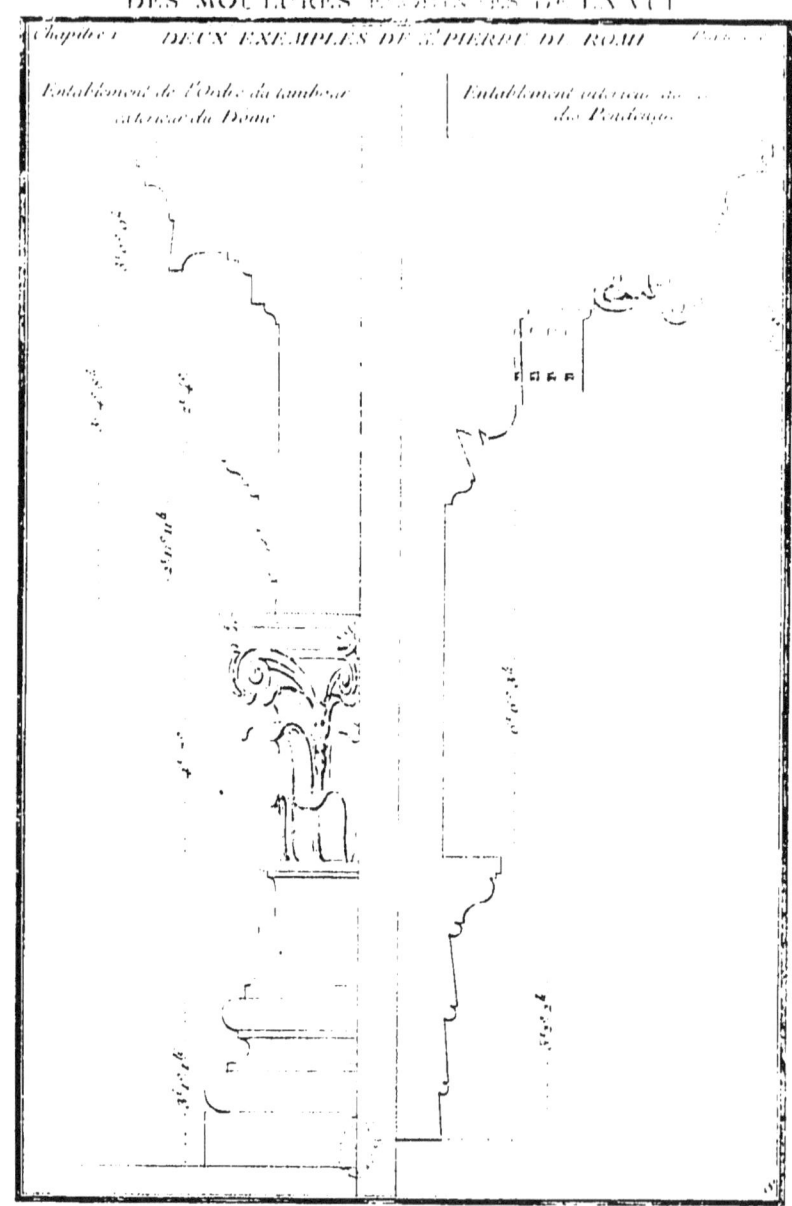

DIMINUTION DES COLONNES
MÉTHODE DE VIGNOLE

Fig. 1

Fig. 2

DIMINUTION DES COLONNES
MÉTHODE DE SCAMOZZI

Fig. 1

Fig. 2

DIMINUTION DES COLONNES

Chapitre 1 *NOUVELLE METHODE* *Planche 1*

baſe GE de ce triangle aux points 1, 2, 3, 4, 5, 6, 7, & l'on menera de ces points de diviſion à l'angle C, oppoſé à la baſe, des lignes qui couperont les parallèles à la baſe en huit parties égales entre elles. Le point de la ſeptieme ligne de diviſion ſur la premiere parallèle à la baſe FD depuis la perpendiculaire, ſera un des points de l'arc de cercle cherché ; le ſixieme de la parallèle ſuivante IH, le cinquieme de la troiſieme LK, le quatrieme de la quatrieme NM, le troiſieme de la cinquieme PO, le deuxieme de la ſixieme QR, & le premier de la ſeptieme TS, ſeront les autres points de l'arc cherché. On voit par-là que le milieu de la quatrieme parallèle donne le milieu de cet arc, & que tous les autres ſont dans la progreſſion des parties du cercle.

Pour rendre l'opération plus ſenſible, on l'a faite à côté de la figure de la colonne (*même planche.*) ſur un triangle beaucoup plus ouvert, mais qui a les mêmes diviſions de hauteur avec les mêmes lettres, & l'on a fini l'opération ſur ce triangle que la petiteſſe du deſſein ne permettoit pas de mettre ſur la colonne.

CHAPITRE SECOND.

Des proportions des Ordres en général.

Dans ce chapitre il ſera queſtion premierement des différences eſſentielles des Ordres ; ſecondement de la variété des ſentimens des auteurs anciens ou modernes dans les proportions qu'il faut donner à chaque Ordre ; troiſiemement on déterminera les proportions qu'on doit ſuivre pour les principales parties de chaque Ordre ; quatriemement on donnera les raiſons qui doivent engager à ne jamais placer de piédeſtaux réguliers ſous les colonnes de chaque Ordre.

ARTICLE PREMIER.

Des différences essentielles des Ordres.

Les cinq Ordres d'architecture se divisent en deux classes, savoir les Ordres Grecs, & les Romains ou Latins.

Les Ordres Grecs sont le Dorique, l'Ionique & le Corinthien : ces trois Ordres représentent les trois différentes manieres de bâtir, c'est-à-dire, la solide, la moyenne & la délicate.

Les Ordres Latins sont le Toscan & le Composite ; ils doivent être considérés non comme des Ordres particuliers, mais comme des imitations imparfaites des trois Ordres Grecs.

On remarquera en général que tout Ordre est composé de trois parties, qui sont le piédestal ou socle, la colonne & l'entablement ; chacune de ces parties se subdivise d'ordinaire en trois autres : savoir, pour le piédestal, la base, le dez ou tronc & la corniche ; si c'est un socle il ne se subdivise pas, il ne forme qu'une partie. Les divisions principales de la colonne sont la base, le fut ou tige & le chapiteau ; enfin celles de l'entablement sont l'architrave, la frise & la corniche : ces parties sont différentes dans tous les Ordres, comme nous le ferons voir en parlant de chaque Ordre en particulier.

Les Ordres d'architecture se distinguent les uns des autres par la hauteur de leur colonne, ainsi que par la diversité de leur chapiteau & de leur entablement.

L'Ordre Dorique, qui est le premier des Ordres Grecs, a sa colonne ordinairement haute de huit fois son diametre, y compris la base & le chapiteau ; son entablement est orné de triglyfes & de métopes dans la frise, & de mutules ou de denticules dans la corniche ; c'est cet Ordre qui le premier a donné l'idée d'une architecture réguliere, c'est lui aussi qui a établi le principe de la composition des entablemens en général, ainsi que nous le verrons détaillé plus au long dans les chapitres suivans ; c'est lui

enfin qui demande à être employé avec plus de régularité dans les édifices.

L'Ordre Ionique, le second parmi les Ordres Grecs, a sa colonne haute le plus souvent de neuf diametres, y compris la base & le chapiteau, qui est orné de volutes de différentes especes. On distingue pour cet Ordre deux sortes de chapiteaux ; l'antique, qui est le même que celui de Vitruve, de Vignole, de Palladio, &c. a deux faces différentes. Le chapiteau moderne, dont Scamozzi est réputé l'inventeur, a les quatre faces semblables, & son tailloir est de même forme par son plan que celui du chapiteau Corinthien. La corniche de son entablement a des denticules ou des modillons simples, & ces moulures peuvent être enrichies de divers ornemens, comme oves, feuillages, entrelas, postes, & autres.

L'Ordre Corinthien, le dernier & le plus élégant des Ordres Grecs, a ordinairement dix diametres de hauteur à sa colonne, y compris la base & le chapiteau, lequel est fort haut, ayant un diametre & un sixieme de hauteur. Ce chapiteau est orné de deux rangs de feuilles, & de huit volutes qui prennent leur naissance dans huit caulicoles, lesquelles ont des feuilles qui s'étendent sous les volutes, ce qui semble annoncer un troisieme rang de feuilles. Quatre de ces volutes sont plus grandes & sont placées dans les angles, les autres sont dans le milieu des faces. La corniche de l'entablement est ornée de modillons, & quelquefois de denticules ; presque toutes ces moulures sont susceptibles d'être ornées.

L'Ordre Toscan, le premier des Ordres Latins, étant plus massif & plus solide que les Ordres Grecs, est aussi plus simple jusqu'à paroitre lourd, sa colonne n'ayant d'ordinaire de hauteur que sept fois son diametre, y compris la base & le chapiteau ; son entablement répond à la simplicité de cet Ordre, n'étant susceptible d'aucun ornement.

L'Ordre Composite, qui est le second & le dernier des Ordres Latins, a les mêmes proportions que le Corinthien, dont il n'est

C ij

qu'une imitation : son chapiteau est de même hauteur, & il n'en diffère que par le haut, qui est semblable à celui de l'Ionique moderne, & la corniche de son entablement n'a que des mutules doubles sur leur hauteur.

ARTICLE II.

De la variété des sentimens des auteurs, soit anciens, soit modernes, dans les proportions de chaque Ordre.

On vient de donner une premiere idée des proportions des Ordres. En partant de leurs caracteres distinctifs, on ne penseroit pas d'abord que ces proportions, qui font la base de l'architecture, ne fussent pas encore fixées, & que les auteurs, soit anciens, soit modernes, différent considérablement entre eux sur cet article. En effet, tout ce que nous connoissons de monumens antiques, soit Grecs, soit Romains, ont des proportions presque toujours différentes dans les mêmes Ordres. On ne peut pas suppléer ici aux recueils que nous avons des antiquités, c'est une comparaison trop étendue, & qu'on ne peut faire que sur les desseins gravés qui nous ont été transmis, soit d'après ceux qu'on voit à Rome & dans l'Italie, soit d'après ceux dont on a découvert depuis peu les ruines dans la Grece & dans quelques autres parties de l'Asie. On y reconnoitra des différences prodigieuses. Pour ce qui concerne les modernes, on va faire connoitre ces mêmes différences par les détails où nous allons entrer, pour faire la comparaison d'un petit nombre des meilleurs auteurs qui ont écrit sur l'architecture.

Vignole est un de ceux qui ont le plus acquis de réputation, quoiqu'il ait quantité de parties défectueuses. Ce qui l'a fait préférer à beaucoup d'autres, est seulement la facilité & la clarté qu'il a répandue dans son traité, ce qui le met à la portée de tout le monde, tant ouvriers qu'artistes ; mais cette clarté devient

nuisible, ses proportions sont trop générales, & ne conviennent pas également à tous les Ordres ; il devient trop délicat dans les Ordres mâles, & il devient aussi trop pesant dans les Ordres légers, soit dans la hauteur de ses entablemens, soit dans la proportion de ses arcades.

Suivant son principe, les colonnes sont de très-bonne proportion en donnant à la Toscane sept diametres, à la Dorique huit, à l'Ionique neuf, à la Corinthienne & à la Composite dix. Les piédestaux ont en hauteur le tiers de celle des colonnes, & les entablemens le quart de la hauteur des mêmes colonnes, d'où il résulte que l'entablement Toscan a en hauteur un diametre trois quarts du bas de la colonne, & qu'au contraire l'entablement Corinthien a en hauteur deux diametres & demi : l'entablement Corinthien a donc trois quarts de diametre de plus en pesanteur que le Toscan : ce qui répugne au bon sens, parce que les colonnes, loin d'acquérir de la force à proportion qu'elles deviennent hautes & menues, deviennent plus foibles, & par conséquent ne devroient pas être plus surchargées : d'où il suit qu'il seroit nécessaire de diminuer les entablemens au lieu de les accroitre, comme a fait cet auteur. Il a aussi rendu toutes ses arcades de même proportion dans tous les Ordres, ce qui est contraire à la différence qu'il y a de la solidité de l'Ordre Toscan à la légéreté du Corinthien. Il a encore, dans les détails, des profils maigres qui y ont été occasionnés par la division de son module, ayant cherché à éviter, tant qu'il a pu, les fractions des parties : d'où l'on ne peut s'empêcher de conclurre que s'il est clair & facile à comprendre par sa façon de s'énoncer, il est en même tems très-défectueux dans plusieurs de ses principes.

Palladio, qui a beaucoup mieux profilé que Vignole, ne s'est pas servi des mêmes proportions pour la hauteur de ses colonnes, piédestaux & entablemens. Dans l'Ordre Toscan il a donné à la hauteur du socle, qu'il a mis sous les colonnes au lieu de piédestal, un diametre de la colonne, ou le septieme de la hauteur & le quart de l'entablement. A l'Ordre Dorique il a donné deux

proportions de colonnes, l'une sans base, à l'imitation des anciens qui n'en mettoient point à cet Ordre, & une autre proportion avec base ; celle sans base a sept diametres & demi de hauteur, & l'entablement en a le quart, le piédestal a le tiers de sept diametres seulement ou du fût de la colonne sans le chapiteau ; & lorsque ces colonnes ont des bases, il leur a donné huit diametres deux tiers de hauteur, & l'entablement ni le piédestal ne changent point de proportion, quoiqu'ils n'en aient plus avec ces colonnes. Dans l'Ordre Ionique l'entablement est au cinquieme de la hauteur de la colonne, qui est de neuf diametres de hauteur, & le piédestal est entre le tiers & le quart. A l'Ordre Corinthien l'entablement est aussi au cinquieme de la hauteur de la colonne, qui est de neuf diametres & demi, y compris la base & le chapiteau ; & le piédestal est un peu plus du quart, c'est-à-dire deux diametres & demi de la colonne. Pour l'Ordre Composite, il differe du Corinthien dans les proportions : il a donné au piédestal le tiers de la hauteur de la colonne, qui a dix diametres, & il a également donné le cinquieme à la hauteur de son entablement.

Or il résulte de-là que ces deux auteurs ne se sont point accordés, ni dans la proportion de leurs colonnes, ni dans celle des entablemens & des piédestaux.

Desgodets & Perrault ont suivi une meilleure proportion pour leurs entablemens, mais ils ne sont pas d'accord sur la hauteur de leurs piédestaux & de leurs colonnes. Desgodets a suivi généralement Vignole pour les proportions de ses colonnes, qui sont de sept diametres à la colonne Toscane, huit à la Dorique, neuf à l'Ionique, dix à la Corinthienne & à la Composite : les piédestaux sont aussi semblables ; mais pour les entablemens il les a mis en rapport avec leur pesanteur sur la grosseur de la colonne. Il n'y a que dans l'Ordre Toscan qu'il l'a fait plus foible : celui-ci n'a qu'un diametre trois quarts, pendant qu'il a donné à tous les autres deux diametres ; ainsi, selon Desgodets, l'entablement Toscan & le Dorique ont le quart, l'Ionique a deux neuviemes, & le Corinthien & le Composite ont le cinquieme.

Perrault a changé toutes les grandeurs des colonnes, quoiqu'il ait donné aux entablemens les mêmes proportions, relativement à la grosseur de ses colonnes, c'est-à-dire, généralement deux diametres en hauteur; mais ses colonnes sont d'une proportion suivie de deux tiers de diametre en deux tiers : ainsi il a donné à sa colonne Toscane sept diametres un tiers, à la Dorique huit diametres, à l'Ionique huit diametres deux tiers, à la Corinthienne neuf diametres un tiers, & à la Composite dix diametres. Il a fait aussi pour ses piédestaux une proportion suivie de tiers en tiers de diametre, ayant donné au piédestal Toscan deux diametres, au Dorique deux diametres un tiers, à l'Ionique deux diametres deux tiers, au Corinthien trois diametres, & au Composite trois diametres un tiers.

Il y a un autre auteur que l'on peut citer, qui est Scamozzi, lequel s'est servi de Palladio pour base de son ouvrage; mais au lieu de l'avoir perfectionné, il l'a altéré par la confusion qu'il a mise dans ses profils; toutefois il y a de bonnes choses dans son traité. Il a mis en pratique le chapiteau Ionique à quatre faces semblables, dont il s'attribue l'invention; mais comme il avoit déja été pratiqué avant lui au temple de la Concorde à Rome, il n'a que le mérite de l'avoir rectifié. Du reste les proportions de ses colonnes, entablemens & piédestaux n'ont rien qui puisse les faire préférer; il en sera parlé, ainsi que des auteurs dont nous avons fait mention ci-dessus pour leurs proportions générales, quand nous serons au détail des Ordres.

On voit par le détail dans lequel nous sommes entrés sur la variété des modernes dans les proportions principales des Ordres, qu'elle doit jetter dans l'architecture une confusion très-embarrassante pour ceux qui n'y sont pas consommés, & qu'elle laisse à ceux qui ne sont que praticiens, un champ ouvert aux méprises presque à chaque pas.

Il n'est pas hors de propos de dire ici quelque chose des causes de cette variété dangereuse de proportions dont nous nous plaignons, & du moyen principal d'éviter les mauvais choix; cela

conduira plus sûrement à celui que nous avons dessein de faire dans l'article suivant. La diversité de proportions dans les Ordres d'architecture, a pris naissance dans les révolutions que l'architecture même a souffert, & dans le défaut d'une autorité suffisante pour fixer les modernes. Les Grecs, qui en étoient les inventeurs, ont été plusieurs siecles pour composer les Ordres différens qui portent leurs noms, & ils se seroient formés, par la suite des tems, un corps de regles fixes qui auroient servi de base à leurs descendans. Les Romains, en s'emparant de leur pays, ne leur ont pas permis de les poursuivre; ils ont trouvé du beau & du grand dans leurs édifices; ils les ont imités dans les masses prodigieuses qu'ils ont construites, mais ils ne les ont pas perfectionnés. Les Barbares qui ont subjugué les Romains, au lieu de succéder à leur goût & à celui des Grecs, l'ont éteint presque entièrement, en y substituant un goût aussi barbare qu'eux, & en détruisant, tant qu'ils ont pu, les grands ouvrages de l'antiquité.

Si les modernes avoient trouvé avec les vestiges antiques un corps de préceptes qui pût les fixer, le goût de la bonne architecture se seroit promptement rétabli. Avant que de recouvrer Vitruve, les architectes modernes essayerent d'ajuster quelques parties informes dans le goût antique avec des ornemens gothiques, & ne firent encore rien que de bisarre. Vitruve retrouvé commença à faire ouvrir les yeux; mais nous avons vu que cet auteur, le seul ancien dont les ouvrages sur l'architecture soient parvenus jusqu'à nous, avoit été altéré considérablement dans le nombre de copies qui ont été faites de son traité, & avoit ouvert la porte à une multitude d'interprétations différentes.

Comment donc faire un bon choix dans cette mer d'incertitudes? C'est de retourner à l'origine de l'architecture. Tous ceux qui en ont écrit, ont adopté les conjectures de Vitruve, & ont dit que l'architecture avoit commencé par une cabane, construite avec des arbres à plomb qui en soutenoient le plancher & le toit, & que ces arbres avoient donné l'idée des colonnes qui en font aujourd'hui le plus bel ornement; que d'autres arbres équarris

&

& posés en travers sur le bout des autres, formant les poutres pour porter le plancher, étoient les architraves; que d'autres pieces posées sur l'autre sens & au-dessus de celles dont nous venons de parler, formoient les solives du plancher qui, dans l'Ordre Dorique, étoient désignées par les triglifes, lesquels représentent aussi des lyres qui étoient formées par de petites planches que l'on clouoit sur le bout des solives, pour les garantir de la trop grande sécheresse. La hauteur de ces solives, représentée par des triglifes, désigne la frise. Le toit étoit indiqué par les frontons des bouts qui faisoient les pignons du comble; ce qui annonce clairement les pieces de bois qui, formant le toit, se projettoient en dehors à la corniche, c'est que leurs faces inférieures avoient la même inclinaison que le toit. Quoique tous les auteurs qui ont écrit sur l'architecture paroissent d'accord entre eux sur cette origine, ils n'en ont pas saisi l'esprit dans les regles qu'ils ont données. La plupart se sont contentés de suivre aveuglément ce que Vitruve en avoit dit dans ses écrits, sans oser examiner s'il s'étoit conformé à l'origine ou non. Les anciens Romains s'en sont quelquefois écartés eux-mêmes dans les édifices qu'ils nous ont laissés.

ARTICLE III.

De la proportion des colonnes, entablemens & piédestaux en général.

LES proportions des colonnes de Vignole & de Desgodets étant les plus généralement reçues, ce sont celles que nous avons adoptées, ainsi que la proportion des entablemens du dernier de ces auteurs, & de Perrault. On a fait les cinq Ordres de colonnes sur le même dessein & sur la même échelle, pour faire connoître plus sensiblement le rapport qu'ils ont les uns avec les autres : on a fait aussi sur ce dessein une division de hauteur par diametres, qui fait voir que la colonne Toscane en a sept, la Dorique huit,

l'Ionique neuf, la Corinthienne & la Composite dix ; que les entablemens ont chacun deux diametres, ce qui fait que les entablemens sont à la hauteur des colonnes dans le rapport suivant ; savoir, dans l'Ordre Toscan l'entablement en a les deux septiemes, dans le Dorique il en a le quart, dans l'Ionique les deux neuviemes, dans le Corinthien & le Composite il en a le cinquieme. De cette maniere tous les entablemens sont relatifs & ont le même degré de pesanteur par rapport à la grosseur des colonnes : & quoique les colonnes soient plus foibles à mesure qu'elles deviennent plus légeres de proportion, & qu'il semble que les entablemens devroient suivre cette proportion, cependant comme ils deviennent plus composés de moulures, cela fait que quoiqu'ils soient de même pesanteur, ils paroissent nécessairement plus légers : c'est ce qu'il étoit nécessaire de faire paroitre aux yeux.

Le second dessein représente la proportion des piédestaux, qui sont du tiers de chaque colonne, quoique l'on n'ait point intention de les mettre dessous ; mais comme il y a des cas, dont on fera mention, où l'on est absolument obligé de s'en servir, soit en totalité ou en partie, on les a fait cadrer avec les Ordres. Quoique ces piédestaux soient de différentes grandeurs, relativement à leur hauteur, nous les avons restreints dans la même grandeur pour faire mieux connoitre leurs proportions générales ; à cet effet ils sont dessinés sur différentes échelles, leur hauteur étant divisée en huit parties, deux sont pour la base, cinq pour le dez, & une pour la corniche. On a fait un troisieme dessein au trait plus en grand, afin de cotter facilement les détails des moulures. Le diametre du bas des colonnes sert de module, il est divisé en trente parties pour tous les Ordres. La raison qui a fait prendre cette division plutôt que toute autre, c'est qu'elle a plus de rapport à la division de Vignole, qui est de douze parties par module ou demi-diametre, ce qui fait vingt-quatre pour le diametre, dans les deux premiers Ordres, & de dix-huit qui fait trente-six pour le diametre dans les trois autres. Comme la

division simple de son module est ce qui l'a fait préférer, c'est aussi ce qui a engagé à diviser le diametre en trente parties plutôt qu'en soixante, vû qu'elle est la moyenne proportionnelle entre vingt-quatre & trente-six de Vignole.

ARTICLE IV.
Des raisons qui ont engagé à séparer les piédestaux des colonnes.

LES auteurs qui ont écrit sur l'architecture se sont accordés pour mettre les piédestaux sur le même dessein que les colonnes; mais notre intention étant de dissuader les architectes de les mettre dessous les colonnes, parce qu'ils ne servent qu'à détruire l'ordonnance, bien loin d'en accroître la perfection, comme nous ne les proposons que pour les employer sous des statues, c'est ce qui a engagé à les donner séparément. Comme il est nécessaire de ne rien avancer sans preuve, il faut, avant que de passer outre, expliquer comment les piédestaux détruisent l'ordonnance de l'architecture.

Si nous fouillons dans l'origine de l'architecture, nous verrons que le fût des colonnes a d'abord été posé à terre : ce n'a été qu'après un tems assez éloigné de cette origine qu'on éleva ce fût sur des bases, lesquelles servent à faire distinguer plus sensiblement sa proportion : il y a même plus, c'est que le premier des Ordres Grecs n'a eu de base que celles que les modernes lui ont donné, du moins il n'en reste pas d'exemple, soit dans les antiquités de la Grece, soit dans celles des Romains. L'invention de la base designe une ou plusieurs cordes qui tiennent le bas de l'arbre serré pour empêcher qu'il ne se fende, & le dez ou plinthe de la même base représente une pierre platte posée dessous pour préserver le bout de l'arbre de l'humidité de la terre, qui lui seroit préjudiciable.

Le plus grand nombre des temples Grecs & Romains a été construit d'un seul Ordre, dont les bases des colonnes, aux

Ordres où l'on en adoptoit, portoient à crû sur la derniere marche du temple : ce n'a été que par la suite que l'on y a mis des piédestaux.

Il est évident que plus les Ordres ont de grandeur, plus ils ont de majesté. Le Louvre seul suffira pour faire voir la vérité de ce qu'on avance en comparant les Ordres de l'intérieur avec celui du péristile. Personne ne peut disconvenir que l'architecture de la cour du Louvre ne soit d'un très-bon goût & d'une parfaite exécution ; mais elle est petite, & par ce moyen elle en impose beaucoup moins que celle du péristile, laquelle, quoique traitée richement, ne l'est pas tant que celle de l'intérieur. Il est donc sensible que si les Ordres du dedans de la cour eussent été sans piédestaux, ils auroient été d'une architecture plus grande, & par ce moyen plus séduisante & en même tems plus conforme à l'idée de son origine. En effet, de quelle utilité sont les piédestaux sous les colonnes ? A rien, si ce n'est à faire de petite architecture. Il semble qu'ils ont été imaginés pour servir à élever des colonnes déja faites, qui n'avoient pas assez de hauteur pour pouvoir former l'édifice où l'on se proposoit de les employer ; mais il n'est pas raisonnable de donner pour regle une chose qui n'a été employée primitivement que par nécessité, & qui n'est parvenue jusqu'à nous que parce que les premiers architectes, qui ont cherché les principes de l'architecture grecque dans les ruines qui leur restoient, l'ont adopté comme regle.

CHAPITRE TROISIEME.

De l'Ordre Dorique.

L'ORDRE Dorique, le premier des Ordres Grecs, doit son invention & son nom à Dorus, roi d'Achaïe, qui le premier bâtit dans Argos un temple de cet Ordre, & le dédia à Junon : les Grecs ensuite bâtirent plusieurs temples où ils employerent le

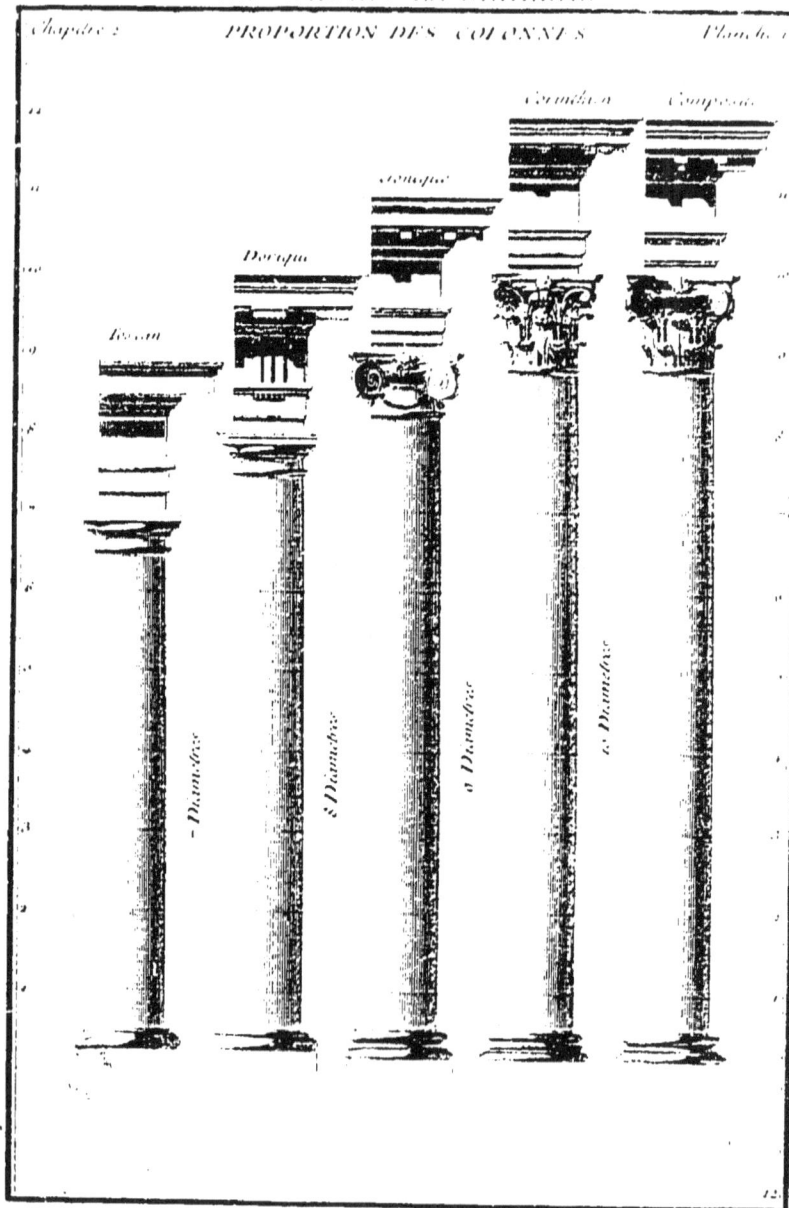

DES ORDRES EN GÉNÉRAL.

PROPORTION DES PIÉDESTAUX

Toscan — Dorique — Ionique — Corinthien — Composite

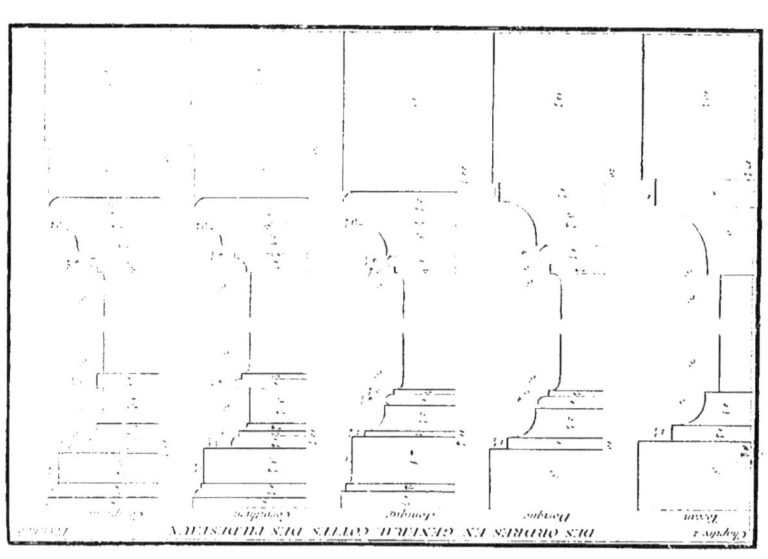

même Ordre. Ce qui rend le Dorique recommandable, c'est qu'il a donné la premiere idée d'une architecture réguliere ; toutes ses parties sont fondées sur un principe qui annonce sa construction en formant un aspect agréable à l'œil.

Quoique cet Ordre conserve plus que les autres l'idée de la construction primitive, c'est malgré cela celui où les auteurs qui en ont écrit sont le plus sortis de la vraisemblance, & où ils sont tombés dans les mêmes erreurs ; les idées de l'origine de l'architecture nous ayant fait voir que l'architrave étoit la poutre ou le poitrail, & que la frise en étoit le plancher, ce qui étoit désigné dans cet Ordre plus particulierement par les triglifes qui marquent le bout des solives du même plancher. Pourquoi donc tous les auteurs se sont-ils accordés pour donner à leur architrave un tiers de moins en hauteur qu'à la frise ? Est-il raisonnable de croire qu'une poutre, qui doit porter des solives, soit plus foible que les solives qu'elle porte? Une pareille construction blesseroit les yeux & choqueroit le bon sens. Notre intention étant de remédier à cette erreur, nous avons pris le parti de donner à l'architrave la même hauteur qu'à la frise : on m'objectera que cela ne remédie qu'imparfaitement à cette construction peu vraisemblable, à cela je réponds qu'il faut faire attention que par le triglife on voit que la solive a moitié plus de hauteur que de largeur, & que l'architrave au contraire a beaucoup plus d'épaisseur que de hauteur : ainsi la piece du poitrail a au moins le double de la solive, & par cette raison elle a la force de porter les solives.

Des architectes modernes ont porté le défaut de cette frise plus loin en regardant l'idée de son origine comme une fable, & en cherchant à donner plus de hauteur à la frise que Vignole, pour favoriser une invention moderne qui est de grouper les colonnes de cet Ordre sans altérer, disoient-ils, les métopes de la frise qui doivent être toujours quarrés : cette méthode a été blamée généralement des gens de goût, tant à cause de la difformité de l'entablement, que par la défectuosité du peu d'intervalle qui se trouve entre les colonnes.

Quoiqu'il semble difficile à croire que quantité d'auteurs qui ont travaillé sur cet Ordre, se soient trompés, cela n'est pas moins évident, & beaucoup plus encore depuis que nous avons les desseins des antiquités de la Grece, levées par M. Le Roy. Comme ce sont les différens restes des monumens de l'origine de cet Ordre, on doit être assuré que nous ne nous sommes pas trompés dans l'adoption de nos proportions sur cet Ordre, puisqu'elles sont effectivement semblables à celles de ces antiques précieux.

On a fait graver neuf planches pour expliquer l'Ordre Dorique; sur la premiere on voit ses proportions générales avec l'entre-colonnement; la seconde contient le portique; la troisieme le piédestal, la base de la colonne, l'imposte & l'archivolte avec le plan de la base, & la maniere de tracer les cannelures; la quatrieme offre les détails de l'entablement avec denticules; la cinquieme ceux de l'entablement avec mutules; la sixieme donne les détails de ces deux entablemens au trait, pour y placer les cottes qui n'ont pas pu être mises sur les deux précédentes; la septieme planche donne les plafonds de ces deux entablemens; la huitieme offre deux essais de base pour cet Ordre, avec le sophite de l'architrave & le plan des cannelures remplies jusqu'au tiers, dans le cas où l'on voudra les canneler jusqu'en-bas; sur la neuvieme planche sont deux exemples d'entablemens antiques, & un moderne mis en parallele avec celui que l'on propose.

ARTICLE PREMIER.

Des proportions générales du Dorique & de l'entrecolonnement.

VITRUVE donne cinq manieres générales d'espacer les colonnes qu'il appelle comme les Grecs, picnostyle, sixtyle, eustyle, diastyle & areostyle. Les colonnes sont distantes l'une de l'autre dans le picnostyle d'un diametre & demi, dans le sixtyle de deux diametres, dans l'eustyle de deux diametres un quart, dans le

diastyle de trois diametres, & dans l'areostyle de quatre diametres. Trois de ces espacemens peuvent s'employer dans l'Ordre Dorique que nous proposons, savoir le sixtyle, le diastyle & l'areostyle; & c'est un avantage qui résulte de la division de son entablement que nous avons faite, & qu'on ne rencontre pas dans les autres systêmes d'Ordre Dorique.

Quoique l'on ne regarde pas cette facilité d'espacer les colonnes Doriques, suivant trois des manieres indiquées par Vitruve, comme le premier avantage de ce changement, il peut toutefois être compté pour quelque chose; & s'il est vrai que du tems des Romains ces cinq espaces de colonnes aient été regardés comme les plus parfaits, il est très-avantageux de pouvoir en employer trois dans le plus difficile de tous les Ordres.

La proportion des nos entrecolonnemens est établie sur celui qui tient le milieu entre ces trois espacemens qui est le diastyle; c'est celui qui a le plus de rapport aux proportions du Dorique.

Les colonnes de cet Ordre ont huit diametres de hauteur, l'entablement en a deux qu'il faut diviser en dix; trois sont pour l'architrave, trois pour la frise, & quatre pour la corniche: deux des trois parties de la hauteur de la frise seront pour la largeur des triglifes, & le métope, qui doit être quarré, en aura trois en largeur comme en hauteur, ce qui fera du milieu d'un triglife à l'autre cinq de ces parties, qui font ensemble un diametre. La base & le chapiteau auront chacun un demi-diametre de hauteur. Leurs détails, ainsi que ceux de l'entablement, seront sur les planches suivantes.

ARTICLE II.
Du Portique Dorique.

Un auteur moderne qui a donné un essai sur l'architecture, proscrit l'usage des arcades, comme étant hors de la vraisemblance de la cabane rustique, d'autant plus que la construction

d'arbres ne peut pas former le ceintre de l'arcade : il a raison dans son principe ; mais en suivant cet auteur dans l'idée qu'il s'est formée de sa cabane, on trouvera que la construction des murs y a été introduite. En effet, il dit qu'il faut considérer l'homme dans sa premiere origine sans autre secours & sans autre guide que l'instinct naturel de ses besoins, il lui fait chercher divers moyens pour se mettre à l'abri des intempéries de l'air ; & après l'avoir fait passer du pré dans un bois & du bois dans une caverne formée par des roches, il lui fait construire sa cabane qui le met à couvert de la pluie & du soleil, mais non pas des vents & du froid ; s'il l'eût suivi plus long-tems, il auroit vu la nécessité de la clorre, & de-là l'invention des murs, dans lesquels, pour entrer & pour introduire le jour, il faudra faire des ouvertures qui seront des portes & des fenêtres ou quarrées ou en arcades. Ce remplissage qui, dans son origine, n'étoit que de branches d'arbres entrelacées & enduites de boue, s'est fait par la suite avec de la pierre & du marbre, & c'est ce que nous appellons architecture de pierre, qui s'assortit avec la construction primitive à jour dans tous les sens, comme sa cabane qui étoit en bois.

Il s'ensuit donc que l'invention des murs est aussi ancienne que celle de la cabanne dont cet auteur a, par ses conjectures, renouvellé l'idée, puisque sans ces murs l'homme n'auroit pas été à l'abri dans sa cabane de toutes les intempéries de l'air ; & comme le froid & le chaud sont aussi incommodes que l'ardeur du soleil & l'humidité de la pluie, il lui a été aussi nécessaire de se garantir des uns par le moyen des murs, que des autres par celui des toits. D'ailleurs, les murs l'ont mis à l'abri des bêtes fauves qui l'auroient incommodé.

S'il est aussi nécessaire de faire des murs en architecture que des colonnes, il n'est pas hors de propos de donner les proportions des ouvertures que l'on fera dans ces murs pour l'utilité de l'habitation. Nous verrons par la suite ce qui concerne les portes & les fenêtres. Il ne sera question ici que de la proportion du

portique

portique de l'Ordre Dorique que l'on trouvera fur cette deuxieme planche.

Pour former ce portique, on donnera du milieu d'une colonne à l'autre fix diametres; les piliers en auront deux & l'arcade quatre, laquelle arcade aura en hauteur le double de fa largeur ou huit diametres: le deffus de l'impofte fera élevé du bas de l'arcade de fix diametres, ainfi que le centre de l'archivolte. L'impofte & l'archivolte auront chacun un demi-diametre. Les colonnes, qui auront huit diametres, feront élevées fur un focle de trois quarts de diametre, ce qui donnera les mêmes trois quarts de diametre de l'intrados de l'arcade jufques fous l'architrave. L'entablement eft de deux diametres, ainfi qu'il a été expliqué à l'article précédent.

Les proportions de l'impofte & de l'archivolte feront détaillées à l'article fuivant.

Comme toutes les ouvertures que l'on fait dans des murs ne font pas feulement des arcades, on voit fur ce deffein des parties de portes quarrées qui ne montent que jufqu'au deffous de l'impofte, dont on peut faire ufage quand le cas le requiert.

ARTICLE III.

Du piédeftal, de la bafe, de l'impofte, & de l'archivolte Dorique.

QUOIQUE l'on ait dit dans le chapitre précédent que l'on n'admet pas les piédeftaux comme une partie effentielle des Ordres, cependant il eft néceffaire d'en faire mention ici pour les cas où il eft indifpenfable de les employer par des circonftances locales, afin de faire connoître que ce n'eft que par néceffité accidentelle qu'on les tolere: on les donne fans corniche; la raifon de cette fuppreffion, c'eft que n'eftimant pas que l'on doive en faire ufage fi ce n'eft dans le cas que nous citerons, il n'y faut point de corniche.

Les occasions où l'on peut employer des piédestaux, sont lorsqu'on a sur une seule face de bâtiment diverses hauteurs de terrasses, & que l'Ordre se trouve à crû sur la plus haute, ou seulement élevé sur un petit socle, tandis que sur la plus basse terrasse il se trouve en contrebas des bases de l'Ordre une hauteur de piédestal : alors non-seulement l'on peut, mais l'on doit y en placer un en supprimant la corniche, comme nous le donnons sur cette troisieme planche, afin que le socle se raccorde plus facilement avec le piédestal. Dans ce cas c'est la sujétion de la place qui en détermine la hauteur, parce qu'il ne sert que de soubassement à l'Ordre, & qu'il ne prend point caractere de piédestal.

Pour en donner un exemple sensible, si au palais des Tuilleries, au lieu de descendre dans le vestibule, on eût porté le niveau intérieur jusqu'au dehors sur le jardin, il seroit arrivé que le piédestal auroit été tout-à-fait supprimé dans le milieu, & que le peron du dehors auroit mieux annoncé l'entrée de ce palais que l'ouverture de la porte, laquelle étant moins haute, auroit eu moins de largeur ; par ce moyen les colonnes auroient été plus serrées, & les Ordres supérieurs en auroient été mieux proportionnés, d'autant plus que le premier Ordre ne se seroit plus mesuré que du dessus de ce perron, & le tout en seroit plus d'accord.

Lorsque l'on emploie plusieurs Ordres, pour les mettre d'accord ensemble, il seroit nécessaire, en plaçant des piédestaux sous le premier, d'en mettre aussi sous les Ordres élevés ; ce qu'il faut éviter. C'est pour cette raison qu'on ne les tolere que dans le cas ci-devant expliqué.

On fixe le piédestal aux sept huitiemes du tiers de la hauteur de la colonne, ce qui fait deux diametres un tiers ; la base aura deux tiers de diametre, & le dez un diametre deux tiers ; la base de ce piédestal sera la même que celle qui est détaillée au chapitre précédent.

Quoique nous déterminions la hauteur du dez de ces piédestaux,

ce sera l'emploi qui assujettira la mesure de sa hauteur, comme il vient d'être expliqué.

La base de la colonne a en hauteur un demi-diametre, toutes les subdivisions des moulures sont cottées sur ce dessein. La saillie de cette base sera du cinquieme du diametre de la colonne, & les cottes qui sont placées au-devant des moulures partent de l'axe de la même colonne, ainsi que celles du piédestal.

L'imposte & l'archivolte, qui ont également un demi-diametre de hauteur, sont cottés pour toutes les moulures, tant en hauteur qu'en saillie.

L'archivolte a moins de saillie que l'imposte de la valeur de ce que sa premiere face couronne sur l'alette de l'arcade, à laquelle répond la premiere face de l'archivolte.

Sur ce même dessein est le plan des cannelures de la colonne de cet Ordre, qui sont à vive arête, & formées par un triangle équilatéral, dont le sommet est le centre de la cannelure : elles ont cela de particulier dans cet Ordre, qu'elles ne commencent qu'au tiers de la colonne, c'est-à-dire que le tiers du bas de cette colonne est sans cannelures, & qu'il n'y a que les deux tiers supérieurs qui en aient.

Il n'y a en outre que vingt cannelures au pourtour des colonnes de cet Ordre. Vignole donne deux manieres de les tracer : l'une est telle qu'elle vient d'être expliquée, & l'autre est d'élever sur le milieu de la cannelure une perpendiculaire, & de placer le point de centre de la cannelure sur cette ligne de la moitié de sa largeur depuis le contour de la colonne, ce qui la rend plus creuse & fait les côtes plus à vive arête qu'à la méthode dont on se sert ; on verra la différence de ces deux opérations par les deux figures marquées A & B sur ce dessein.

ARTICLE IV.

De l'entablement Dorique avec denticules.

Vignole & Desgodets donnent deux entablemens de cet Ordre, qui ne sont différens l'un de l'autre que par la partie des denticules qui est changée en mutules, & par l'architrave qui a deux faces dans celui avec mutules, & qui n'en a qu'une dans celui avec denticules ; mais Vignole l'a encore différencié par la cimaise de la corniche, qui est un cavet dans celle avec denticules, & une doucine dans l'autre.

Pour les nôtres, il n'y a de différence de l'un à l'autre que dans la partie des denticules qui est changée en mutules ; ce qui nous a fait prendre ce parti, ç'a été pour soutenir le caractere & l'égalité de ces deux entablemens, qui ont toutefois leur destination particuliere. Comme celui avec denticules marque plus de légéreté que celui avec mutules, il sera destiné à être employé dans le dedans, & l'autre dans les dehors. La principale raison qui a fait prendre le parti de donner les mêmes ornemens à celui avec denticules qu'à l'autre, c'est que Vignole & Desgodets ont rendu celui qui est destiné au-dedans plus simple que l'autre, & que cela est contre la raison. Jules-Hardouin Mansart, qui a bâti la paroisse de Notre-Dame à Versailles, où il a employé cet Ordre au-dedans & au-dehors, a fait celui du dedans avec denticules, & l'autre avec mutules, & a donné à son architrave seulement deux faces au-dehors, & au-dedans deux faces avec un talon qui les sépare. Il a pensé avec raison que si l'un des deux entablemens demandoit plus de richesse, c'étoit celui que l'on destinoit au-dedans ; ce qui est le contrepied de nos deux auteurs. C'est pour tenir le milieu entre eux & cet exemple, qu'on les a fait semblables.

C'est sur cet Ordre que les auteurs sont le plus d'accord, si

l'on en excepte la diſtribution des parties de la corniche; car Vignole, Deſgodets, Perrault, Palladio & Scamozzi ont donné à leur entablement le quart de la hauteur de la colonne. Il eſt vrai que Palladio a fait ſa colonne d'un demi-diametre plus courte, & que Scamozzi l'a fait d'un demi-diametre plus longue que les huit diametres que nous donnons à la hauteur de la nôtre, ainſi que Vignole, Deſgodets & Perrault. Tout le changement qui a été fait, eſt dans la diſtribution des parties de l'entablement, pour rapprocher les choſes de leur premier principe. Les exemples antiques qui nous reſtent de cet Ordre, ſont le Dorique du théatre de Marcellus, que nous citerons ci-après, où la friſe a moins de hauteur que celle que nos auteurs modernes lui ont donnée, & celui du temple de Théſée à Athenes qui eſt ſa premiere origine, & où la friſe eſt de même hauteur que l'architrave, à peu de choſe près, ainſi qu'on le verra ſur la neuvieme planche de ce chapitre. On a ajouté aux deux que nous venons de citer, un exemple moderne pour prouver que ce que l'on avance n'eſt pas une ſimple idée d'invention, & que cela a été eſſayé par d'autres avant nous; & quoique dans ce dernier il ne ſe trouve pas une parfaite égalité entre la friſe & l'architrave, on voit cependant que l'on a cherché à les rapprocher des proportions qu'elles devroient avoir.

La hauteur de l'entablement eſt du quart de celle de la colonne, c'eſt-à-dire de deux diametres. Cette hauteur ſe diviſe, comme il a déja été dit, en dix parties; l'architrave en a trois, la friſe trois, & la corniche quatre. La ſaillie de la corniche ſera égale à ſa hauteur, le milieu d'un des triglifes doit répondre à l'axe de la colonne : ils auront chacun en largeur deux de ces diviſions, ou le cinquieme de la hauteur totale de l'entablement : le métope ſera quarré, c'eſt-à-dire qu'il aura en largeur trois de ces diviſions, ce qui fera du milieu d'un triglife au milieu de l'autre cinq de ces diviſions, ou un diametre. Il y aura huit denticules du milieu d'un triglife au milieu de l'autre. Toutes les ſubdiviſions des moulures, ainſi que leur ſaillie, ſont cottées des parties du diametre. à la

réferve que les cottes des faillies vont jufqu'au milieu de la colonne ou du triglife.

Le chapiteau, qui eft, comme il a déja été dit, d'un demi-diametre de hauteur, a en faillie le tiers de fa hauteur : toutes les dimenfions en font cottées, ainfi qu'on a fait pour l'entablement. Il y a bien de la différence de celui-ci avec ceux de prefque tous les auteurs ; toutefois il feroit très-riche & pourroit être placé dans l'intérieur comme dans l'extérieur des édifices.

Avant que de finir cet article, il eft bon d'avertir qu'il y a bien des parties qui n'ont pas pu être cottées fur cette planche ; pour y remédier, on en a fait un autre au trait, qui contient toutes ces parties & celles de la planche fuivante, laquelle fera expliquée au fixieme article de ce chapitre.

ARTICLE V.

De l'entablement Dorique avec mutules.

CET entablement ne differe du précédent que par les mutules qui font à la place des denticules : ces mutules font quarrés, c'eft-à-dire qu'ils faillent de toute leur largeur, qui eft la même que celle des triglifes. Tout le refte de cet entablement eft parfaitement femblable au précédent.

Le chapiteau differe du précédent par le couronnement du tailloir qui a un talon avec fon filet, ce qui lui donne auffi plus de faillie, ayant les deux cinquiemes de fa hauteur, ou un cinquieme de diametre.

ARTICLE VI.

Des parties en grand & au trait de ces deux entablemens, pour y placer les cottes qui n'ont pu être mises sur les planches précédentes.

L'EFFET des ombres des deux planches précédentes n'ayant pas permis de pouvoir cotter bien des parties de détails qui sont cependant bien intéressantes, nous y avons remédié en donnant ces traits, qui non-seulement serviront pour les deux planches précédentes, mais encore pour celle qui suit, qui représente les plafonds de ces entablemens, sur lesquels il seroit resté bien des choses indécises.

Indépendamment de ces cottes, nous y offrons le plan & les opérations pour tracer avec exactitude les goutes de l'architrave sous les triglifes.

Pour placer ces goutes ou clochettes, il faut abaisser les douze divisions du triglife, & les angles saillants des gravures font le milieu des clochettes ; le milieu tant des gravures que des intervalles fera la séparation des goutes, & ceux des extrémités seront déterminés par la largeur entiere du triglife. Pour les tracer, il faudra tirer une ligne à moitié de la hauteur du cavet ; le point où elle coupera le milieu de ces goutes servira pour les tracer, afin de pouvoir achever le triangle par le haut : la figure A démontre cette opération ; toutes les autres parties sont suffisamment expliquées par les cottes.

ARTICLE VII.

Des plans des corniches de ces deux entablemens Doriques.

ON a fait un dessein pour les plafonds des corniches, pour pouvoir en faire connoître les ornemens ; peut-être auroit-on

defiré qu'ils fuffent joints chacun en particulier à leur entablement, mais ils auroient été réduits à si peu de chofe, que l'on a mieux aimé les donner féparément, afin de ne rien omettre dans leur détail. Leur diftribution n'a pas befoin d'explication, il eft vifible que c'eft la diftribution de la corniche qui défigne la place de chaque chofe. A l'égard de la largeur des champs & des moulures dont on n'a pu rendre compte dans les élévations, elle eft cotée fur la planche précédente : ainfi l'on croit que ces parties font fuffifamment expliquées.

Mais pour ne rien laiffer en doute, on a donné des coupes féparées pour détailler les moulures de ces plafonds qui ne peuvent pas fe voir dans les entablemens.

ARTICLE VIII.

De deux effais de bafes pour l'Ordre Dorique, avec le plan des mêmes bafes où l'on a mis des cannelures remplies, & le fophite de l'architrave.

La premiere de ces bafes eft compofée d'un plinthe, d'un tore, d'un cavet avec fon filet, & d'une aftragale dont le filet fert de ceinture au bas du fût de la colonne. Elle a en hauteur un demi-diametre : fa faillie fera, comme celle des autres, d'un cinquieme de diametre de chaque côté.

La feconde eft compofée d'un plinthe, d'un tore, d'un cavet formant une demi-fcotie, d'une bande en faillie fur le cavet, & d'un liftel au-deffus pris aux dépens du fût de la colonne ; fa hauteur eft d'un demi-diametre fans le liftel qui dépend de la colonne ; la faillie de cette bafe eft du cinquieme du diametre, ainfi qu'il vient d'être dit pour la précédente.

Ces bafes n'ont pas encore été données par perfonne, elles font purement d'invention : ce qui a engagé à les compofer, c'eft que l'on trouve celle que donne Vignole trop fimple, étant, à la baguette près, la même qui eft employée à l'Ordre Tofcan.

Palladio,

Palladio, Scamozzi & d'autres auteurs lui ont donné la base attique, qui convient mieux à l'Ordre Ionique que la base antique de cet Ordre que Vignole a suivie. On a tâché d'en trouver une pour cet Ordre qui tint un juste milieu entre la Toscane & l'Attique, que l'on destine particulierement à l'Ordre Ionique.

Le plan de ces bases est représenté sur cette même planche avec les cannelures du bas de la colonne qui sont remplies jusqu'au tiers, dans le cas où l'on voudroit donner plus de richesse à cet Ordre : on a joint à côté les opérations pour former ces cannelures qui sont au nombre de vingt, comme nous l'avons dit plus haut. Pour tracer ces cannelures, il faudra, comme ci-devant, former un triangle équilatéral ABC sur la largeur de la cannelure AB, dont le sommet C sera le centre ; & pour tracer le remplissage, l'on prendra la distance du contour de la colonne D au centre C qui a servi à la tracer, & on le portera en dedans de la colonne en E sur la ligne du milieu : ce point sera le centre du remplissage qui doit être au nud du pourtour de la colonne.

Sur ce dessein sont aussi le plan & la coupe du sophite de l'architrave de l'Ordre Dorique, qui est en guillochis ou bâtons rompus ; ce sont les ornemens les plus relatifs à cet Ordre.

On a jugé à propos de donner des desseins de ces sophites pour tous les Ordres, à l'exception de l'Ordre Toscan seulement, qui n'en est pas susceptible, quoique ceux qui ont écrit sur les Ordres n'en aient point parlé ; mais comme il est nécessaire de ne rien laisser à desirer dans un ouvrage, & que d'ailleurs chaque Ordre en particulier a des ornemens qui lui sont relatifs, c'est ce qui a engagé à les y placer : on est persuadé que cette addition est utile pour faire connoître la propriété des ornemens de chaque Ordre en particulier.

On les a fait tous sur le sixtyle, qui est l'espacement de deux diametres d'intervalle, parce qu'ils s'accroissent facilement de longueur sans en changer la distribution, & que c'est aussi l'espacement le plus serré où l'on puisse les placer.

ARTICLE IX.

Parallele d'entablemens Doriques, l'un grec, l'autre romain, le troisieme moderne, & le quatrieme proposé par l'auteur.

L'EXEMPLE antique grec que nous donnons ici est tiré du temple de Thésée à Athenes, dont l'architrave est plus haute que la frise. L'antique romain est tiré du théâtre de Marcellus, qui de toutes les antiquités est celui dont tous les auteurs modernes se sont servis pour établir leurs principes. Mais quelle raison ont-ils eu pour augmenter la frise plutôt que de la diminuer ? car ils ont fait la frise d'un quart de diametre plus haute que l'architrave, qui n'a qu'un sixieme de plus au théâtre de Marcellus.

L'exemple moderne est exécuté à Châlons-sur-Sône sur les desseins de M. Soufflot, qui sans doute a bien senti le faux du principe de nos auteurs modernes, puisqu'il a donné à son architrave deux parties & demie de plus que la proportion ordinaire qu'il a diminué sur la frise ; de façon que son architrave est de deux parties & demie plus forte que celle de l'exemple romain, & sa frise est de même hauteur ; ensorte que quoique cette tentative n'ait pas mis la chose au point où nous la proposons, elle en approche si fort, que pour la rendre conforme, il ne s'agiroit que d'augmenter l'architrave d'une demi-partie, & de diminuer la frise de deux.

Le quatrieme exemple est celui que nous proposons pour mettre en parallele avec ces trois entablemens, ce qui fera connoître efficacement que tous nos auteurs modernes, en se copiant aveuglément, ont suivi une proportion vicieuse. Le seul exemple antique qu'ils puissent reclamer, mais sur lequel ils ont beaucoup enchéri, avoit déja été altéré par les Romains, & ils s'en sont encore écartés pour faciliter leur distribution qu'ils ont puisée dans le texte de Vitruve, dans lequel il peut s'être glissé

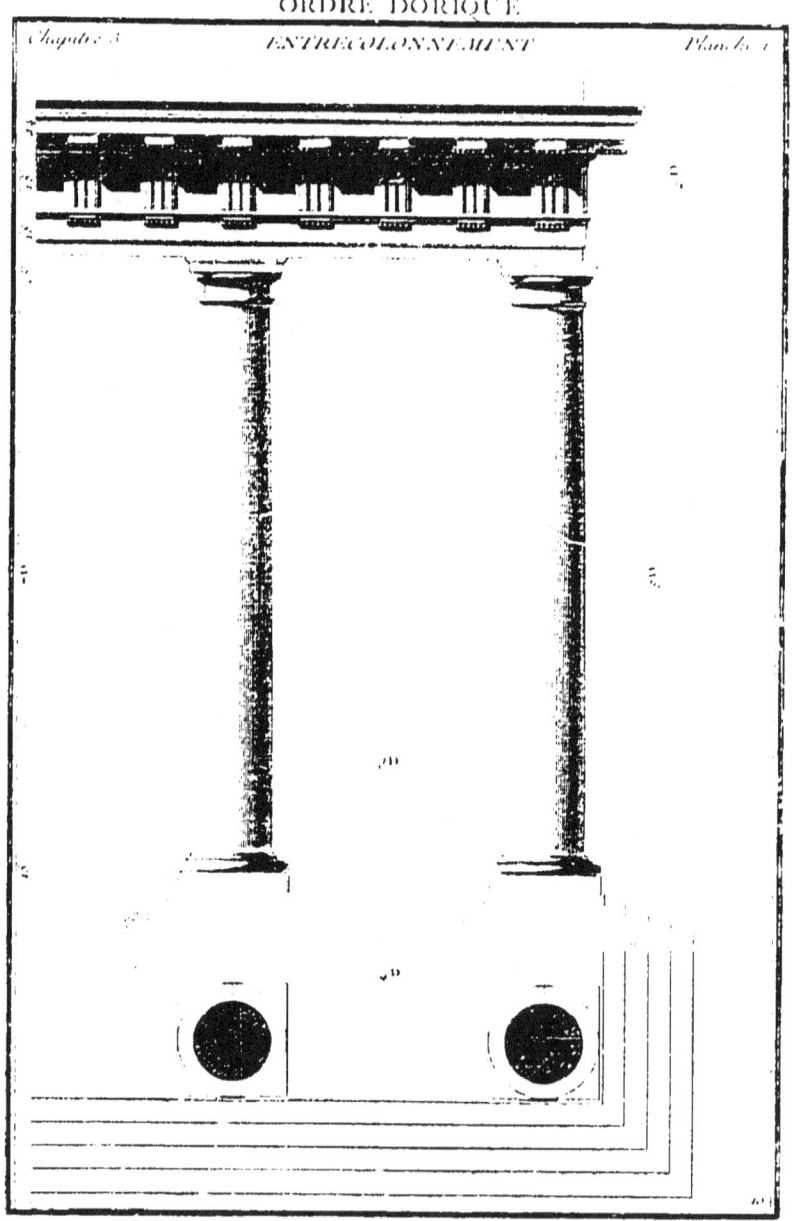

ORDRE DORIQUE
PORTIQUE

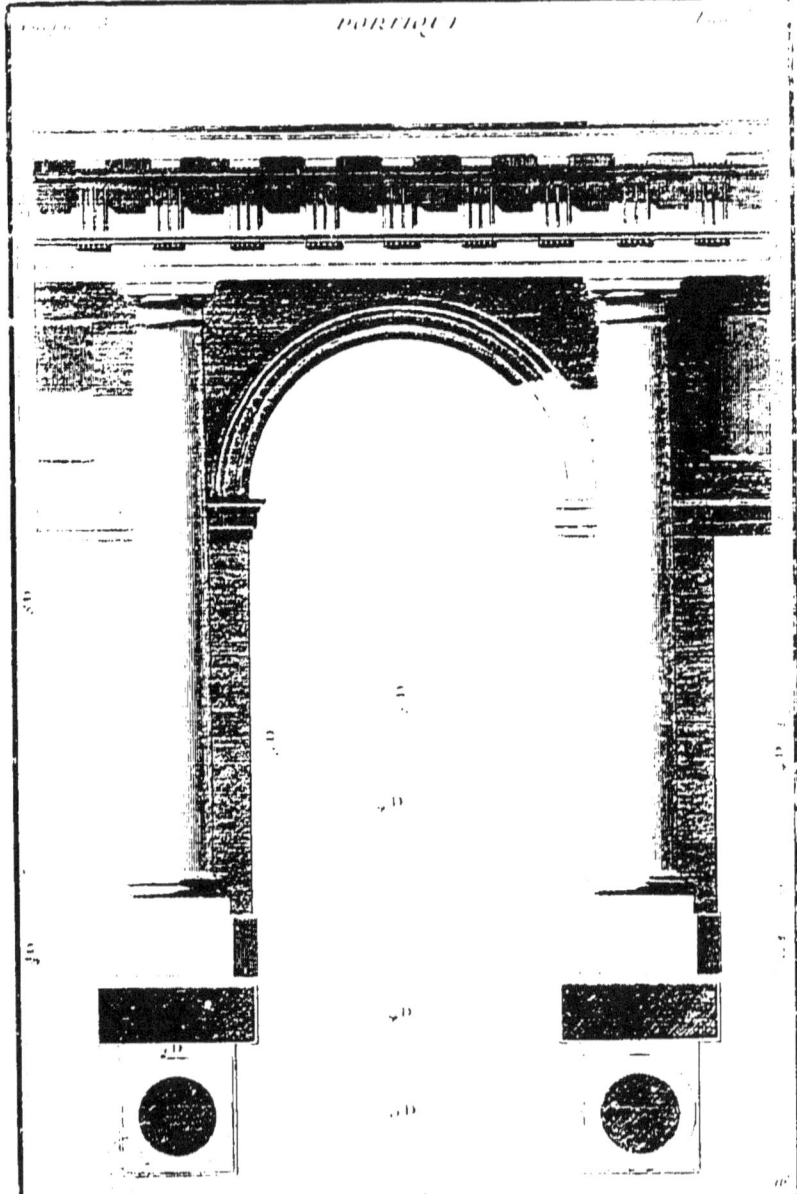

ORDRE DORIQUE

PIÉDESTAL

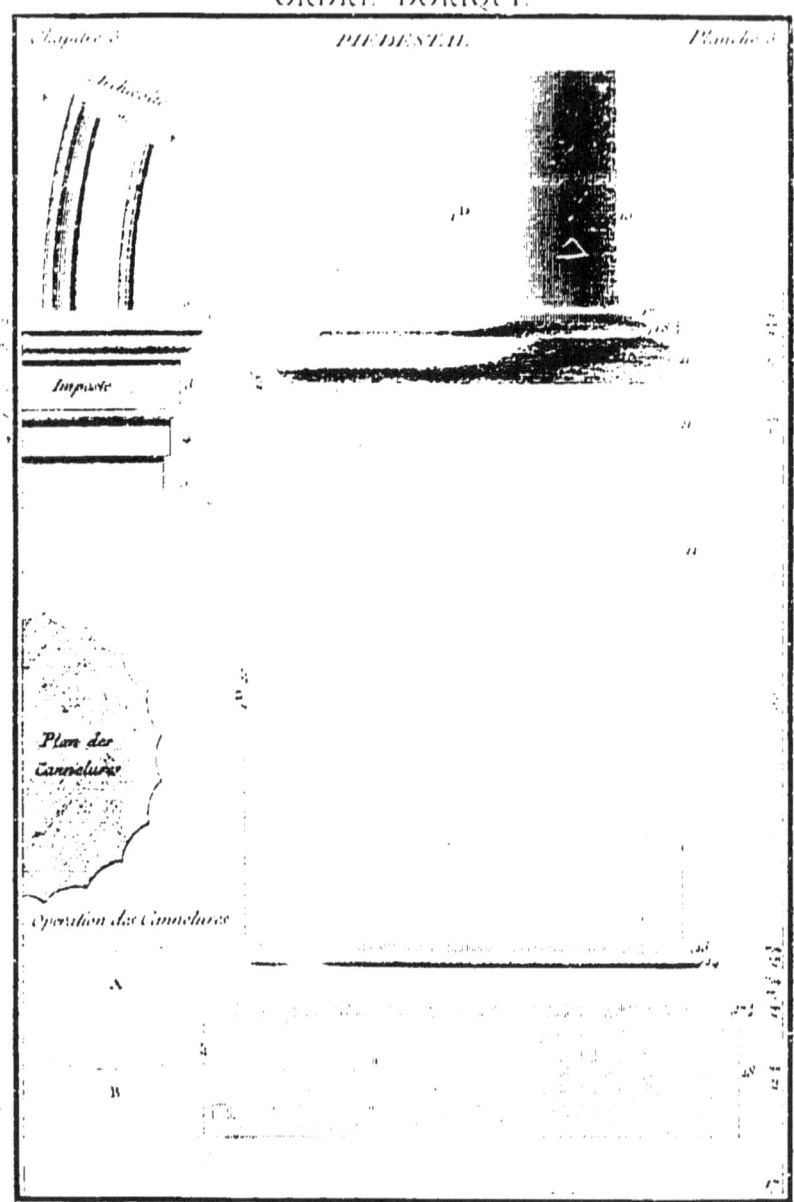

ORDRE DORIQUE
ENTABLEMENT AVEC DENTICULES

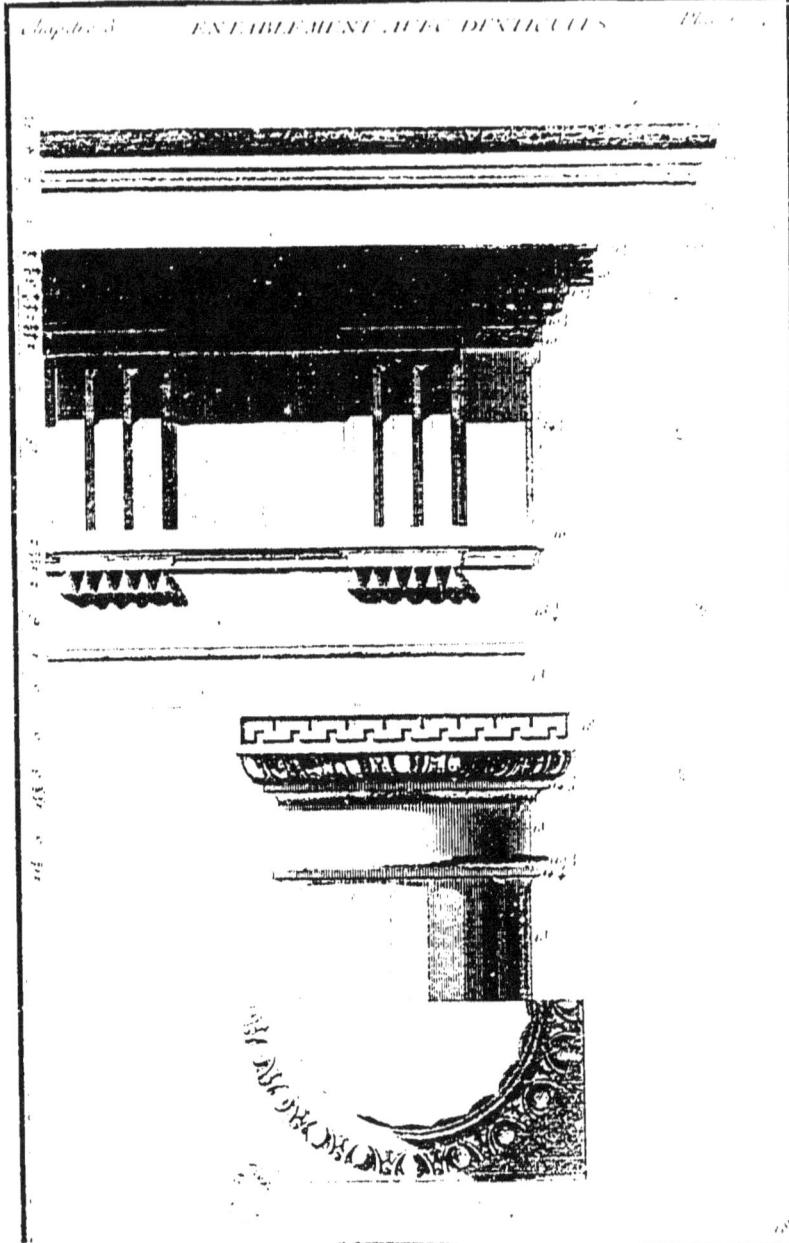

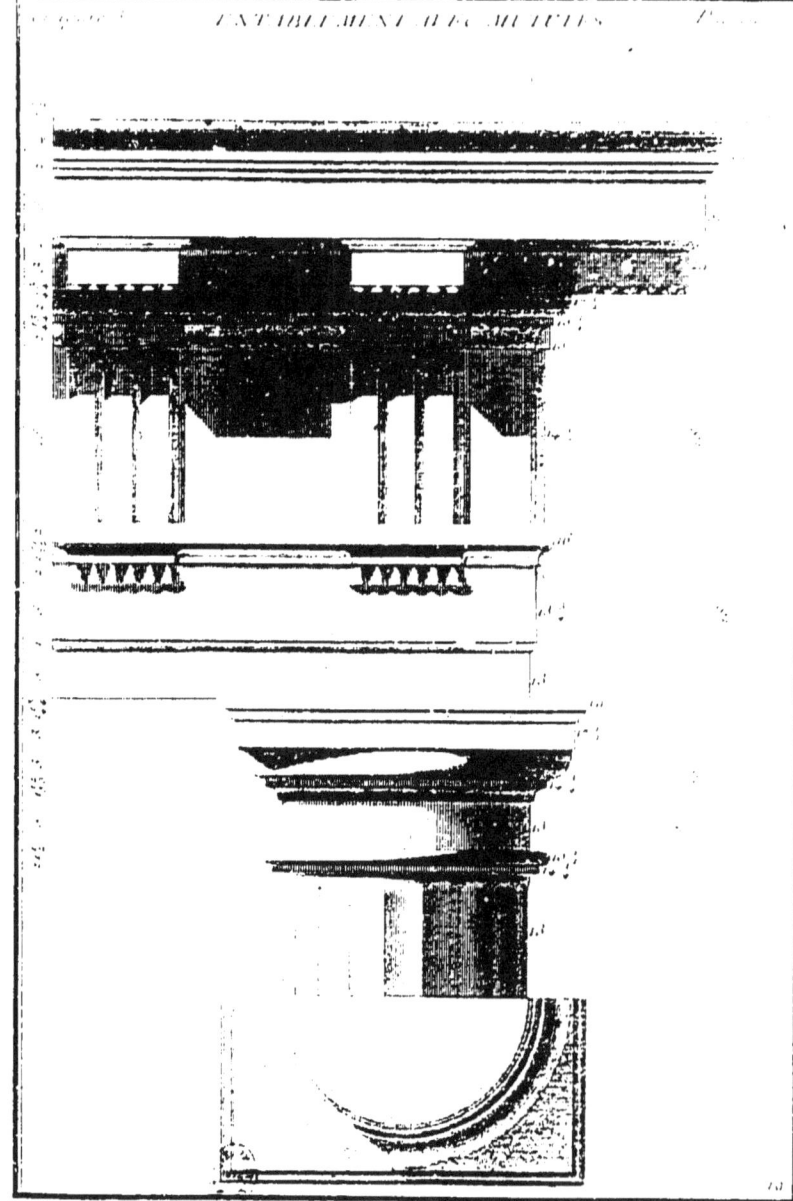

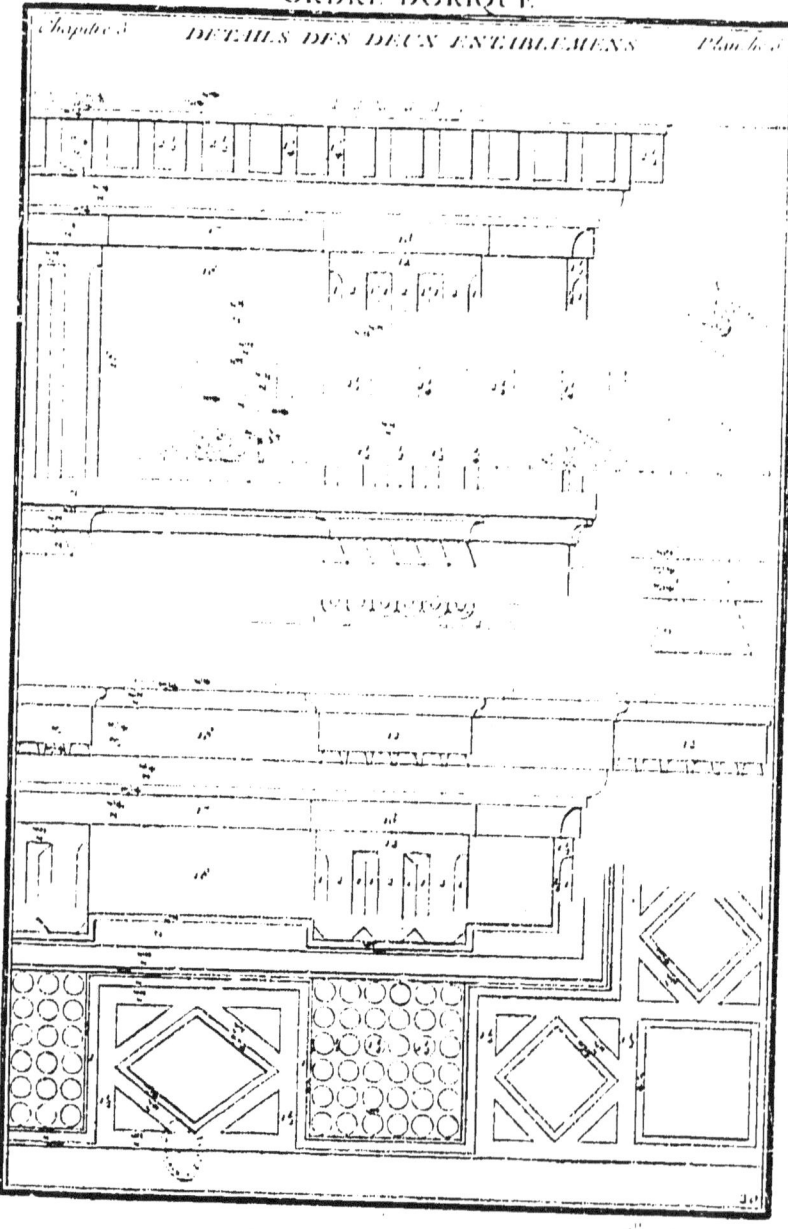

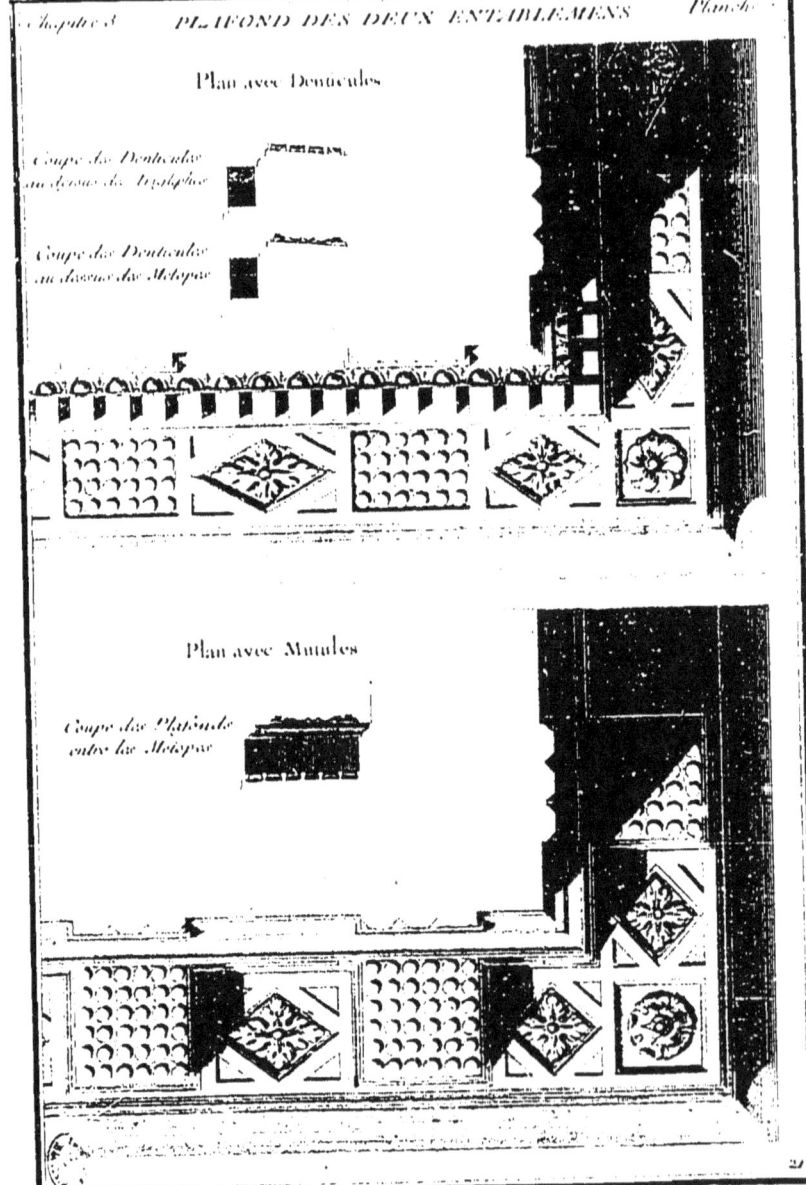

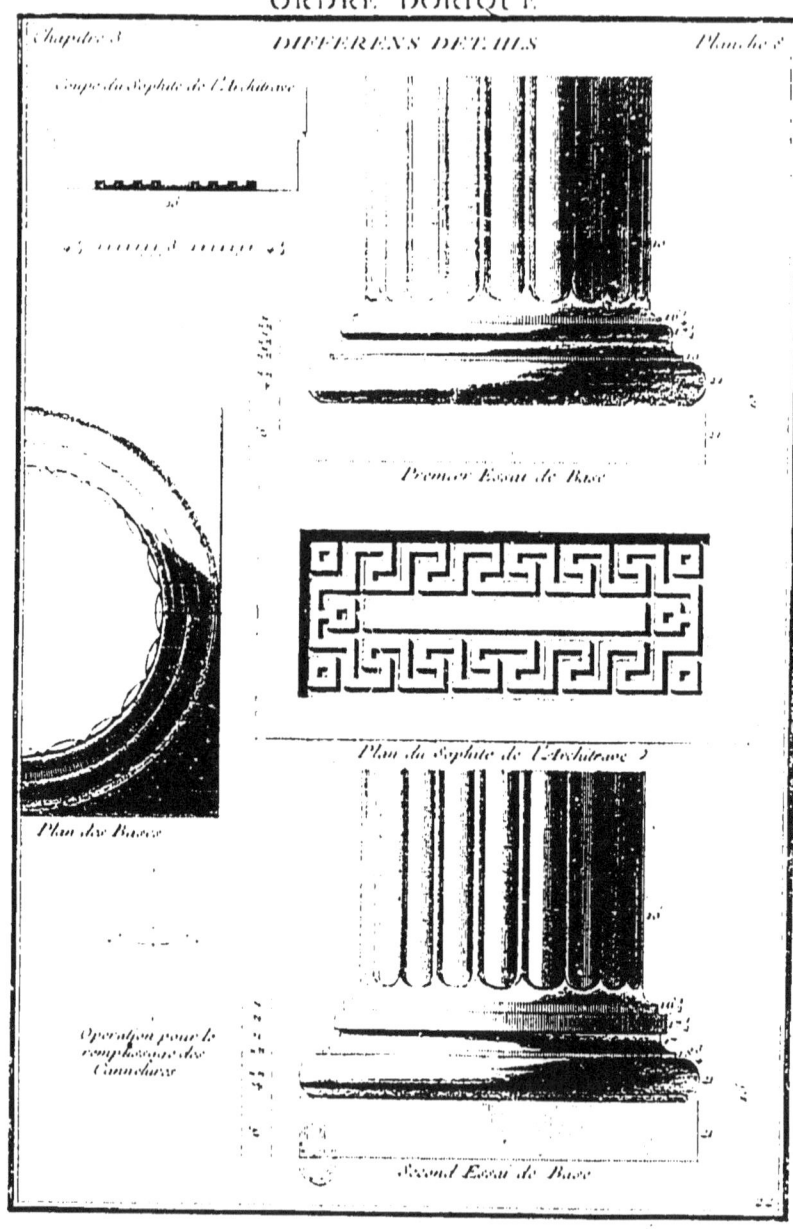

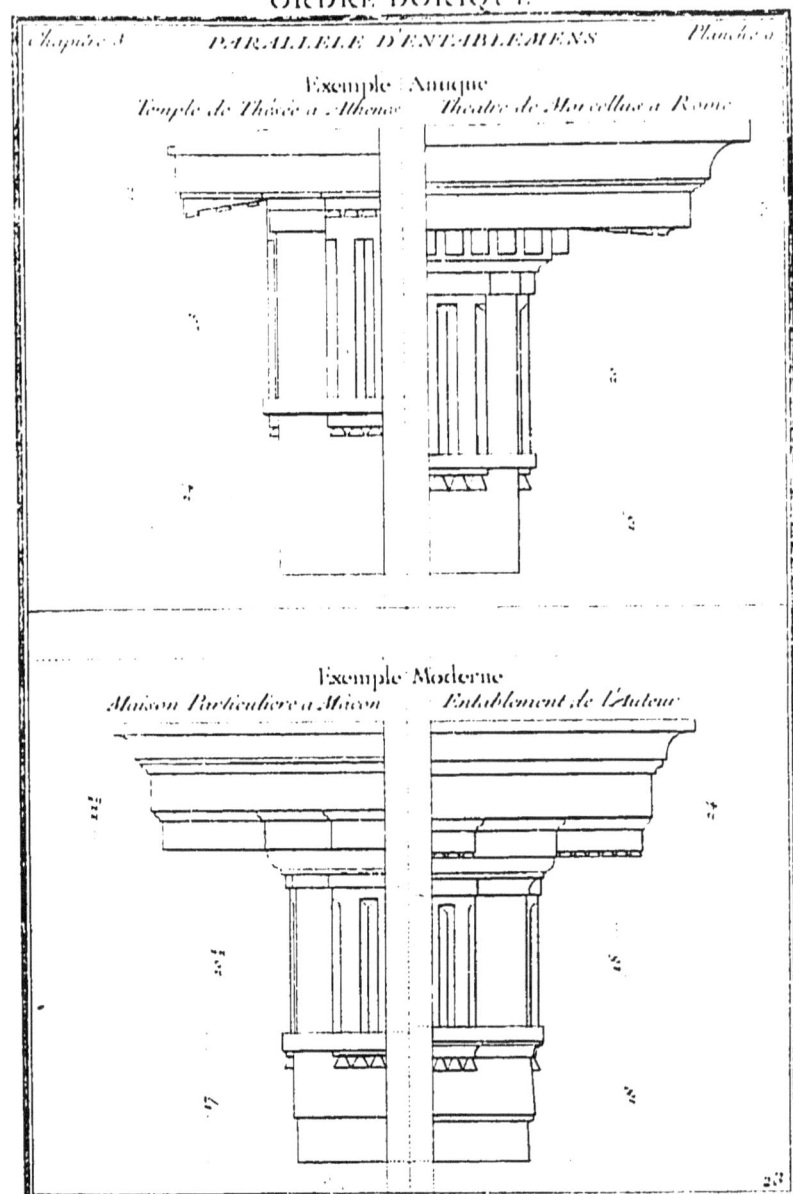

des fautes comme dans bien d'autres parties. Enfin si ce n'est que la facilité de la distribution qui les y a engagés, elle est encore plus grande par la méthode que l'on propose, comme il est facile de s'en convaincre pour peu que l'on veuille y donner l'attention que la chose demande.

CHAPITRE QUATRIEME.

DE L'ORDRE IONIQUE.

De son origine & de sa proportion.

L'ORDRE Ionique, le second des Ordres Grecs, doit son origine à Ion, envoyé en Asie par les Athéniens pour établir une colonie; il fonda dans la Carie treize grandes villes, & il donna son nom à cette province, qui depuis fut appellée *Ionie*. Ce fut à Ephese, la plus considérable de ces treize villes, que l'on bâtit, en l'honneur de Diane, un temple suivant un Ordre nouveau, différent du Dorique, que l'on appella l'Ordre Ionique. On éleva aussi dans la même ville un autre temple du même Ordre, dédié à Apollon, & un autre à l'honneur de Bacchus.

Il y a deux especes d'Ionique, dont l'un est appellé antique, & l'autre moderne. L'antique n'est différent du moderne que par le chapiteau qui n'a que deux faces semblables, & dont les deux autres, qui sont également semblables entre elles, sont différentes des deux premieres. Le moderne (dont on attribue, comme nous l'avons vu, l'invention à Scamozzi, quoiqu'il y en ait un exemple antique à Rome) a les quatre faces semblables, & est plus en usage aujourd'hui que l'autre, parce qu'il est plus facile de s'en servir. On donnera les proportions de ces deux chapiteaux. Il y a encore dans l'entablement une différence entre l'antique & le moderne, en ce que l'antique n'admet dans sa

corniche que des denticules, & que dans celle de l'entablement moderne les architectes ont introduit des mutules ou des modillons simples ; ils ont rendu aussi l'architrave plus riche. Mais quoique l'on réserve ordinairement l'entablement avec denticules pour être placé sur le chapiteau antique, on est cependant le maître de l'employer sur le chapiteau moderne, de même que l'entablement moderne peut être mis sur le chapiteau antique.

ARTICLE PREMIER.

Des proportions principales de l'Ordre Ionique, & de son entrecolonnement.

Nous avons dit, en parlant des Ordres en général, que les colonnes Ioniques doivoient avoir neuf diametres, & l'entablement deux. Divisant cette hauteur de l'entablement en dix parties, comme il a été expliqué dans l'Ordre précédent, trois de ces parties seront pour l'architrave, trois autres pour la frise, & les quatre restantes pour la corniche. La base de la colonne aura un demi-diametre, & le chapiteau (auquel on a ajouté un astragale) tiendra le milieu pour la hauteur entre le Dorique & le Corinthien ; il a, sans y comprendre l'astragale, trois quarts de diametre. Cette hauteur sera la même, tant au chapiteau antique qu'au moderne. L'espacement que l'on a donné aux colonnes de cet Ordre, est entre l'eustyle & le diastyle, ayant mis du milieu d'une colonne à l'autre trois diametres vingt-deux parties, suivant les détails qui en seront donnés ci-après.

ARTICLE II.

Du Portique Ionique.

Les colonnes & l'entablement seront les mêmes qu'à l'entre-colonnement, mais elles seront élevées sur un socle de trois quarts de diametre. Il y aura du milieu d'une colonne à l'autre six diametres douze parties, les piliers auront deux de ces diametres, & les quatre diametres douze parties restants seront pour la largeur de l'arcade ; elle aura de hauteur neuf diametres trois parties, ce qui fera neuf parties ou trois quarantiemes de plus que le double de sa largeur. Le dessus de l'imposte sera placé à six diametres vingt-six parties du bas de l'arcade ; c'est à cette hauteur que sera aussi le centre de l'archivolte, qui sera d'un demi-diametre ainsi que l'imposte, dont les détails seront sur le troisieme dessein de ce chapitre.

Vignole a mis cette arcade au double comme les autres, ce qui ne donne pas à cet Ordre la légereté qu'il doit avoir; & c'est pour cette raison que l'on préfere les proportions de Desgodets, desquelles on a approché le plus qu'il a été possible.

ARTICLE III.

Du piédestal, de la base de la colonne, de l'imposte & archivolte de l'Ordre Ionique.

Il n'est pas nécessaire de répéter ici ce que l'on a déja dit au sujet des piédestaux dans l'Ordre précédent, il suffit de dire que ce qui reste a de hauteur les sept vingt-quatriemes de la hauteur de la colonne, dont la base en a deux, & le dez les cinq autres. Le détail de cette base se trouve sur le dessein des piédestaux en général, à l'article troisieme du deuxieme chapitre.

La base de la colonne a de hauteur un demi-diametre, sans y comprendre le listel du dessus du tore supérieur qui est pris aux dépens du fût de la colonne. La saillie de la base sera du cinquieme du diametre de chaque côté, ainsi qu'il a été expliqué à l'Ordre précédent.

L'imposte & l'archivolte étant profilés de même, & ayant chacun un demi-diametre de hauteur, le profil de l'un servira pour l'autre. Sa saillie sera du tiers de sa hauteur; celle de l'archivolte n'aura que les quatre cinquiemes de celle de l'imposte, par la raison que la premiere face à l'imposte est en saillie sur l'alette de l'arcade, pendant que celle de l'archivolte est au nud de la même alette.

Il y a sur ce dessein la moitié du plan d'une colonne avec ses cannelures, qui sont remplies jusqu'au tiers de la hauteur de la colonne. Il a été dit, en parlant des cannelures de l'Ordre Dorique, qu'il y en avoit vingt à une colonne, mais dans cet Ordre il y en a vingt-quatre.

Pour former ces cannelures, quand on a divisé le pourtour de la colonne en vingt-quatre parties égales, il faut diviser une de ces parties en quatre, dont on donnera trois à la cannelure, & l'autre sera pour la côte qui les sépare. Elles se font en mettant la pointe du compas dans le point de la division sur la circonférence de la colonne; le compas étant ouvert d'une partie & demie de la division des quatre du milieu d'une cannelure à l'autre, on formera de cette ouverture un demi-cercle.

Pour le remplissage jusqu'au tiers il faut prendre l'ouverture entiere de la cannelure, & la porter de la circonférence de la colonne vers le centre, & le point que l'on trouvera sur ce rayon sera le centre du remplissage de cette même cannelure.

ARTICLE IV.

Du contour de la volute pour le chapiteau Ionique, & de la maniere de la tracer suivant plusieurs auteurs.

Tous les auteurs qui ont travaillé sur les Ordres d'architecture, ont cherché la maniere de tracer le contour de la volute Ionique, & plusieurs se sont persuadés avoir trouvé celle qui est décrite dans Vitruve, bien qu'il l'ait donnée de différentes manieres. François Blondel, dans son cours d'architecture, a donné cinq desseins de différentes façons de tracer ces volutes, dans lesquelles il y en a qui sont totalement vicieuses, comme on va le démontrer. Il y sera joint la méthode dont s'est servi Desgodets, & celle dont on se servira pour faire connoître la différence de toutes ces manieres, & l'avantage que l'on trouve à celle que l'on donne pour principe, dont la méthode est nouvelle.

Contour de la premiere volute des commentateurs de Vitruve, donné par François Blondel.

On voit sur la quatrieme planche de ce chapitre, figure premiere, le contour de cette volute; elle est défectueuse en ce qu'elle paroît panchée, & qu'il y a trop d'égalité dans sa révolution, qui est toujours la même jusqu'à l'approche de l'œil où elle diminue trop sensiblement.

Pour la tracer, sa hauteur totale étant déterminée, il faut la diviser en huit & faire l'œil d'une de ces huit parties, en laissant quatre parties franches au-dessus de l'œil & trois au-dessous, les points 4 & 5 serviront de centre pour la tracer.

Autre maniere dont les commentateurs de Vitruve se sont servis pour tracer le contour de la volute.

Cette maniere de tracer le contour de la volute, qui est à la

figure deuxieme de la même planche, est aussi défectueuse que la précédente ; la volute paroît aussi panchée.

Pour la tracer, on divisera en treize parties sa hauteur totale, dont l'œil en aura deux, lequel laissera six parties en dessus & cinq en dessous ; la hauteur de l'œil sera divisée en quatre parties K, C, L, dont C sera le centre, & les points de centre pour tracer son contour, seront K, J, C, J, C & L.

Tous les centres, pour tracer ces deux volutes, sont sur une seule ligne, qui est la ligne à plomb de l'axe : c'est ce qui les fait pancher.

Contour de la seconde volute de Vignole.

La troisieme figure de la même planche est la seconde volute de Vignole ; quoiqu'elle soit fort compliquée, elle n'en est pas meilleure pour la tracer au compas, attendu qu'elle jarette à toutes les rencontres des différentes portions de cercle qui la composent, dont le nombre est de vingt-quatre ; mais elle est plus favorable pour la dessiner à la main.

Pour la tracer, on divisera la hauteur totale en seize parties égales, & l'œil sera de deux de ces parties, en en laissant huit en dessus & six en dessous ; par le milieu de l'œil on tirera une ligne qui forme des angles droits avec la cathete de ladite volute ; on partagera ces angles droits en deux, & l'on tirera les diagonales 2, 6, & 4, 8. Il faut faire sur le même dessein un triangle rectangle, dont la base AB soit égale à la hauteur depuis le milieu IX de l'œil de la volute, jusqu'au bas XVI de cette volute. La hauteur AC du même triangle doit être égale à la distance du milieu IX de l'œil jusqu'au haut I de ladite volute, en observant que l'angle CAB soit droit. Après avoir formé le triangle, il faut du point B pour centre & de l'intervalle BA décrire la portion de cercle AE ; du point A pour centre on fera un cercle du diametre de l'œil, que nous avons dit être de deux des seize parties de la hauteur de la volute. On divisera la distance de E à la circonférence de l'œil en six parties, & chacune de ces parties en

quatre autres, ce qui divisera la totalité en vingt-quatre parties égales. Du point B pour centre & de toutes les divisions entre F & l'œil il faut tirer des lignes jusqu'à ce qu'elles rencontrent la ligne CA aux points 2, 3, 4, 5, &c, ensuite on prendra les distances de A 1 qu'il faut porter sur la ligne à plomb de la volute depuis IX jusqu'à 1, ensuite la distance A 2 & la porter de IX jusqu'à 2 : puis toutes les autres longueurs A 3, A 4, A 5, &c, qu'il faudra porter de IX à 3, de IX à 4, de IX à 5, &c, jusqu'à vingt-quatre. Quand tous ces points seront placés, comme on vient de le dire, on tracera son contour, soit à la main, soit avec le compas, en cherchant à éviter, le plus qu'il sera possible, les jarrets sensibles.

Autre maniere dont Vignole s'est servi pour tracer le contour de la volute.

La planche cinquieme, figure premiere, représente une volute d'un meilleur contour que celle qui vient d'être décrite ; il conviendroit cependant d'y faire un petit changement. Vignole s'est contenté de donner la ligne à plomb qui passe par le centre, & l'autre ligne qui la croise pour arrêter les portions de cercle qui la composent ; mais comme ces deux lignes ne rencontrent pas juste le passage d'un centre à l'autre, il résulte qu'elle jarrette : c'est ce qui a fait dire à François Blondel, dans son cours d'architecture, qu'elle étoit vicieuse ; mais en se servant des points de centre pour tirer les lignes sur lesquelles s'arrêteront & recommenceront les différentes portions de cercle qui la composent, elle ne jarretera point.

Pour cette opération, il faut diviser la hauteur totale en seize parties, dont on donnera deux à l'œil de la volute, en laissant huit parties en dessus & six en dessous ; ensuite il faudra élever sur le centre de l'œil une perpendiculaire qui la croise, & former un quarré dont les angles seront déterminés par les lignes qui croisent l'œil, comme il est marqué sur le dessein plus en grand

de l'œil ABCD. On partagera les lignes AB, BC, CD, DA en deux aux points E, F, G, H, & l'on tirera les lignes FH & GE que l'on partagera en six, savoir la ligne EG aux points I, N, R, P, L, & la ligne FH aux points K, O, R, Q, M : les points E, F, G, H, I, K, L, M, N, O, P, Q seront les centres des différentes portions de cercle qui composeront la volute. On observera de tirer des lignes du passage d'un centre à un autre, jusqu'à ce qu'elles coupent le cercle de la volute, comme on le voit sur l'opération.

Mais comme le passage des centres de H à I & de M à N ne peuvent pas se calculer exactement à cause des fractions de parties, il faut un peu aider à la lettre pour se trouver juste ; c'est pourquoi celle de Desgodets est préférable, comme on va le voir.

Maniere de tracer la volute suivant Desgodets.

La deuxieme figure de cette cinquieme planche représente la volute de Desgodets : toute la différence de celle-ci à la précédente est dans le passage des centres qui sont toujours à l'équerre, ce qui fait que l'on peut calculer ses révolutions fort juste, en quoi elle a l'avantage sur celle de Vignole.

Pour la tracer suivant la méthode de Desgodets, il faut diviser toute la hauteur destinée à cette volute en trente parties, dont on donnera quatre à l'œil, laissant quinze de ces parties en dessus, & onze en dessous. Il faut faire dans l'œil un quarré dont chaque côté ait deux parties qu'on partagera en six autres, afin de former trois quarrés les uns dans les autres, comme A, B, C, D pour le plus grand, F, G, H, P pour le moyen, & K, L, M, N pour le petit : A, B, C, E, F, G, H, I, K, L, M, N seront les centres pour former le contour de la volute. On remarquera que le second quart de cercle est plus petit que le premier de deux parties ; le troisieme plus petit que le second de deux parties ; le quatrieme plus petit que le troisieme d'une deux tiers ; le cinquieme plus petit que le quatrieme d'une deux tiers ; le sixieme plus petit

que le cinquieme d'une un tiers ; le septieme diminue également d'une un tiers; le huitieme d'une; le neuvieme d'une; le dixieme de deux tiers, ainsi que le onzieme & le douzieme d'un tiers.

Pour décrire la seconde révolution de cette volute, il faut partager la distance de chacun des trois quarrés en quatre, & former de nouveaux quarrés en dedans des précédens, comme on les voit tracés sur l'œil de la volute en lignes ponctuées, & les points des angles de ces nouveaux quarrés serviront de centre pour la seconde révolution, ayant égard que ce sont les points qui approchent des mêmes angles que ceux qui ont servi à faire la premiere révolution.

Méthode de Goldman pour tracer le contour de la volute.

La premiere figure de la sixieme planche représente la méthode de Goldman, qui a été admirée de presque tous les auteurs qui ont écrit depuis lui, & qui l'ont citée comme la meilleure de toutes; cependant on ose dire qu'elle est une des plus défectueuses en ce que sa révolution ne diminue pas par gradations, comme il va être démontré: le premier quart de cercle se rapproche du centre d'une partie; le second de trois, ainsi que le troisieme; le quatrieme d'une; le cinquieme de deux tiers de partie; le sixieme de deux parties ainsi que le septieme; le huitieme de deux tiers de partie; le neuvieme d'un tiers; le dixieme d'une partie ainsi que le onzieme, & le douzieme d'un tiers de partie.

Pour opérer, suivant cette méthode, il faut diviser la hauteur de la volute en trente-deux parties, en donner quatre à l'œil, & placer son centre à dix-huit parties en contrebas, afin d'en laisser quatorze en dessous; il faut former un quarré de deux de ces parties, observant de mettre sa largeur totalement en dehors du côté que se fait la premiere révolution, de façon que la cathete lui serve de côté, & que la ligne du centre sur le travers le coupe en deux également, comme il est représenté par A, B, C, D. Ayant partagé ensuite la hauteur CA en six parties égales aux

points I, N, E, K, F : on divisera sa longueur en trois, on tirera les lignes obliques EB & ED; les lignes paralleles IH, FG, KL, NM, & les lignes à plomb LM, GH, les points A, B, D, C, F, G, H, I, K, L, M, N sont les points de centres pour tracer cette premiere révolution.

Pour décrire la seconde révolution, il faut faire un triangle O, P, Q, dont la base OP soit égale à la distance depuis le quarré formé dans l'œil jusqu'à la hauteur de la volute, dont l'angle OPQ soit droit, & dont la hauteur soit égale à la moitié du quarré du dedans de l'œil. Ensuite ayant fait la distance PR égale à la distance que l'on veut donner d'une révolution à l'autre, on élevera sur le point R une perpendiculaire RS. Cette distance sera celle dont on se servira pour former le quarré ponctué, que l'on divisera en six, comme il est marqué sur le dessein de l'œil, & l'on tracera la seconde révolution, comme l'on a tracé la premiere. Mais cette seconde révolution diminue trop promptement, ce qui rend le listel de la volute trop maigre.

Nouvelle maniere que l'on propose pour tracer le contour de la volute Ionique

La deuxieme figure de cette sixieme planche représente la méthode que nous adoptons, laquelle est le fruit des réflexions que nous avons faites sur la simplicité des opérations des deux volutes des commentateurs de Vitruve. Nous avons remarqué qu'en plaçant la ligne sur laquelle sont les centres dans une direction oblique, nous parviendrions à la redresser: c'est ce qui nous a fourni l'idée de celle-ci, qui est la plus courte de toutes celles de nos auteurs modernes, & par conséquent la plus facile à mettre en pratique.

Pour en faire l'opération, il faut diviser la hauteur totale en huit parties, dont on donnera quatre & demie depuis le haut de la volute jusqu'au centre de l'œil, & les trois autres & demie resteront au dessous de l'œil, que l'on fera d'une de ces parties.

On tirera ensuite la diagonale AB, qui est celle sur laquelle seront les sections des différentes portions de cercle ; on partagera l'œil CD en six parties égales, pour avoir les points E, C, I, H, F, qui sont les centres des révolutions. Du point C pour centre & de l'intervalle CK décrivez la portion de cercle KB ; du point D pour centre & de l'intervalle DB décrivez le demi-cercle BA ; du point E & de l'intervalle EA formez le demi-cercle AL ; du point F & de l'intervalle FL décrivez le demi-cercle LM ; du point G & de l'intervalle GM décrivez le demi-cercle MN ; du point H pour centre & de l'intervalle HN formez l'arc NO ; du point P pour centre, qui est moitié de la distance de I à G, décrivez la portion de cercle OQ, & la premiere révolution sera tracée.

Pour la seconde, on divisera en cinq les distances de C à E, de E à G, &c, & l'on portera une de ces cinquiemes parties de chacun des points de centre qui ont servi à former la premiere révolution, en observant de la porter toujours vers le centre, & de ces points on décrira la seconde révolution, comme on a formé la premiere. Elle diminuera moins que toutes celles des autres volutes, & par ce moyen celle-ci sera plus nourrie. Il est vrai qu'elle ne viendra pas à rien au centre, mais elle n'en sera que mieux.

ARTICLE V.

Du chapiteau Ionique antique avec sa volute, suivant cette nouvelle méthode.

Le chapiteau a été dessiné le plus grand qu'il a été possible, pour y pouvoir tracer la volute au compas. Il est représenté sur la septieme planche de ce chapitre. Sa hauteur totale est de trois quarts de diametre sans l'astragale, qui dépend du fût de la colonne, ainsi qu'il a été expliqué plus haut. La cathete de la volute sera placée

à un demi-diametre de l'axe de la même colonne, & elle aura en hauteur du deſſous du tailloir un demi-diametre : elle ſe tracera avec la derniere opération qui a été donnée dans l'article précédent, du reſte tout eſt cotté des parties du diametre.

ARTICLE VI.

Du chapiteau antique vu de côté, de profil, & de ſes plans.

POUR tracer le plan de ce chapiteau Ionique, tel qu'il eſt repréſenté ſur la huitieme planche, il faut premierement faire un cercle du diametre de la colonne par en-haut, & y placer les ſaillies du cavet & de l'ove, enſuite tirer une ligne diſtante de l'axe de la colonne d'un demi-diametre, pour placer le milieu des volutes & prendre les diſtances des révolutions ſur une volute tracée ſuivant la maniere que nous venons de déterminer, pour les y placer : pour plus d'intelligence, nous l'avons mis à côté avec des lignes de renvoi pour mieux faire ſentir ſon développement. Toutes les dimenſions en ſont cottées, hors les parties qui dépendent du goût de l'artiſte, & ſuivant la grace que demande leur contour.

Le chapiteau de pilaſtre ſe fera de même que celui de la colonne. Le profil coupé par le milieu, fait voir de quelle maniere il eſt profilé. Toutes ces dimenſions ont été cottées, tant dans le précédent article que dans celui-ci. On a obſervé d'en faire la coupe ſur les deux ſens, pour en marquer la différence. On a joint auſſi ſur cette planche le contour de la volute vue de profil, pour en rendre l'opération plus ſenſible, comme on le voit par la lettre A.

ARTICLE VII.

De l'entablement Ionique avec denticules, & du chapiteau antique.

Sur la neuvieme planche est représenté l'entablement Ionique antique avec denticules, ainsi que son chapiteau vu de face. La hauteur de cet entablement est, comme à tous les autres, de deux diametres, qu'il faut diviser en dix parties, dont trois pour l'architrave, trois pour la frise, & les quatre autres pour la corniche, dont la saillie est égale à la hauteur ; l'architrave a pour saillie le quart de sa hauteur. Toutes les dimensions en sont cottées, à la réserve de quelques-unes que nous renvoyons au trait de cet entablement, planche douzieme.

Le chapiteau sera semblable à celui que nous avons expliqué dans le cinquieme & le sixieme articles de ce chapitre.

Il n'y a point de moulure taillée dans cet entablement, quoiqu'il soit susceptible d'être orné comme l'entablement moderne ; dans le cas où on le voudroit, il faut mettre des rays-de-cœur sur le talon de l'architrave, qui est la seule moulure à orner.

Dans la corniche, le talon sous les denticules doit être taillé en trefles, le quart de rond en oves, la baguette de dessous en patenotres, & la baguette sous la cimaise en grosses & petites perles. Toutes les autres moulures doivent rester lisses, pour laisser des repos qui sont absolument nécessaires pour en mieux distinguer les masses.

ARTICLE VIII.

*Du chapiteau moderne, vu d'angle, de son plan & de son profil,
& de la maniere de le dessiner.*

La planche dixieme de ce chapitre représente tous les détails du chapiteau moderne, & la façon de le dessiner avec facilité,

précision & netteté. Toutes les divisions des hauteurs des moulures seront semblables à celles du chapiteau antique. Le plan du chapiteau sera construit sur le quarré du socle, qui est d'un diametre deux cinquiemes, de sorte que le milieu du pan coupé du tailloir tombera à plomb de celui des bases : ces pans coupés auront de face un sixieme de diametre. De ses angles on formera le triangle équilatéral ABC, & du sommet du triangle C il faut décrire la courbe AB, qui fait la face du tailloir du chapiteau; en tirant une ligne du sommet C au centre de la colonne, elle coupera la base du triangle AB en deux au point D ; il faut partager en six parties la longueur CD aux points E, F, G, H, I. En divisant aussi la face de l'angle du chapiteau en six parties égales, cinq seront pour l'épaisseur des deux volutes qu'on divisera en quatre, dont les listels auront d'épaisseur chacun une de ces parties, & le dégagement entre chacun en aura deux. Pour tracer la face de la volute en plan, il faudra mettre la pointe du compas à la premiere division I, & de son épaisseur déterminée à l'angle du chapiteau pour en décrire la face; pour l'épaisseur du listel, il faut prendre la partie qui lui a été destinée, & rapporter la pointe du compas d'une des divisions du triangle au point H, qui sera le centre pour décrire le derriere de la volute : le cavet au derriere du listel se trace de la troisieme division G, & les révolutions des volutes se tracent du même centre que la face, en fermant le compas d'une partie à chaque : en observant que les passages d'une révolution à l'autre forment une helice telle que celle qui est représentée sur la huitieme planche de ce chapitre au trait du profil de la volute antique vue de côté. Les largeurs de ces révolutions seront déterminées d'après une volute que l'on tracera vis-à-vis sur la même échelle que le plan, & de la même maniere qu'il a été expliqué, comme on la voit représentée sur cette même planche, en plaçant la volute en dedans de l'angle du tailloir d'une partie, afin de grouper davantage ces volutes avec le corps du chapiteau. Les saillies du cavet & de l'ove seront semblables à celle du chapiteau antique, comme on

le voit par les cottes qui y sont placées. Les oves seront à plomb de chaque cannelure; & comme le nombre de ces cannelures est fixé à vingt-quatre, il s'ensuit qu'il y auroit pareille quantité d'oves, s'ils n'étoient pas interrompus par les volutes.

Pour dessiner l'élévation du chapiteau vu d'angle, il faudra l'élever de dessus le plan, comme on le voit pratiqué sur ce dessein, pour éviter d'aller chercher sur les autres desseins toutes les mesures dont on a besoin pour former ce chapiteau. On n'a donné sur cette planche que la moitié du chapiteau d'angle, afin d'avoir occasion de faire sur l'autre moitié sa coupe par le milieu de la volute, pour donner aux jeunes étudians un développement qui n'avoit pas encore été fait dans aucun traité. Pour les favoriser davantage, on a élevé sur la même planche la moitié du chapiteau vu de face au-dessus du plan, avec des lignes de renvoi, ainsi qu'on l'a fait à celui d'angle, afin de leur faire sentir le raccourci & les saillies de toutes les épaisseurs; de sorte qu'à l'inspection de cette planche ils connoissent toutes les opérations qu'ils ont à faire pour le dessiner de face, de profil & en coupe dans la derniere régularité. Les hauteurs & saillies des moulures sont cottées sur l'élévation de face, & sur le plan des parties du diametre.

ARTICLE IX.

De l'entablement & du chapiteau moderne.

Sur cette onzieme planche est le second entablement Ionique, que l'on nomme moderne, parce que dans l'antique on n'en trouve qu'avec des denticules. Il est accompagné du chapiteau à quatre faces semblables, dont on attribue mal-à-propos l'invention à Scamozzi, puisqu'il y en a à quatre faces au temple de la Concorde à Rome.

La hauteur de l'entablement est, comme dans les autres, de

deux diametres, que l'on divisera en dix parties, dont trois seront pour l'architrave, trois pour la frise, & les quatre autres pour la corniche; sa saillie est égale à sa hauteur. Toutes les dimensions, tant de hauteur que de saillie, sont cottées, à la réserve de celles qui sont renvoyées à la douzieme planche, n'ayant pu les placer ici.

Le chapiteau a les mêmes proportions que ceux que nous venons d'expliquer ci-devant. On se servira du même plan & des mêmes opérations de la planche précédente, où l'on a déja élevé la moitié de sa face. Les moulures de cet entablement qui doivent être taillées, y sont observées.

ARTICLE X.

Des traits des parties de corniche, & des plans de ces deux entablemens pour la facilité de les cotter.

Sur la douzieme planche de ce chapitre on a placé des traits des parties de corniche de ces deux entablemens que la propreté des desseins n'a pas permis de cotter, afin de ne rien laisser d'indécis à ceux qui voudront les dessiner avec précision; on a mieux aimé multiplier les planches, que de laisser quelque chose en doute.

ARTICLE XI.

Plans des plafonds de ces deux entablemens.

Sur cette treizieme planche sont représentés les plans des plafonds de ces deux entablemens Ioniques; le premier est avec denticules, & le second avec modillons.

Ces plans ne sont faits que pour démontrer plus sensiblement tous les détails qui sont déja cottés sur les planches précédentes; & comme il y en a de petits dans les sophites des larmiers qui

ne se voient point sur les entablemens, on les a fait ici en coupe pour ne rien laisser à désirer dans ces proportions & détails.

ARTICLE XII.

Du chapiteau pilastre, de son plan, profil & élévation, avec le sophite de l'architrave & son profil.

La quatorzieme planche de ce chapitre représente le plan, la coupe & l'élévation du chapiteau moderne de pilastre, avec le plan & la coupe du sophite de l'architrave; mais avant que de commencer à décrire ce chapiteau, il est essentiel de dire que nos pilastres ont la même diminution que les colonnes.

Pour tracer le plan du chapiteau, il faut premierement faire le quarré du pilastre à sa diminution, tirer les diagonales, & en former le tailloir tel que celui de la colonne. Toute la différence est dans le contour de la face des volutes, qui se trace d'un point de centre placé au-dessus du sommet du triangle qui a servi à tracer le tailloir de la sixieme partie de la perpendiculaire du même triangle équilatéral. Cette division en six, qui est la même que celle du chapiteau de la colonne, étant faite, le premier point en dedans du triangle plus près du sommet sera pour l'épaisseur du listel, le second pour le cavet, quoique les faces du même pilastre soient droites; l'ove & les moulures qui l'accompagnent seront formées par des lignes courbes, en leur donnant la même saillie au milieu de la face qu'au chapiteau de colonne. Le centre pour le devant de l'ove sera à la saillie de celui qui est opposé: pour le filet au-devant du cavet, il sera le même que celui qui a servi au contour de la face du tailloir sur l'opposée; le reste se fera de même que dans le chapiteau de colonne, & l'on se servira de la même méthode, tant pour le plan que pour l'élévation, coupe ou profil.

Le plan du sophite de l'architrave est établi sur la distance de

H ij

deux diametres d'une colonne à l'autre. Les ornemens font analogues à l'Ordre, ce sont deux ronds entrelassés dans lesquels sont des roses, le tout renfoncé dans un plafond entouré d'un talon. On a coté toutes les parties de subdivision, ainsi que les renfoncemens, pour les dessiner plus correctement.

CHAPITRE CINQUIEME.

De l'Ordre Corinthien en général & de son origine.

L'Ordre Corinthien est le troisieme & dernier des Ordres Grecs, & le chef-d'œuvre de l'architecture pour sa magnificence & sa délicatesse; il a été employé presque dans tous les temples & les palais. Il y a divers sentimens sur l'origine de son chapiteau. On l'attribue ordinairement à Callimachus, Sculpteur Athénien, lequel ayant apperçu un panier recouvert d'une tuile, autour duquel des feuilles d'acanthe venant à pousser se recourberent sous les angles de la tuile en forme de volutes, conçut l'idée de ce chapiteau qu'il accommoda avec la grace du dessein. D'autres regardent cette histoire comme fabuleuse, & assurent que ce chapiteau tire son origine du temple de Salomon, dont les feuilles étoient de palmier. Mais s'il étoit vrai qu'il tirât son origine de ce temple, il ne pourroit plus être considéré comme Ordre Grec, il faudroit lui donner le nom d'Ordre Judaïque.

La colonne de cet Ordre a dix diametres de hauteur, y compris base & chapiteau, c'est aussi le plus leger & le plus élégant de tous les Ordres. Son entablement est de deux diametres comme à tous les autres Ordres, & par ce moyen il a le cinquieme de la hauteur de la colonne.

ORDRE JONIQUE

Chapitre 4 *ENTRECOLONEMENT* *Planche 1*

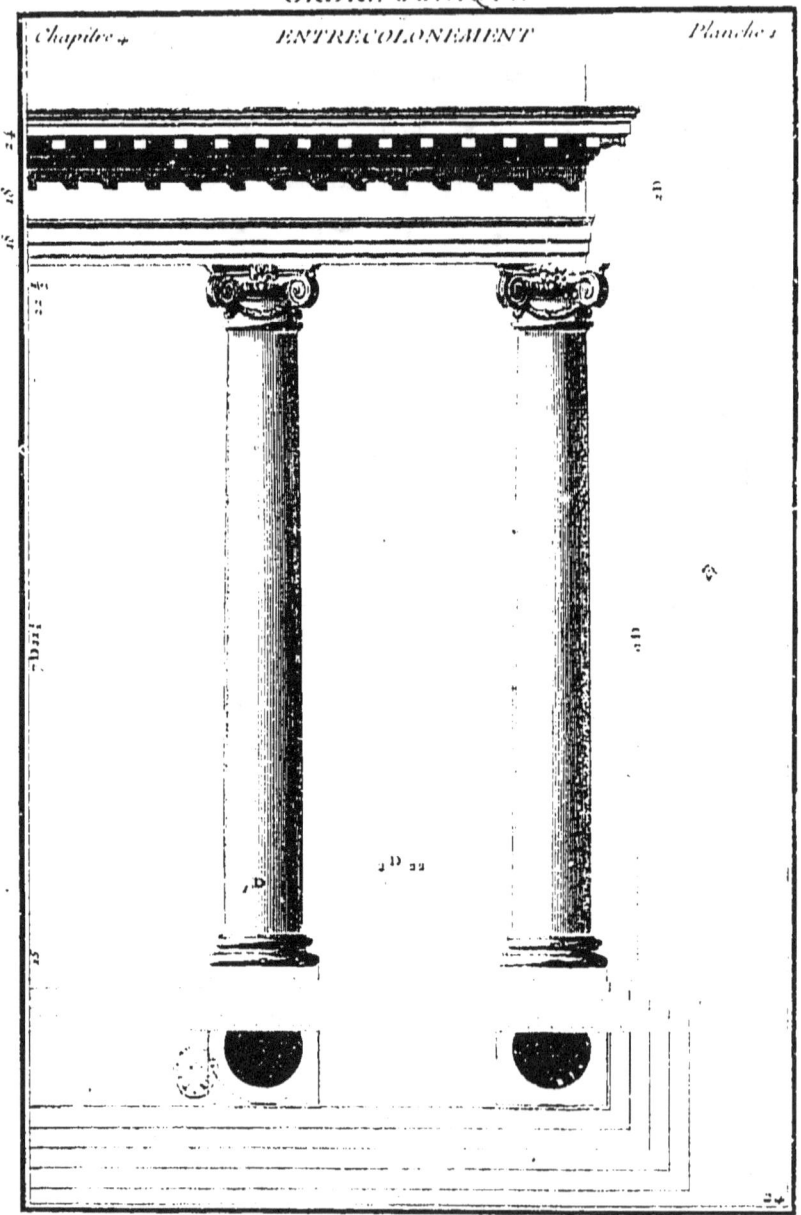

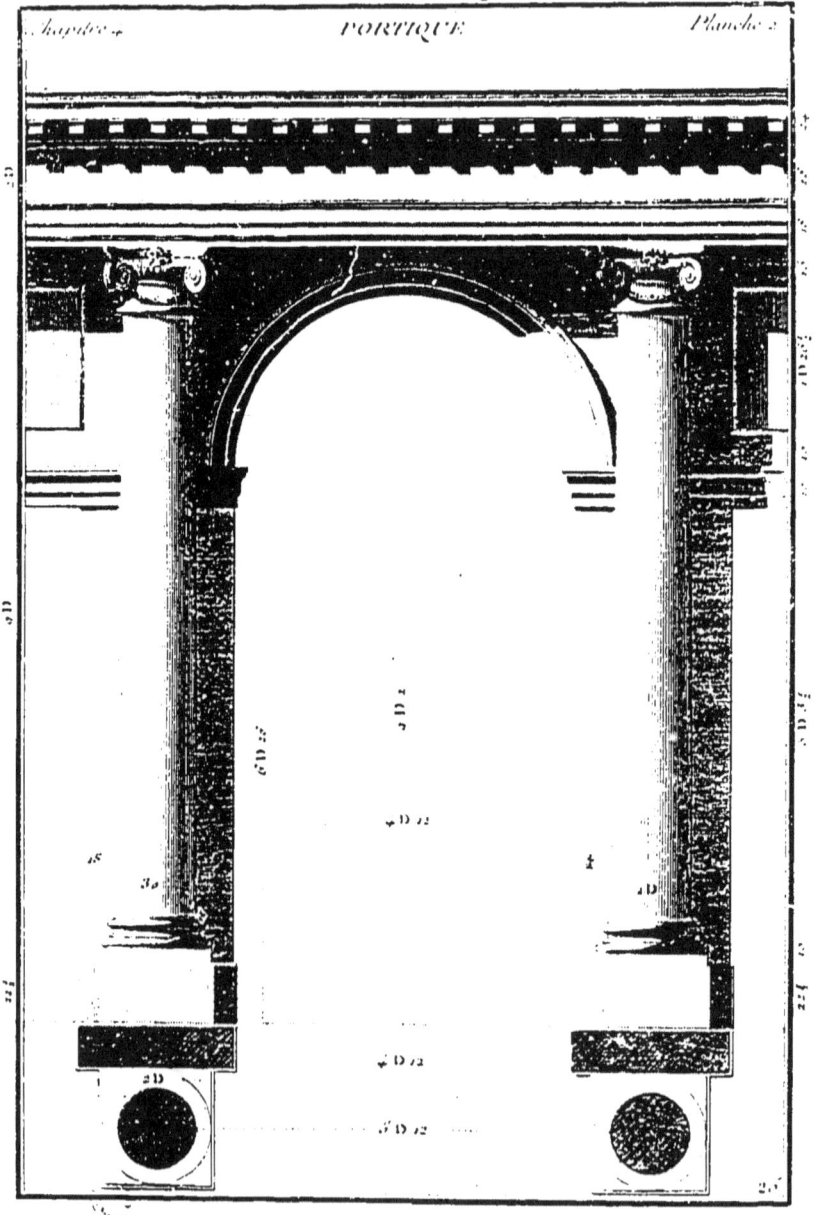

ORDRE JONIQUE

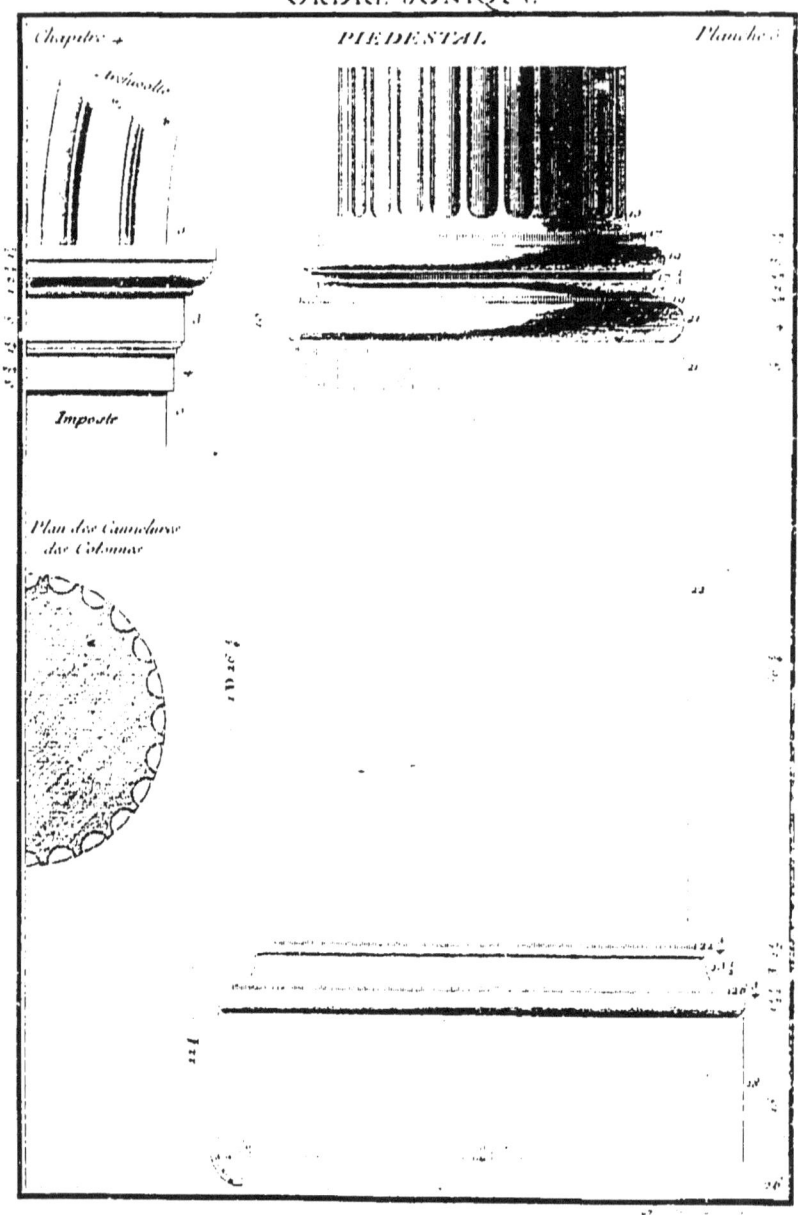

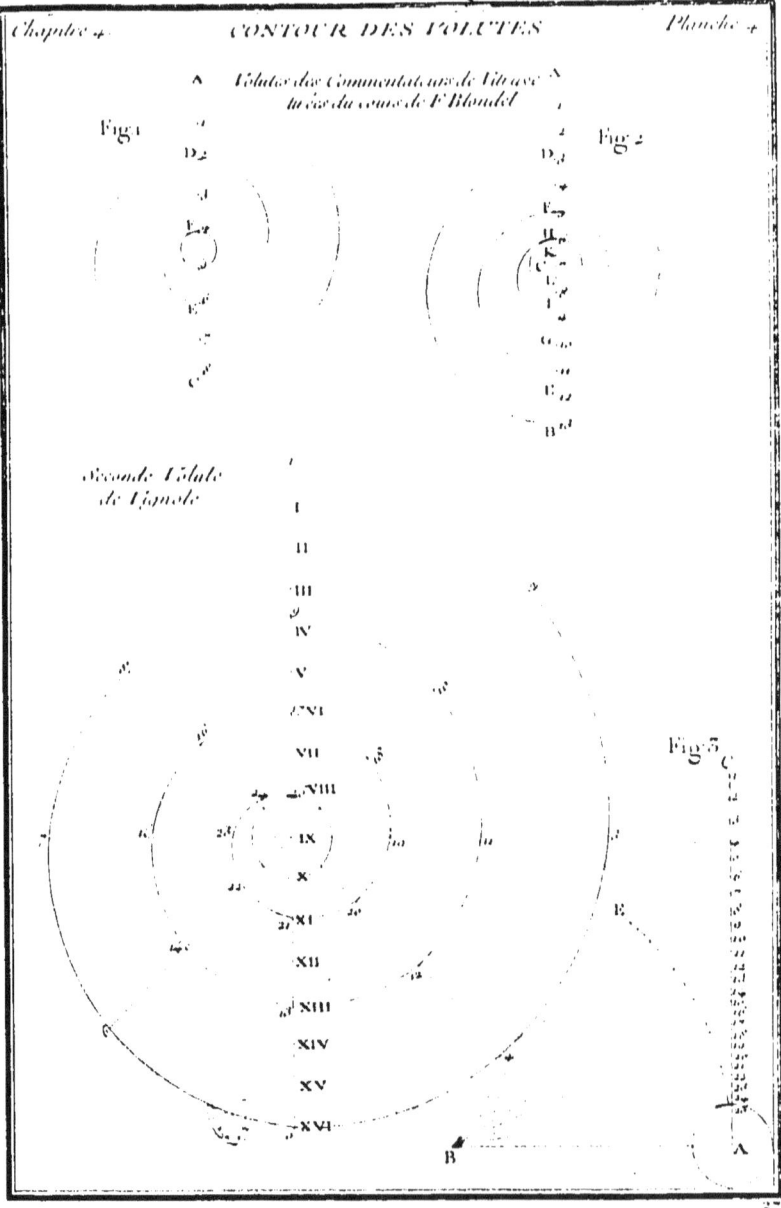

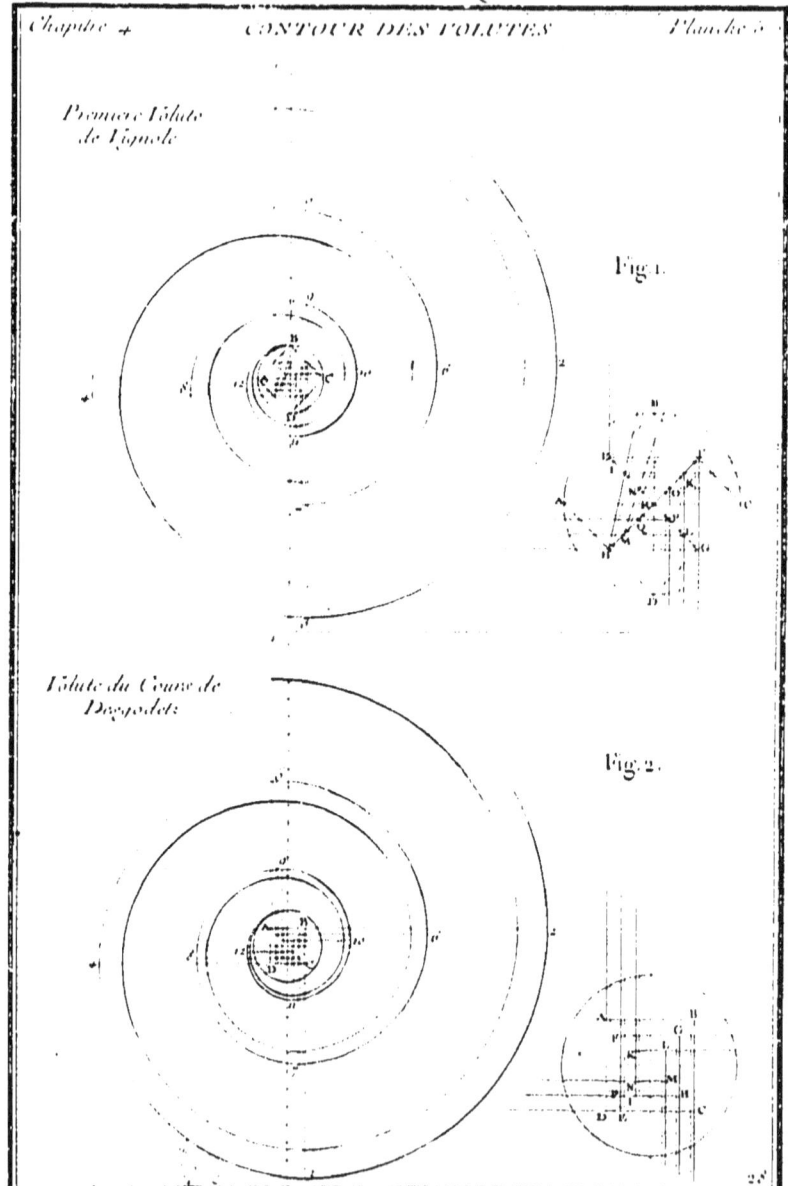

ORDRE JONIQUE

CONTOUR DES VOLUTTES

Volute de Goldman

Volute de l'Auteur

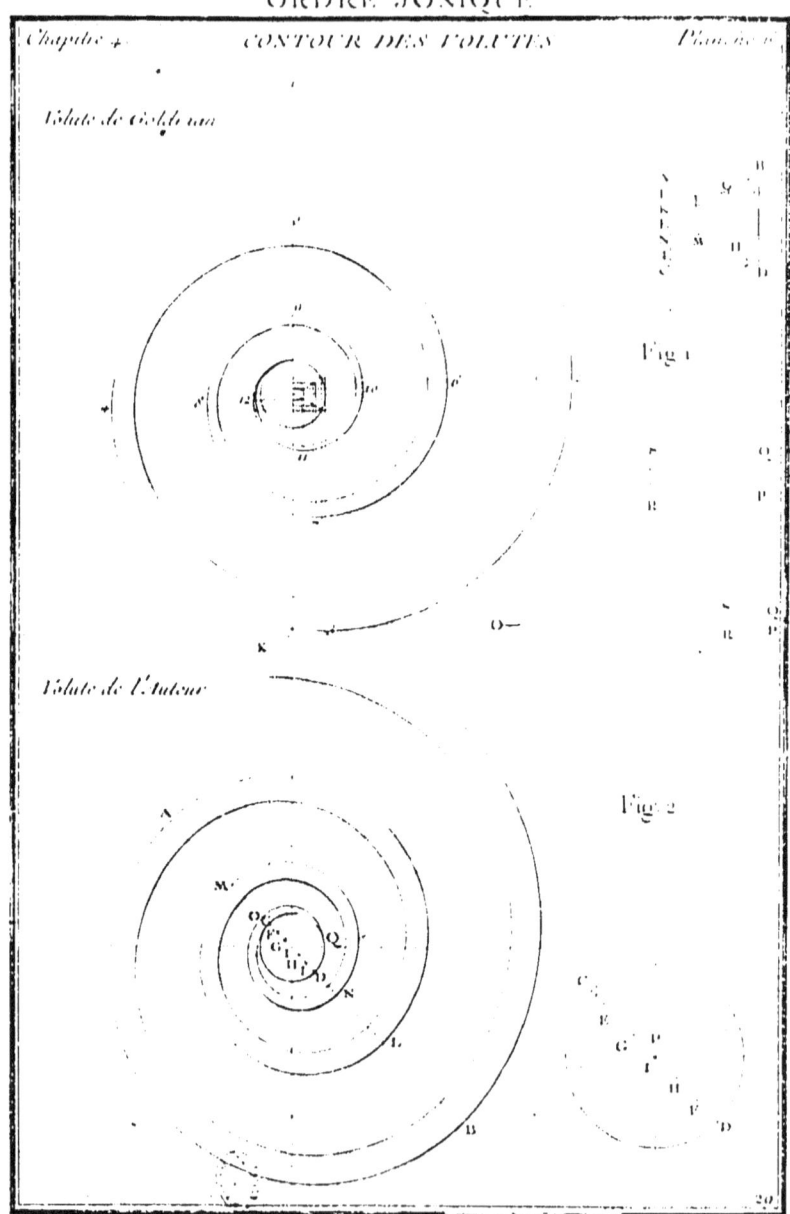

Fig. 1

Fig. 2

ORDRE JONIQUE

Chapiteau. *FACE DU CHAPITEAU ANTIQUE* Planche.

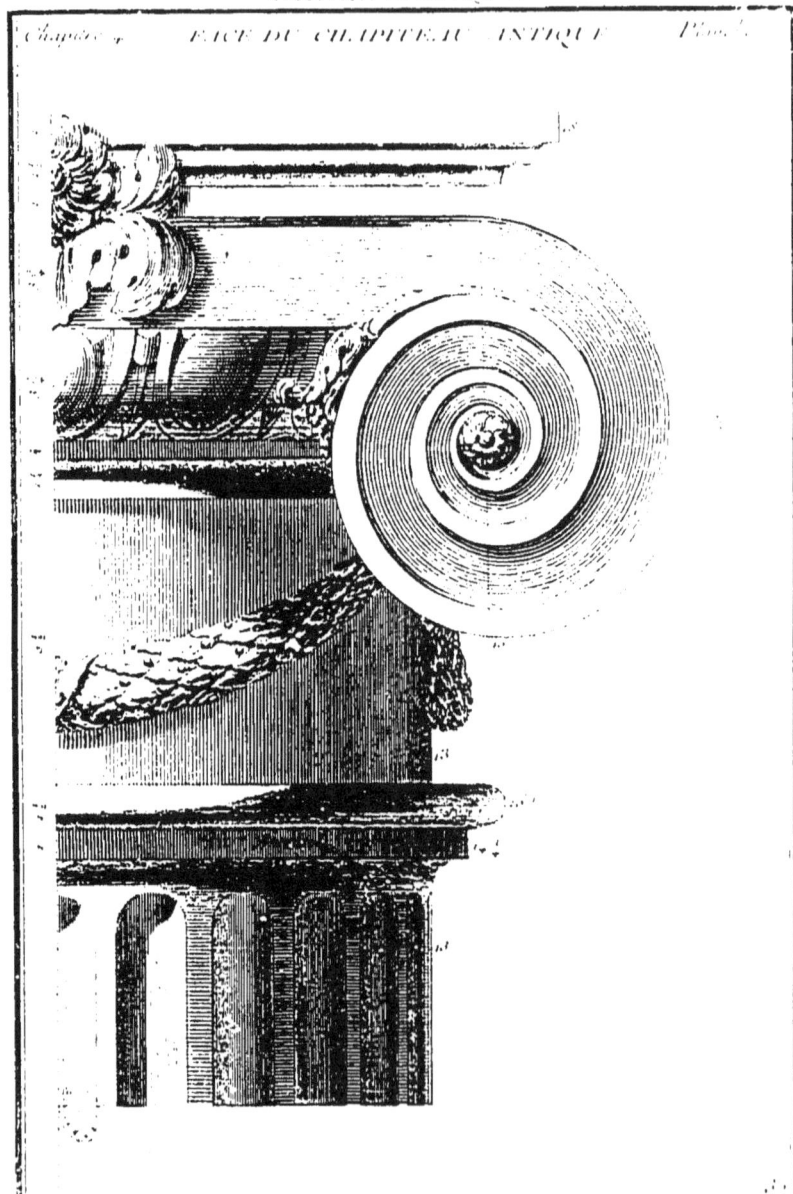

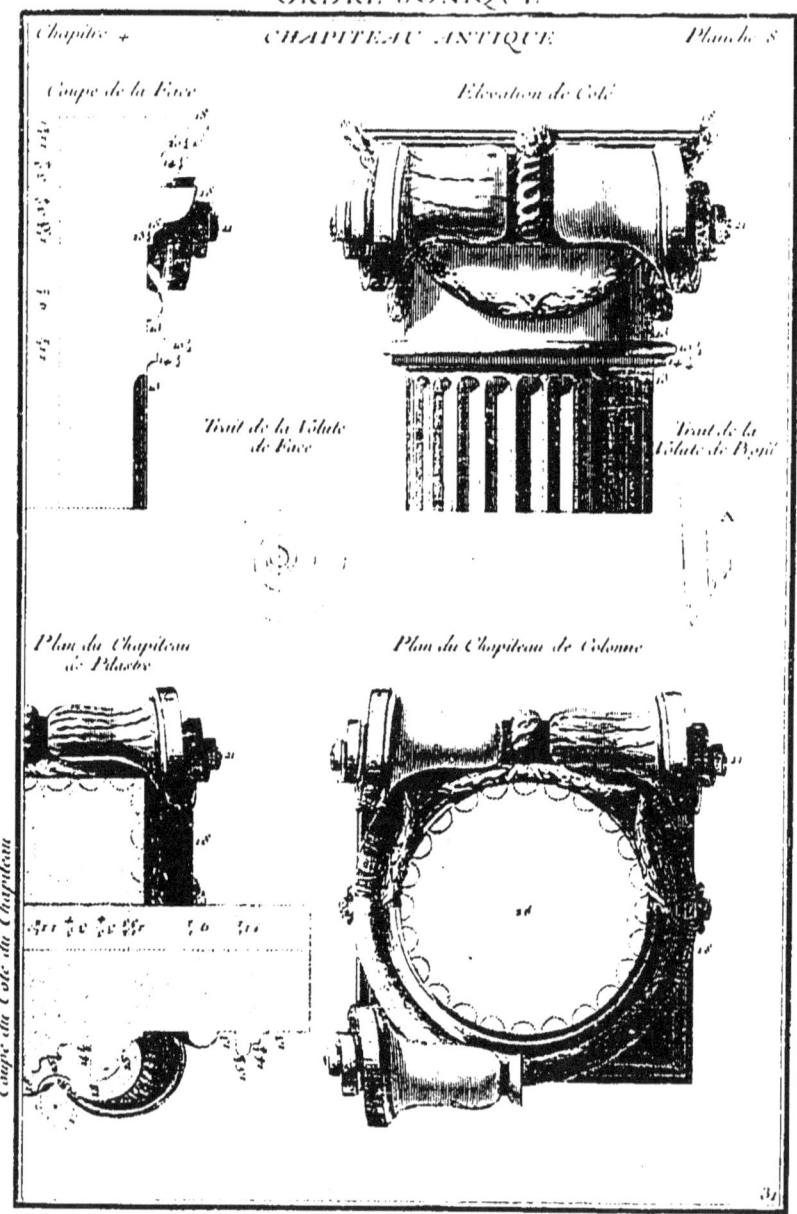

ORDRE JONIQUE

Chapitre 4 — *ENTABLEMENT ANTIQUE* — *Planche 2*

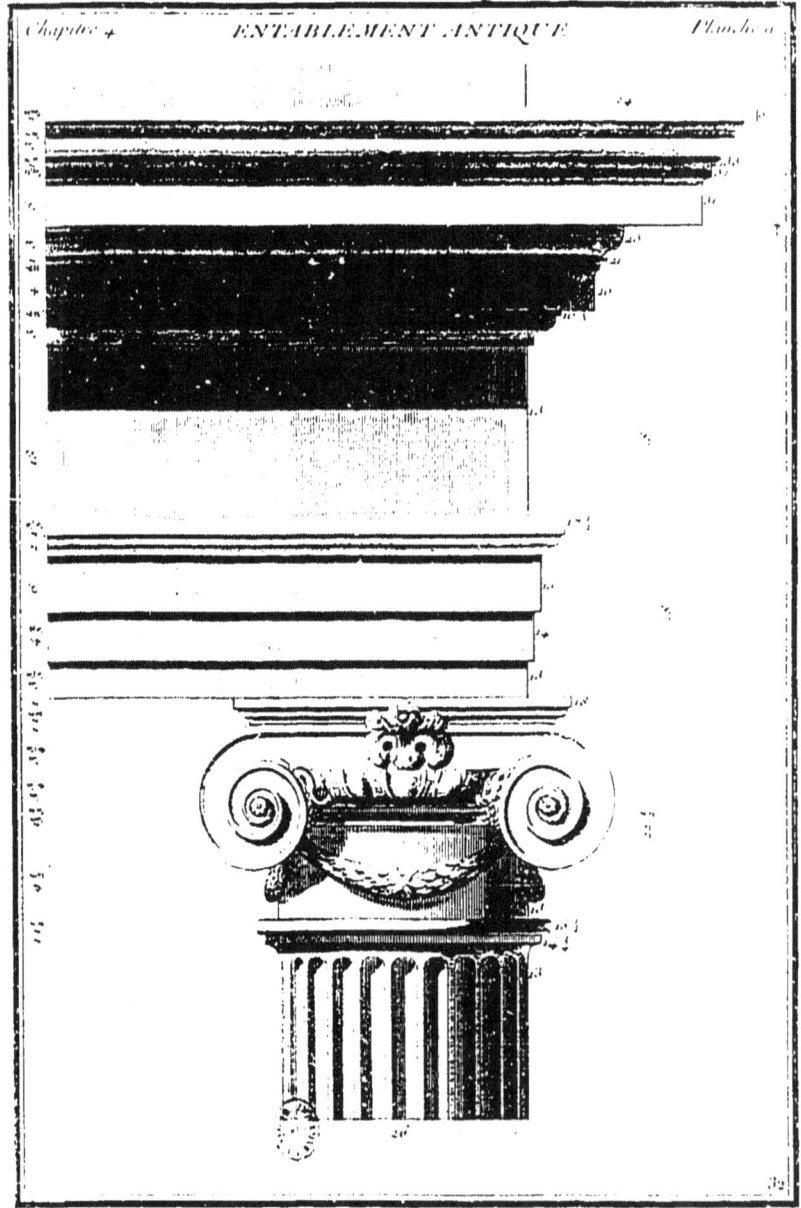

ORDRE JONIQUE
CHAPITEAU MODERNE

Coupe de la moitié du Chapiteau sur la Diagonale

Élévation de la moitié du Chapiteau vue d'Angle

Élévation de la moitié du Chapiteau vue de Face

Plan du Chapiteau de Colonne

Trait de la Volute

ORDRE JONIQUE.

ENTABLEMENT MODERNE.

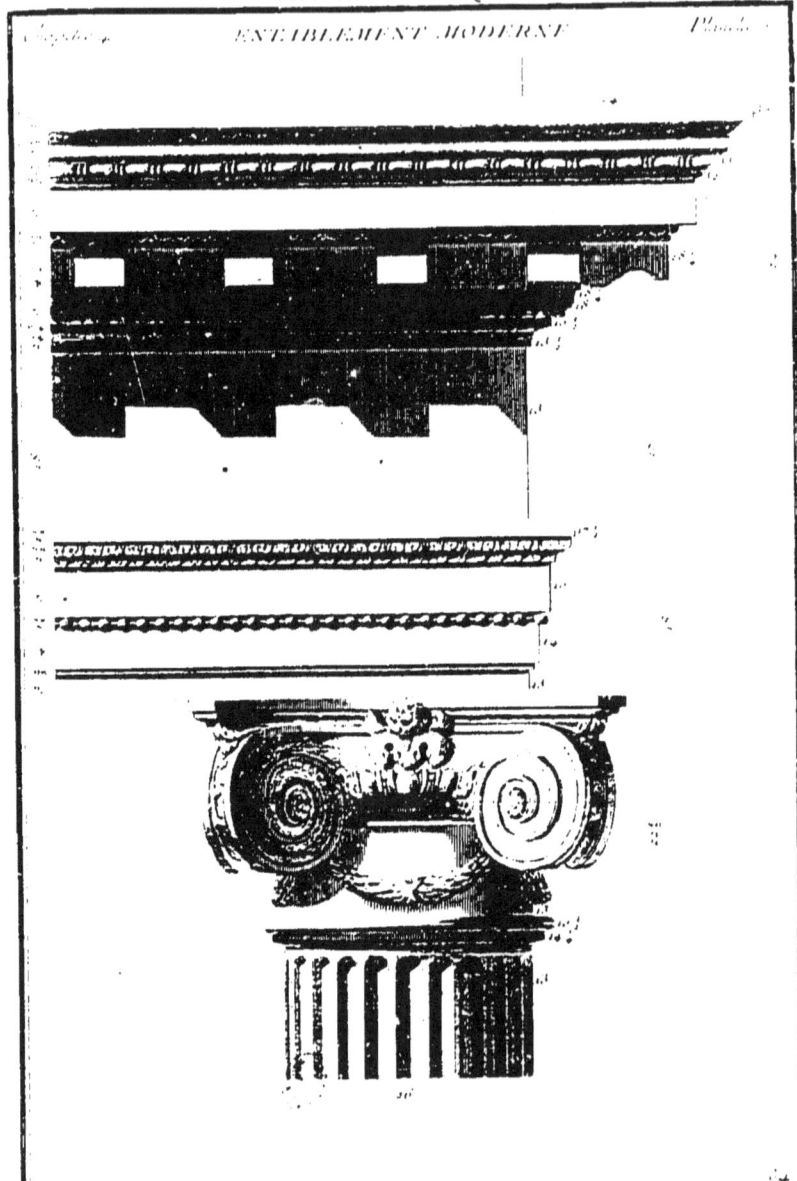

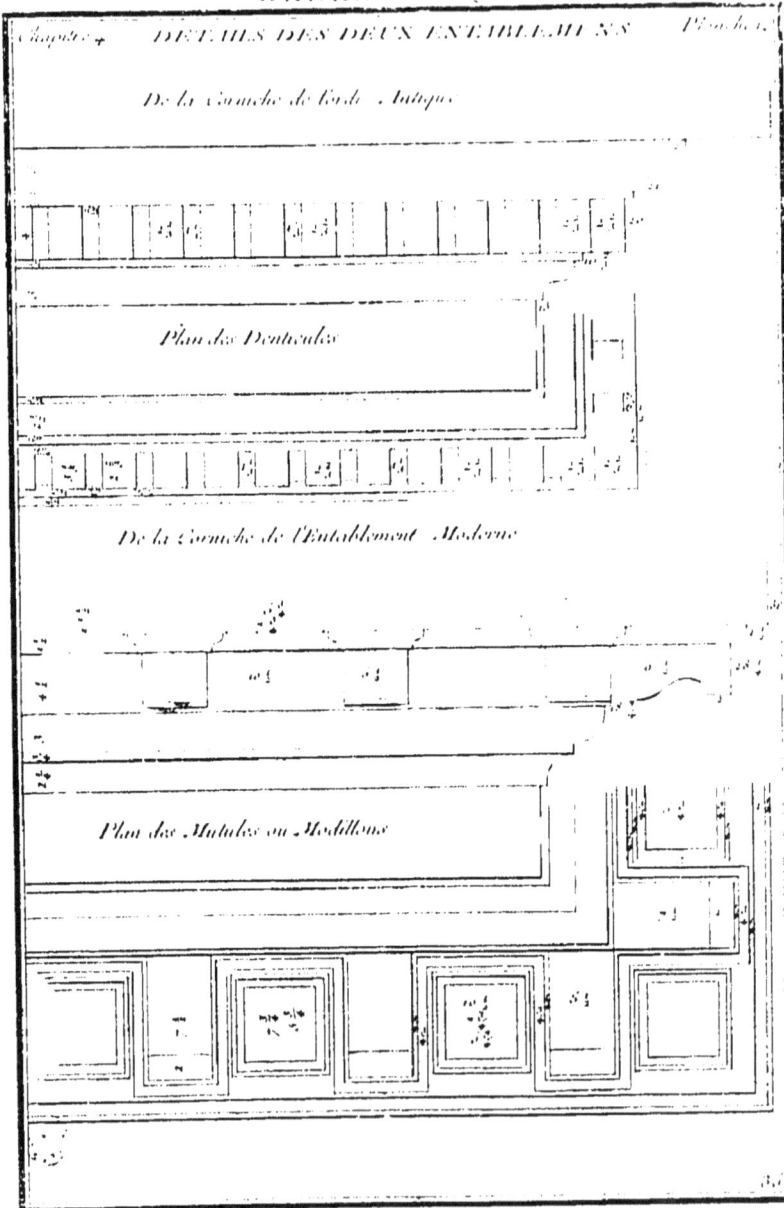

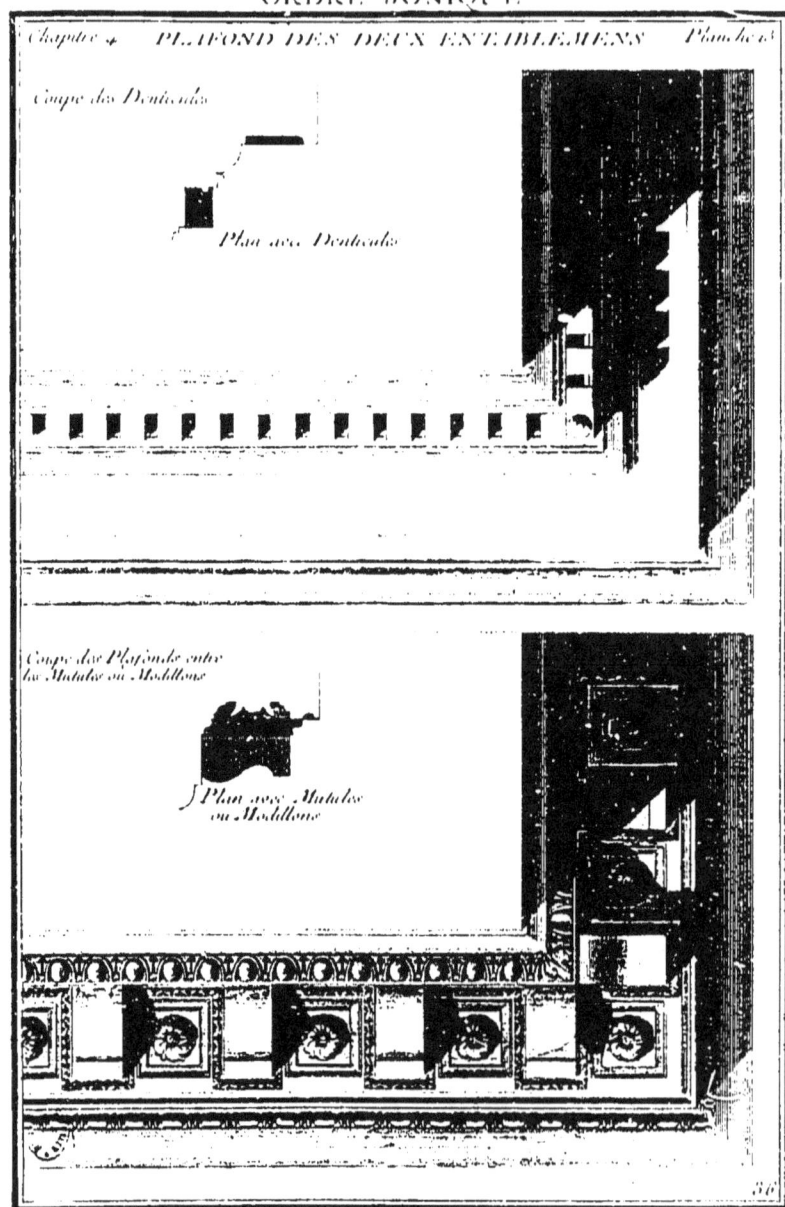

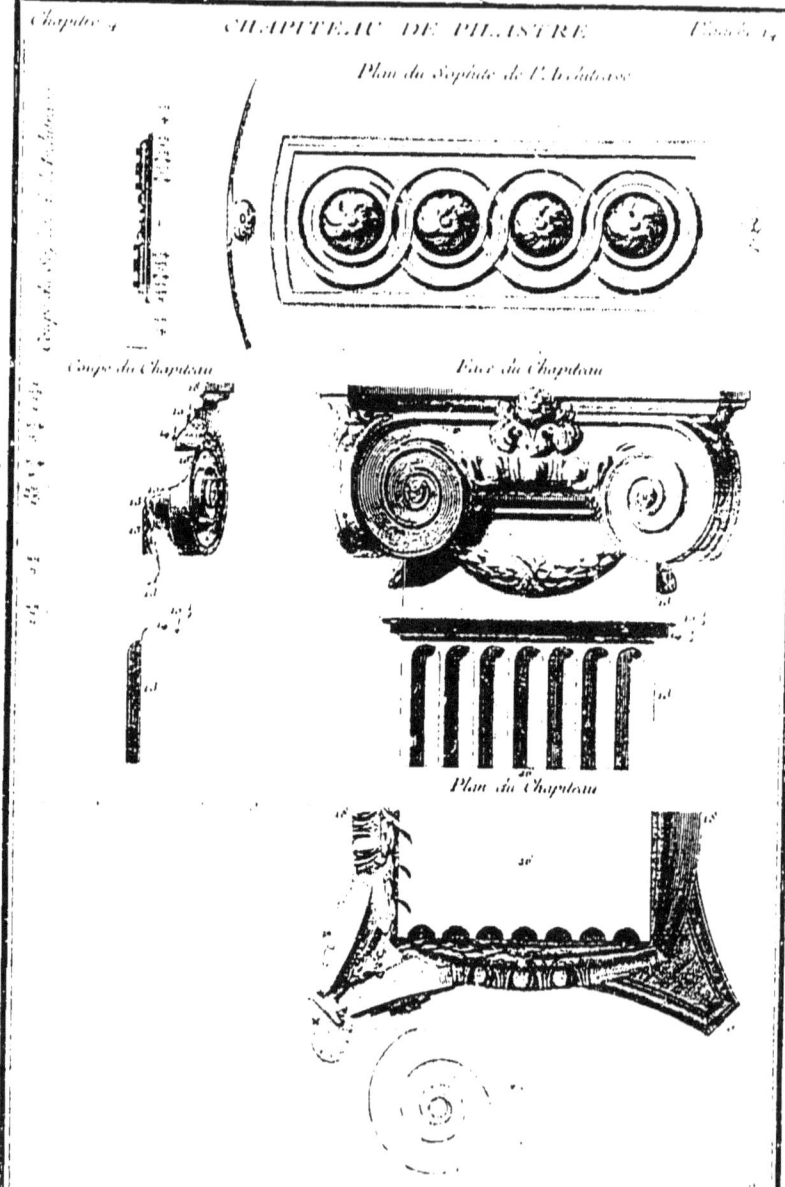

ARTICLE PREMIER.

De l'entrecolonnement de l'Ordre Corinthien, & de sa proportion.

Pour former cet entrecolonnement, on donnera de l'axe d'une colonne à l'autre trois diametres dix-huit parties, ce qui fait un peu plus de deux diametres & demi, & un peu plus d'espacement que l'eustyle; les colonnes ont dix diametres de hauteur & l'entablement deux; la base un demi-diametre, & le chapiteau un diametre & un sixieme. Tous les détails, tant de l'entablement que des chapiteaux & bases, seront développés en grand sur les troisieme, quatrieme, cinquieme & sixieme desseins de ce chapitre.

ARTICLE II.

Du portique Corinthien & de sa proportion.

La distance du milieu d'une colonne au milieu de l'autre sera de six diametres dix-huit parties, ce qui fait onze modillons de milieu à milieu de chaque colonne. Les piliers ou piédroits auront deux diametres, ce qui laisse quatre diametres dix-huit parties pour la largeur de l'arcade, laquelle aura dix diametres de hauteur. Cette hauteur sera par conséquent de vingt-quatre parties au-delà du double de la largeur, c'est-à-dire qu'en divisant la largeur de l'arcade en vingt-trois parties, il en faudra cinquante pour sa hauteur. Le dessus de l'imposte sera à sept diametres vingt-une parties de hauteur, & répondra à celle du centre de l'archivolte, qui aura, ainsi que l'imposte, un demi-diametre de hauteur. Les colonnes qui ont dix diametres, seront élevées sur un socle de trois quarts de diametre, & l'entablement en aura deux. La hauteur de la base & du chapiteau seront dans les

proportions expliquées à l'article précédent, dont les détails se verront sur les desseins suivans.

ARTICLE III.

Du piédestal, de la base de la colonne, de l'imposte, de l'archivolte & des cannelures de l'Ordre Corinthien.

Le piédestal est, comme tous les autres dont nous avons parlé, sans corniche, pour la raison que nous avons établie dans l'Ordre Dorique; il a en hauteur les sept huitiemes du tiers de la hauteur de la colonne, ou (pour mieux s'expliquer) les sept vingt-quatriemes de la même colonne. La base a deux de ces parties, & le dez a les cinq autres. Le profil de la base est semblable au profil qui a été donné sur le dessein des piédestaux en général. Pour former la table que nous avons mise sur le dez, il faut diviser sa largeur totale en six, & cette sixieme partie fera le champ qui regnera tout au tour.

La base de la colonne a en hauteur un demi-diametre, sans le listel du dessus du tore supérieur qui dépend de la colonne; sa saillie sera d'un cinquieme de diametre de chaque côté.

L'imposte & l'archivolte sont de même profil, qui est d'un demi-diametre de hauteur, & le tiers de cette hauteur formera sa saillie.

L'archivolte sera composé des mêmes profils, tant pour la division de leur hauteur, que pour celle de leur saillie; à la réserve que la premiere face du bas est au nud de l'alette de l'arcade: ce qui lui donne moins de saillie que l'imposte, de ce que la premiere face couronne sur l'alette de cette arcade.

La division & la forme des cannelures de cette colonne sont semblables à celles de la colonne Ionique, à la réserve seulement qu'elles sont creuses dans toute leur longueur. Il y en a vingt-quatre, & les côtes sont du tiers de la cannelure, comme on le voit au plan dessiné sur cette planche.

ARTICLE IV.

Du développement des volutes du chapiteau Corinthien.

Les auteurs qui ont écrit fur cet Ordre, fe font contentés de détailler un plan de ce chapiteau, & d'après cela d'élever les volutes pour les tracer à la main. Mais comme elles demandent plus d'exactitude pour les faire correctement, on a donné fur ce deffein les proportions nécessaires pour en tracer le contour au compas; par ce moyen on aura plus de facilité à en établir le plan & les élévations.

Ce chapiteau eft compofé de quatre grandes volutes doubles fur l'épaiffeur, & de quatre petites également doubles, ce qui fait feize tant grandes que petites, lefquelles fortent deux à deux de huit tigettes ou caulicoles; favoir une grande & une petite de chacune, dont une va à l'angle du chapiteau, & l'autre au milieu de la face. Les deux grandes, qui forment un des angles du chapiteau, font réunies par une bande, formant l'entourage d'un rond évuidé: celles du milieu de la face le font par une petite bande.

Cette planche eft compofée du quart du plan du chapiteau pour les volutes, le tailloir & la levre du vafe feulement, au double des autres deffeins de la grande & de la petite volute du chapiteau, avec le trait plus en grand & les opérations détaillées pour en faire connoître toutes les proportions. Celle fur l'échelle du plan eft placée vis-à-vis du plan pour en déterminer les largeurs. On a tracé fur la hauteur de la grande volute la coupe qui en fait connoître les moulures & les faillies des révolutions. On a fait auffi la moitié de la face du chapiteau abaiffé deffous le plan, & de la même grandeur dans la hauteur du deffus des fecondes feuilles, jufques & compris le tailloir dénué des caulicoles, & la face de l'angle des grandes volutes: tous ces détails font faits pour en rendre la conftruction facile.

Pour composer ce chapiteau, il faut déterminer les principales masses du plan. Le tailloir est de la grandeur du socle de la base, dont l'angle répond au milieu de la face du pan coupé du tailloir. On trace ensuite la circonférence de la colonne à sa diminution, & l'on divise le quart du pourtour en quatre parties, pour trouver la place des tigettes des caulicoles. Les angles du tailloir sont d'un sixieme de diametre, & les faces se tracent en formant un triangle équilatéral des extrémités des pans, le sommet duquel A fait le centre de la courbure de la face, comme il a été expliqué au tailloir du chapiteau Ionique moderne.

Le reculement des grandes volutes sera de quatre parties du diametre, du pan coupé du tailloir, & l'épaisseur des deux ensemble sera aussi de quatre parties. La saillie des petites volutes doit être de six parties, depuis la circonférence du petit diametre de la colonne, & leur distance du devant de la face de trois parties : on menera les tigettes aux places des caulicoles, lesquelles sont faites en demi-cercle de deux parties & demie de diametre. Du point de l'angle des grandes volutes & du milieu de la saillie de la tigette, on élevera une perpendiculaire qui rencontrera la ligne milieu du triangle au point K. On en tracera la ligne courbe de la volute qui vient dans la tigette. On divisera la ligne perpendiculaire du triangle équilatéral en six parties aux points B, C, D, E, F, & le point C sera le centre pour tracer la face de la volute : le milieu de la distance de C à D sera H, point de la demi-division d'après pour le quart de rond ; le tiers de H à D, qui est I, sera pour tracer le listel ; la doucine & son filet se traceront du point K, centre qui a servi à tracer la face de la tige qui entre dans les caulicoles. La distribution de ces moulures se fera en partageant la face du pan des volutes en huit parties ; on en donnera une pour chaque quart de rond, une demie pour chacun des filets, une & demie pour chaque doucine, & un tiers pour les listels : le reste sera pour l'intervalle.

Pour tracer le plan des petites volutes, on fera une section formée d'une ouverture de compas d'un demi-diametre, du point

du devant de la volute, & du milieu du devant de la tigette de la caulicole; & ce point L de centre servira pour tracer la face de la volute, qui va gagner la même tigette. Sur la portion de cercle qui a servi à former la section, partant de la tigette, on portera deux divisions égales à la moitié de l'intervalle des deux petites volutes; le point M sera pour la face de la volute; la division N sera pour le quart de rond; la moitié de la partie joignante le centre sera pour le listel: en portant une de ces parties sur l'autre portion de cercle de la section que l'on divisera en deux, O servira de centre pour l'épaisseur de la tige qui va se rendre dans la caulicole; le milieu de la face du pan coupé du tailloir X sera le centre pour la doucine & son filet; la division de leur intervalle sera semblable à l'autre. Pour avoir la largeur des révolutions des mêmes volutes, il faut la tracer de face à l'à-plomb de leurs axes, comme on le voit sur le dessein; mais avant que de les tracer, il faut en déterminer la hauteur, qui est de six parties pour les grandes; les petites, qui sont assujetties au-dessous de la levre du vase du chapiteau, ont les deux tiers des grandes en hauteur ou quatre parties; la levre en a deux ou le tiers de la hauteur des grandes.

Pour faire mieux connoitre le développement de ces volutes, on les a dessiné au double du plan sur la même planche en se servant pour les tracer de la même méthode que les Ioniques, sinon qu'il y a une révolution de moins. Pour tracer la grande volute, il faut diviser la hauteur de Q à P en six parties, l'œil en aura une: on partagera la diagonale du même œil en quatre parties, qui seront les points du premier trait des révolutions; le second sera pour le quart de rond des deux tiers d'une partie, & on mettra les centres en dedans de ceux du premier trait, comme il a été expliqué ci-devant. Le troisieme, qui est le listel, aura un sixieme de partie. Pour tracer les lignes qui viennent se réunir dans les caulicoles, on abaissera la perpendiculaire du premier point de centre, & l'on mettra une partie en dessous de S, dessus des secondes feuilles du chapiteau, en R, que l'on divisera

en trois, & ces différens points serviront pour en tracer tous les cercles.

La même opération servira pour tracer les petites volutes, à la réserve de la tige qui descend dans les caulicoles, qui sera en portion d'ovale, des points &, Y, Z, marqués sur la planche; on les dessinera en petit vis-à-vis de ceux qui sont en plan, & les lignes ponctuées qui sont tracées, font voir sensiblement toutes les opérations qu'il est besoin de faire pour les dessiner avec exactitude.

Les volutes, tant de face que de profil, sont dessinées à plomb du plan, dénuées des caulicoles, pour en mieux faire connoître la structure: on a aussi dessiné les grandes par la face du pan du tailloir.

On a joint encore la coupe d'une grande volute sur la ligne du milieu à plomb pour en détailler les moulures, & pour faire voir les saillies des révolutions. Tous ces détails mettront à portée de pouvoir dessiner & modeler les volutes de ce chapiteau avec la plus grande précision.

ARTICLE V.

Du chapiteau Corinthien, vu d'angle.

LE chapiteau Corinthien a en hauteur un diametre & un sixieme. Il est composé de deux rangs de feuilles, chacun d'un tiers de diametre de hauteur & de huit caulicoles, dans lesquelles les huit grandes & les huit petites volutes prennent naissance: elles ont en hauteur, depuis le dessus du second rang de feuilles jusques dessous le tailloir, un tiers de diametre; le tailloir en a un sixieme. Les deux rangs de feuilles sont composés chacun de huit: celles du second rang répondent au milieu des quatre faces & des quatre angles du tailloir, elles répondent encore à huit milieux des vingt-quatre cannelures de la colonne; celles

du premier rang sont placées au milieu de l'intervalle des secondes ; au-dessous sont placées les tigettes d'où sortent les caulicoles & les volutes ; leurs milieux, tant des feuilles que des tigettes, répondent à huit côtes des cannelures de la colonne. La distribution des volutes a été expliquée ci-devant.

Pour tracer le plan de ce chapiteau, on se servira des opérations qui ont été expliquées dans l'article précédent pour les volutes & le tailloir ; les feuilles se traceront en donnant en saillie au premier rang sur le nud du petit diametre de la colonne trois parties & demie, & sept au second rang. Pour trouver leur place en plan, on divisera le pourtour de la même colonne en huit, partant du milieu ou des grandes feuilles, & l'on partagera chacune de ces parties en deux pour le milieu des petites feuilles & des tigettes des caulicoles. Toutes ces parties placées en plan donneront la facilité de les élever. Les revers des feuilles en élévation auront le quart de leur hauteur; les feuilles sortant des caulicoles auront la moitié de l'intervalle du second rang de feuilles aux volutes ; ces feuilles prendront un peu sur la hauteur des volutes, pour les mieux accompagner. Tous les autres détails de ce chapiteau ont été expliqués à l'article précédent.

Il ne reste plus qu'à donner les proportions des tigettes des caulicoles, que l'on a dessiné plus en grand pour en marquer plus sensiblement les formes : on les a cotté des parties du diametre : on traitera la doucine en feuilles de refend, la baguette en olive, & on fera trois canaux dans le vase de la tigette.

Afin de ne rien omettre de ce qui peut servir à faire connoître toutes les parties de ce chapiteau, on en a mis la moitié vu d'angle en coupe, pour faire voir de quelle maniere il faut évuider le derriere des volutes pour les rendre légeres sans en altérer la solidité.

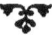

ARTICLE VI.

De l'entablement Corinthien.

CET entablement a deux diametres de hauteur ainsi que les précédents. On le divisera comme les autres en dix parties égales; trois seront pour l'architrave, trois pour la frise, & les quatre autres pour la corniche, dont la saillie est égale à sa hauteur : celle de l'architrave est le quart de sa hauteur; toutes les moulures de cette architrave seront garnies de différens ornemens. Dans la corniche on taillera le talon sur la frise, le quart de rond, le talon qui couronne les modillons, & le cavet sous la cimaise. Les modillons seront aussi taillés en volutes à chaque bout, avec une feuille d'olivier qui garnira le dessous : on sculptera des roses dans les caisses entre les modillons.

Le chapiteau sera des proportions expliquées aux deux articles précédens, en observant de l'élever très-exactement de dessus le plan en le retournant de face : les feuilles qui en font le plus bel ornement, tant grandes que petites, & même celles des caulicoles, sont d'olivier.

ARTICLE VII.

Du plan du plafond de cette corniche, des feuilles du chapiteau, des modillons & autres détails de l'Ordre Corinthien.

LE plan du sophite de la corniche de l'Ordre Corinthien est détaillé sur cette planche avec les mêmes ornemens qui sont sur la planche précédente. On a fait plus en grand la face & le côté d'un modillon & d'une caisse du plafond qui n'ont pas pu être exprimés à l'entablement, ce qui donne la facilité d'en former plus sensiblement les détails.

Sur la même planche on a dessiné une grande feuille & deux petites du chapiteau de colonne, au double de celles qui sont sur les planches précédentes, afin que les détails en soient plus sensibles aux élèves : on y a mis aussi le profil de la même grande feuille & d'une petite. Ces détails sont en feuilles d'olivier.

ARTICLE VIII.

Du chapiteau de pilastre Corinthien, & du sophite de l'architrave.

LE chapiteau de pilastre Corinthien ne diffère de celui de colonne que par le quarré de pilastre, toutes les hauteurs sont semblables les feuilles, ainsi que les tigettes, caulicoles & volutes sont aussi entierement semblables. Toute la différence entre ce chapiteau & celui de la colonne consiste en ce que les revers, tant des grandes feuilles que des petites, ont moins de saillie. Celles du premier rang ont deux parties & demie, & celles du second cinq. La levre du bas est circulaire en plan, mais le centre de chacune des faces est au nud de la face opposée du pilastre, & porte la même saillie dans son milieu qu'à celui de colonne. Les centres, pour tracer le plan des volutes, sont aussi différens; mais en suivant le même principe, on ne peut pas errer. On trouvera tous ces détails, tant dans le plan que dans la face & la coupe de ce chapiteau. Pour tracer les cannelures des pilastres, on se servira de l'opération qui a été expliquée à celui de l'Ordre Ionique, la quantité étant semblablement de sept par face : on la divisera en trente parties ; les côtes des angles en auront une & demie, les autres chacune une, & les cannelures trois.

Le sophite de l'architrave est établi comme les précédens sur le sixtyle, il est composé de moulures & d'ornemens analogues à l'Ordre, c'est-à-dire très-riches : ce sont des grands & des petits ronds entrelassés de roses taillées dans les grands, & de bou ons dans les petits, avec des culs-de-lampes & des fleurons

des deux côtés de ces petits ronds. Les moulures qui entourent ce fophite feront taillées : toutes les dimenfions en font cottées.

CHAPITRE SIXIEME.

De l'Ordre Toscan.

L'ORDRE Toscan, le premier des Ordres Latins, doit son origine à des peuples de Lydie, qui étant venus d'Afie en Italie pour peupler la Toscane, bâtirent les premiers édifices suivant cet Ordre, qui depuis fut appellé Ordre Toscan : on ne trouve aucun monument antique où il foit employé régulierement. Tous les auteurs qui en ont écrit, ont tiré fes proportions des écrits de Vitruve, les morceaux de l'antiquité qui nous reftent de cet Ordre n'ayant pu nous en donner que de foibles idées.

On a fait quatre deffeins pour expliquer l'Ordre Toscan. Sur le premier font les proportions générales de cet Ordre avec l'entrecolonnement ; le fecond contient le portique ; le troifieme le piédeftal avec les détails de la bafe de la colonne, l'impofte & l'archivolte ; & le quatrieme l'entablement détaillé, ainfi que le chapiteau. On fuivra la même diftribution pour les quatre articles de ce chapitre.

ARTICLE PREMIER.

Des proportions générales de l'Ordre Toscan, & de son entrecolonnement.

L'ORDRE Toscan eft le plus commode de tous les Ordres, par la facilité qu'il y a de pouvoir efpacer plus ou moins les colonnes fans trouver d'obftacles, vu que l'entablement n'a aucun ornement de fujétion qui détermine précifément les points où il faut se fixer pour leur écartement.

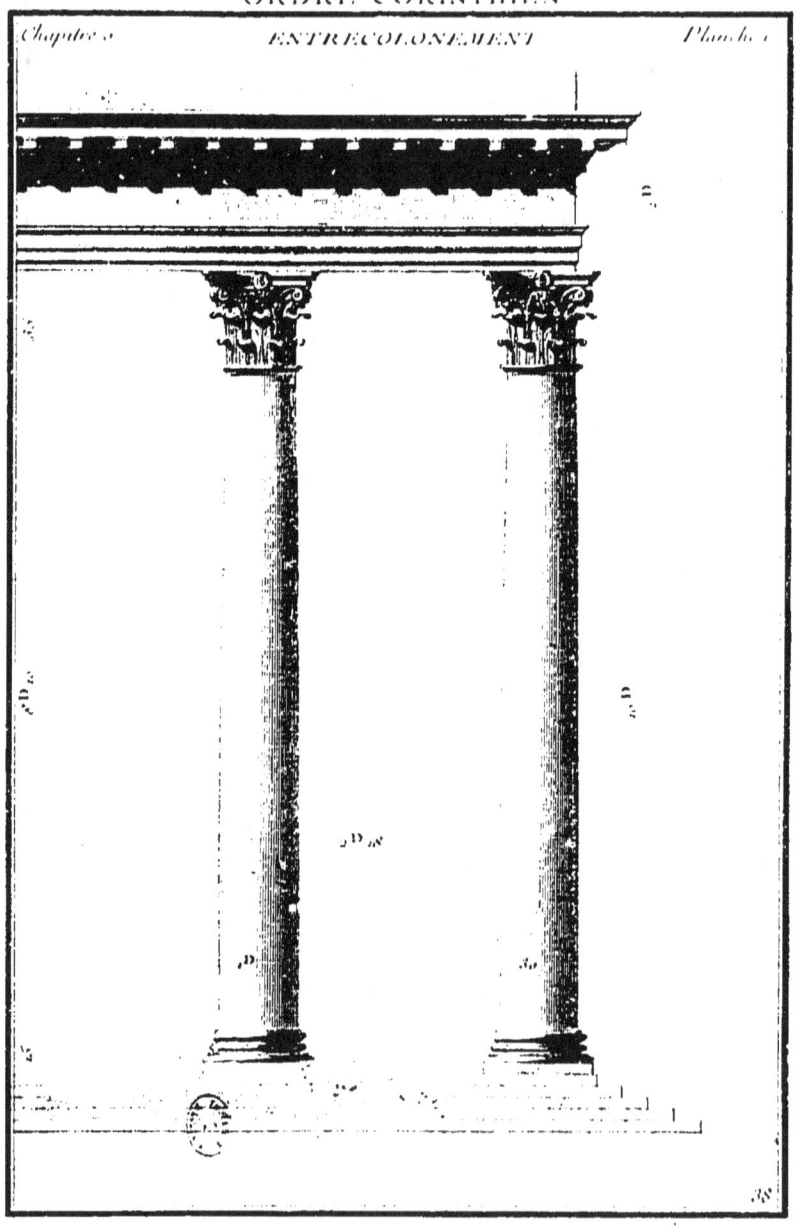

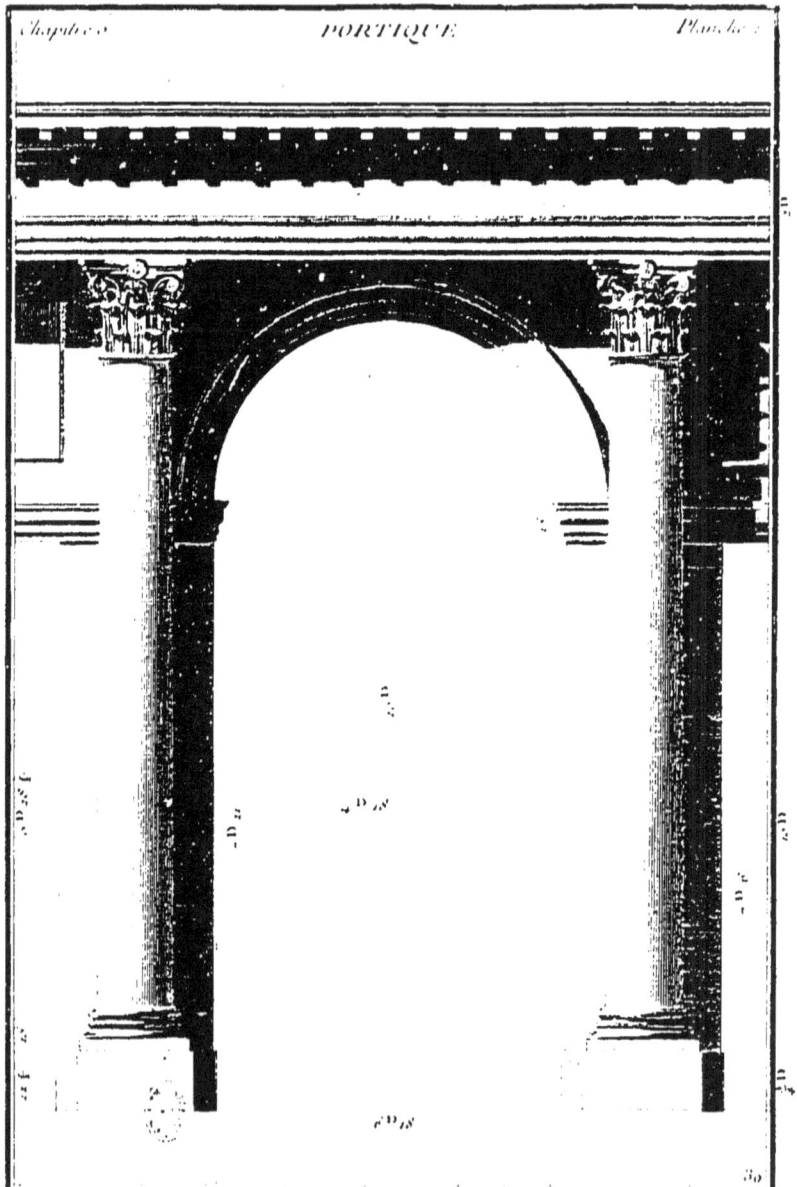

ORDRE CORINTHIEN

PIEDESTAL

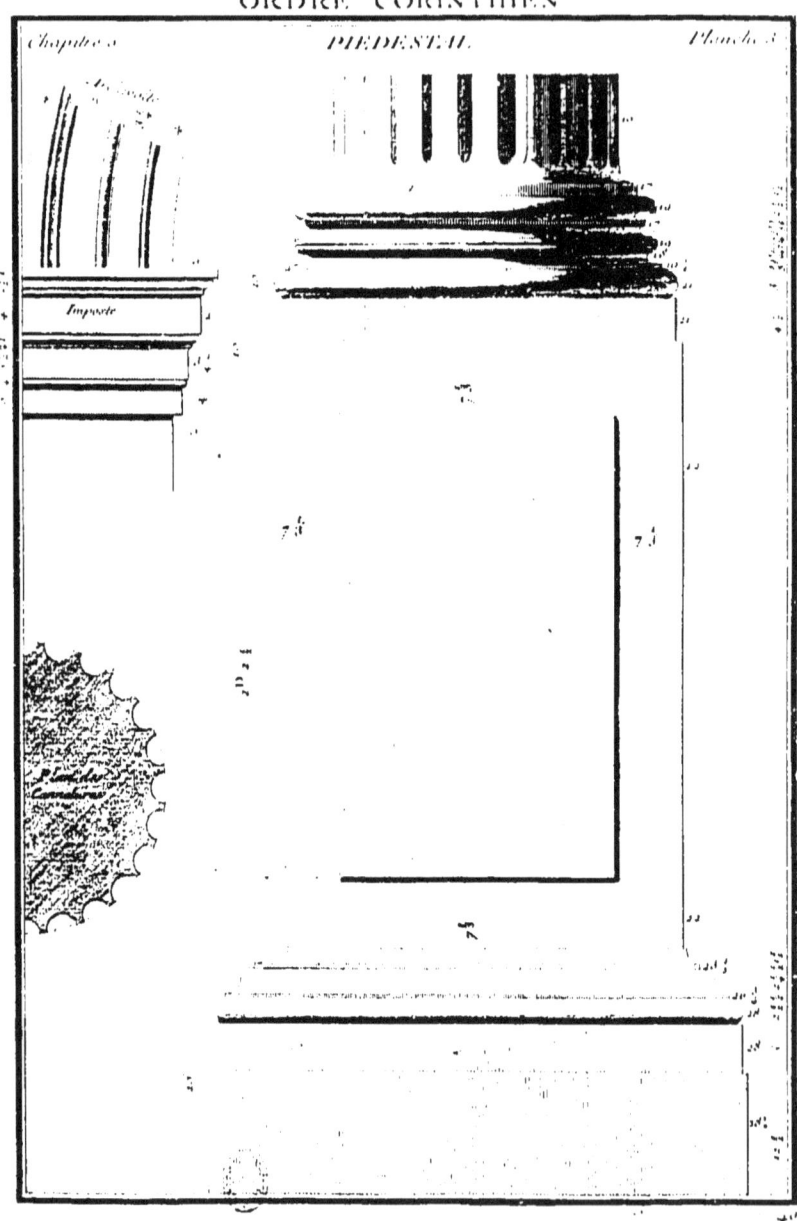

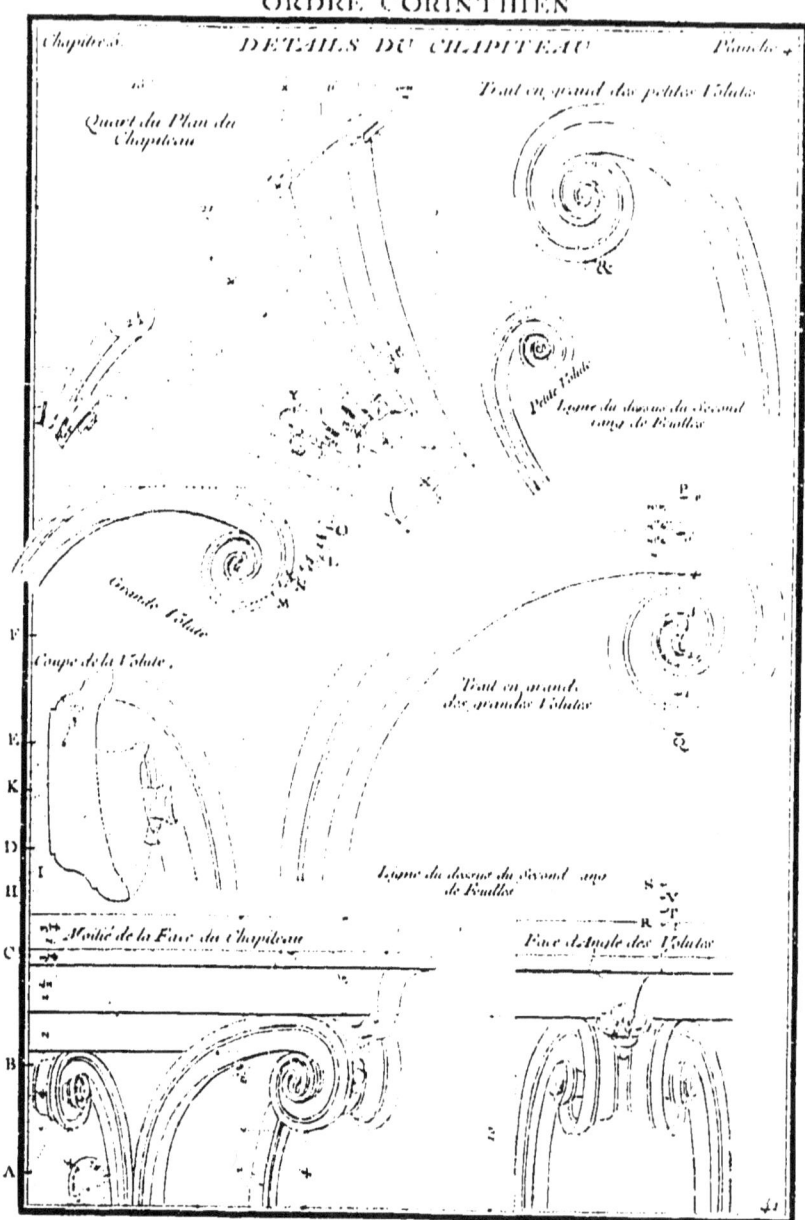

ORDRE CORINTHIEN
DÉTAILS DU CHAPITEAU

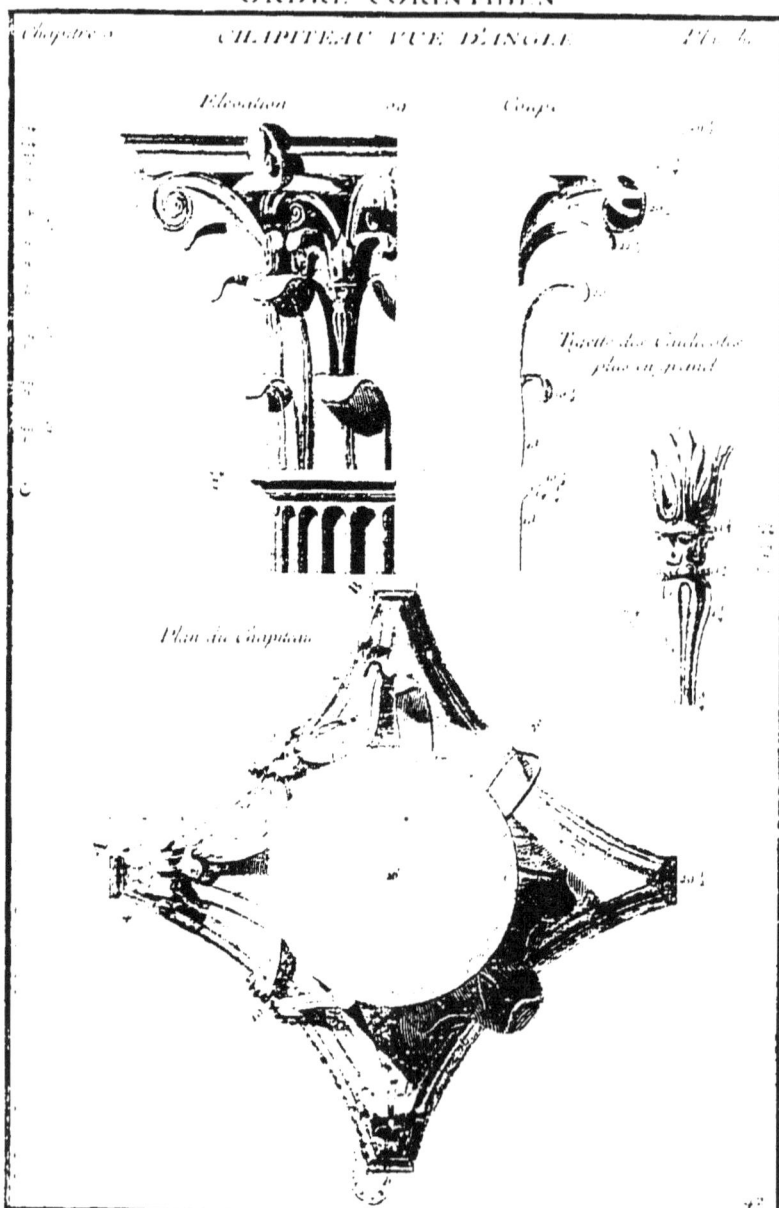

ORDRE CORINTHIEN
ENTABLEMENT

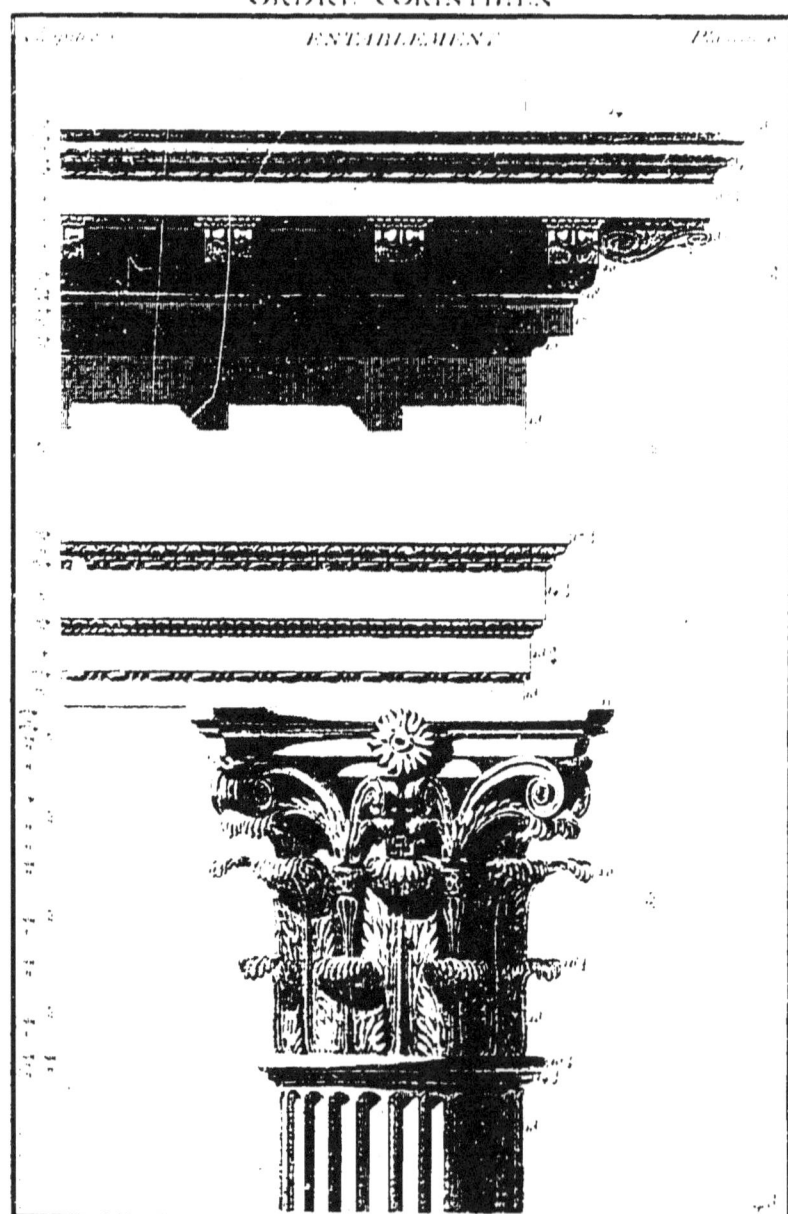

ORDRE CORINTHIEN

PLAFOND DE L'ENTABLEMENT

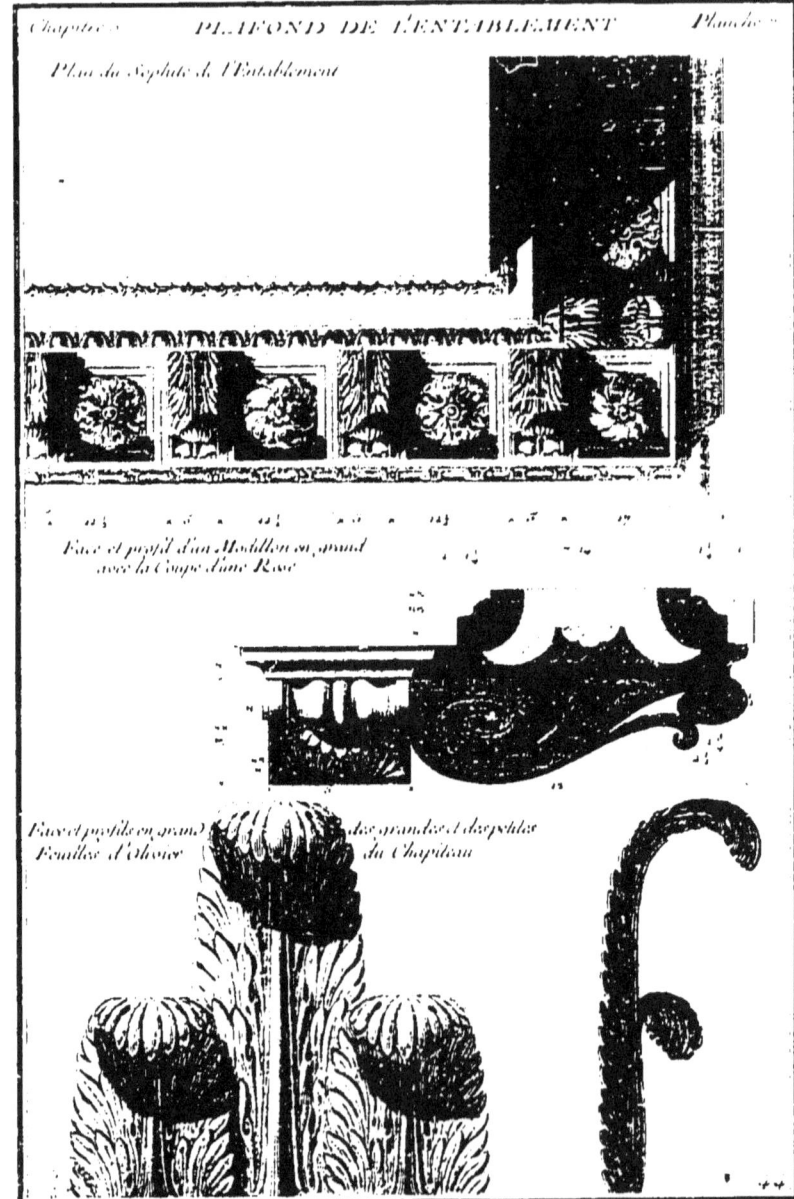

Plan du Sophite de l'Entablement

Face et profil d'un Modillon en grand avec la Coupe d'une Rose

Face et profils en grand des grandes et des petites Feuilles d'Olivier du Chapiteau

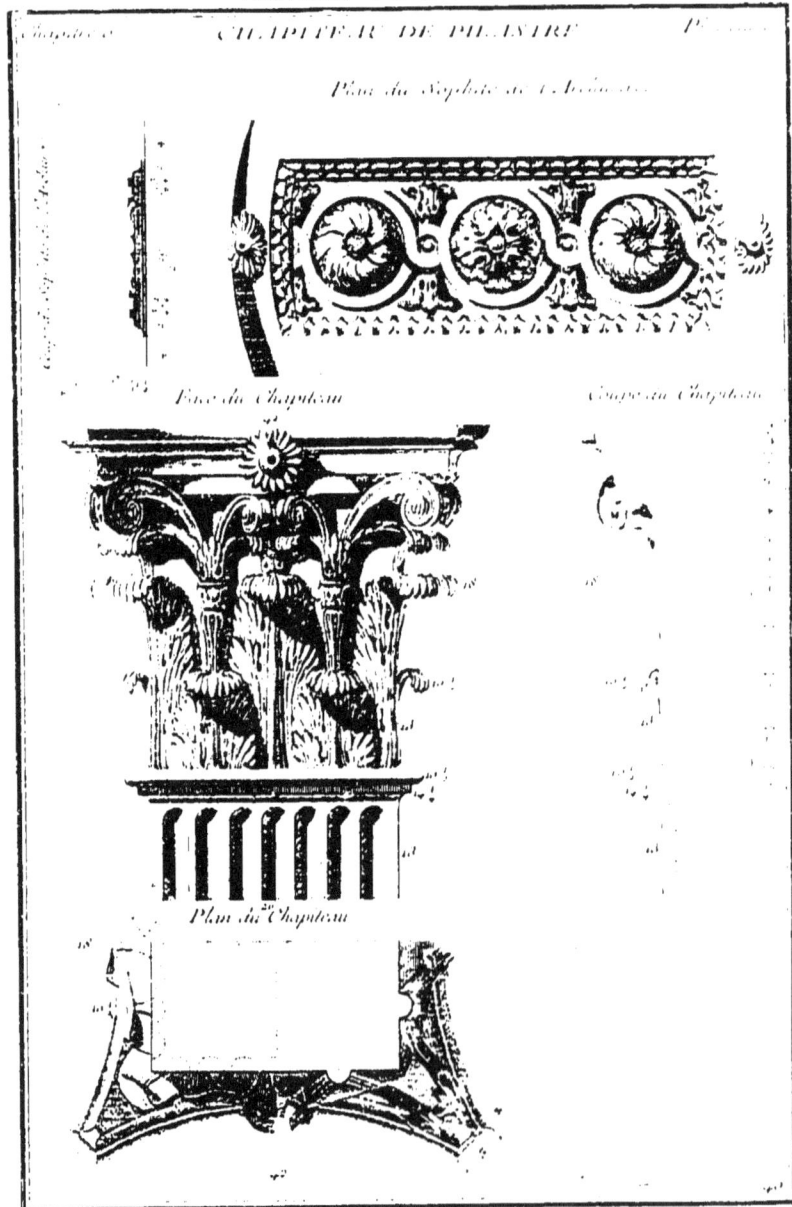

Nous avons déja vu que la colonne **Toscane** doit avoir sept diametres, & l'entablement deux, lequel est composé de trois parties ; savoir de l'architrave, la frise & la corniche. La totalité de cette hauteur se divisera en dix, ainsi qu'il est expliqué aux Ordres Grecs : trois seront pour l'architrave, trois pour la frise, & les quatre autres pour la corniche.

La base & le chapiteau auront chacun un demi-diametre de hauteur, qui fait la quatorzieme partie de la hauteur de la colonne.

Les colonnes de cet entrecolonnement tiendront le milieu entre le diastyle & l'areostyle, c'est-à-dire qu'elles seront espacées de trois diametres & demi.

Les autres détails seront expliqués sur le troisieme & le quatrieme dessein de ce chapitre.

ARTICLE II.

Du portique Toscan & de sa proportion.

Pour former ce portique, nous éleverons nos colonnes sur un socle de trois quarts de diametre de hauteur, & elles auront les mêmes proportions qu'on vient d'expliquer. On donnera cinq diametres trois quarts d'axe en axe des colonnes : les piliers ou piédroits des arcades auront deux diametres de largeur. On donnera à l'arcade trois diametres trois quarts de large sur sept de hauteur, ce qui fait un peu moins du double : cette proportion deviendra plus lourde que celle que nous avons donnée à la Dorique. Le dessus de l'imposte, qui est à la hauteur du centre de l'archivolte, sera élevé de terre de cinq diametres trois parties trois quarts ; l'imposte & l'archivolte auront chacun un demi-diametre. Les détails particuliers de ces deux parties se trouveront sur la troisieme planche de ce chapitre.

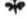

ARTICLE III.

Détails du piédestal, de la base de la colonne, de l'imposte & archivolte de l'Ordre Toscan.

Il a été dit au deuxieme chapitre, en parlant des piédestaux, que leur hauteur seroit du tiers de la hauteur de la colonne, mais nous en supprimons la corniche pour les raisons ci-devant dites; ainsi nous n'en employons que la base & le dez, qui ne font ensemble que les sept huitiemes du tiers de la colonne. De ces sept parties, cinq sont pour le dez & deux pour la base, ce qui fait en totalité deux diametres une partie & un quart.

La base de la colonne est d'un demi-diametre de hauteur, ainsi qu'il vient d'être expliqué; & les détails, tant de la division des moulures que de leurs saillies, sont cottés.

On fera faillir le nud du dez du piédestal de la valeur d'une partie, afin qu'il serve comme de socle pour porter les bases des colonnes, ainsi qu'il a été expliqué ci-devant.

L'imposte & l'archivolte, dont nous avons fixé la largeur à l'article précédent d'un demi-diametre chacun, sont détaillés sur ce dessein; mais l'archivolte a moins de saillie que l'imposte de ce que la premiere face du même imposte couronne sur l'alette de l'arcade.

ARTICLE IV.

De l'entablement & du chapiteau de l'Ordre Toscan.

A l'article premier de ce chapitre il a été dit que l'entablement avoit en hauteur deux diametres du bas de la colonne; que toute sa hauteur se divisoit en dix; que l'on en donnoit trois à l'architrave, trois à la frise, & les quatre autres à la corniche; ce qui fait dix-huit parties pour l'architrave, autant pour la frise, & vingt-quatre

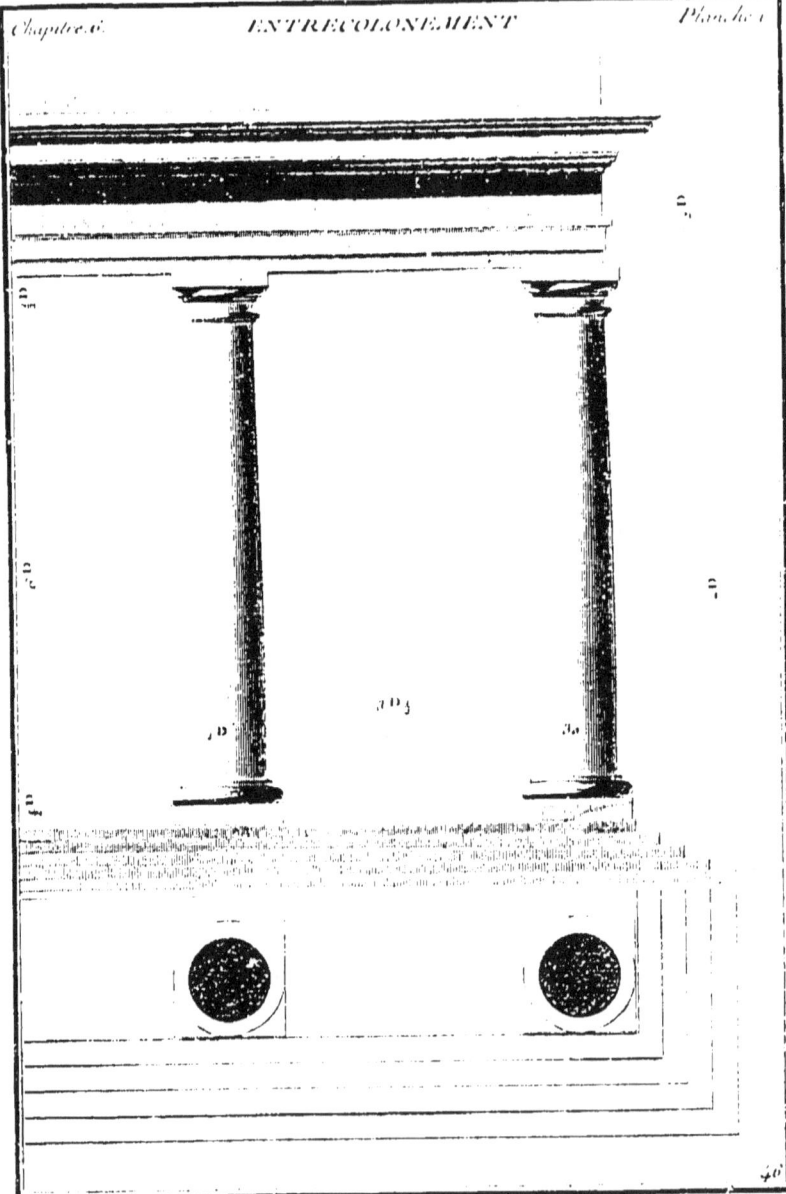

ORDRE TOSCAN

Chapitre PORTIQUE *Planche*

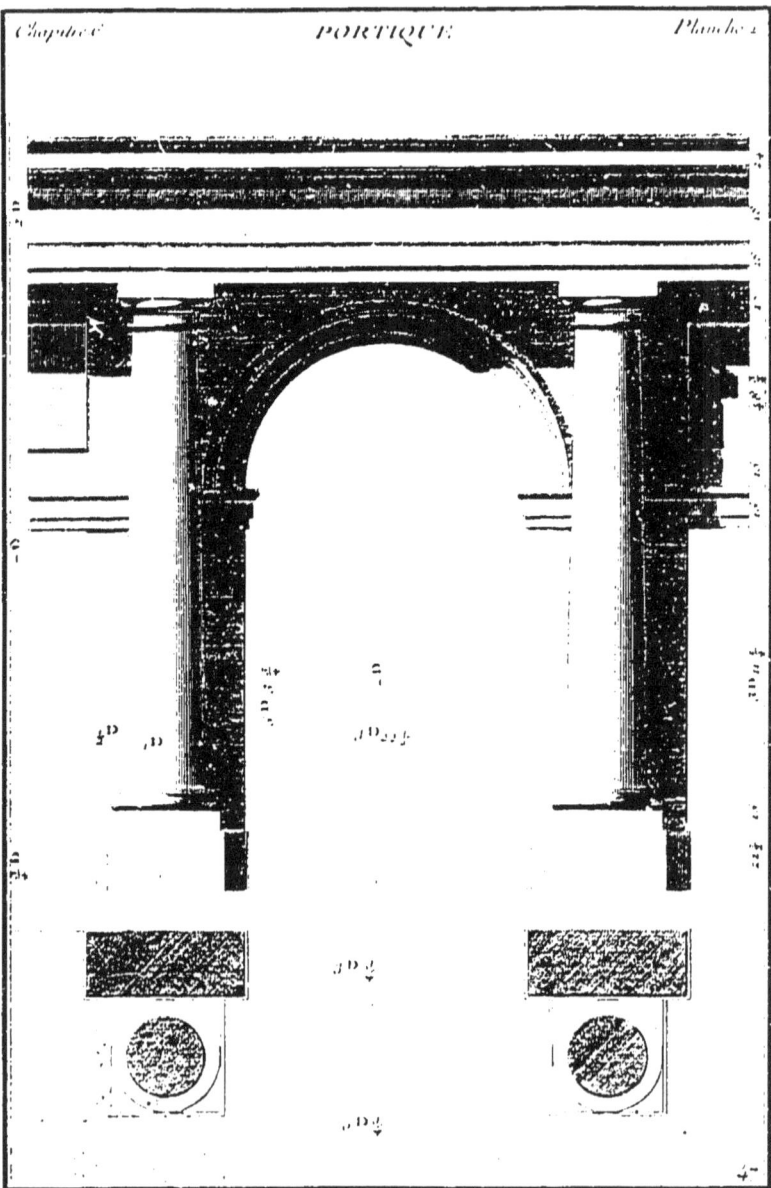

ORDRE TOSCAN

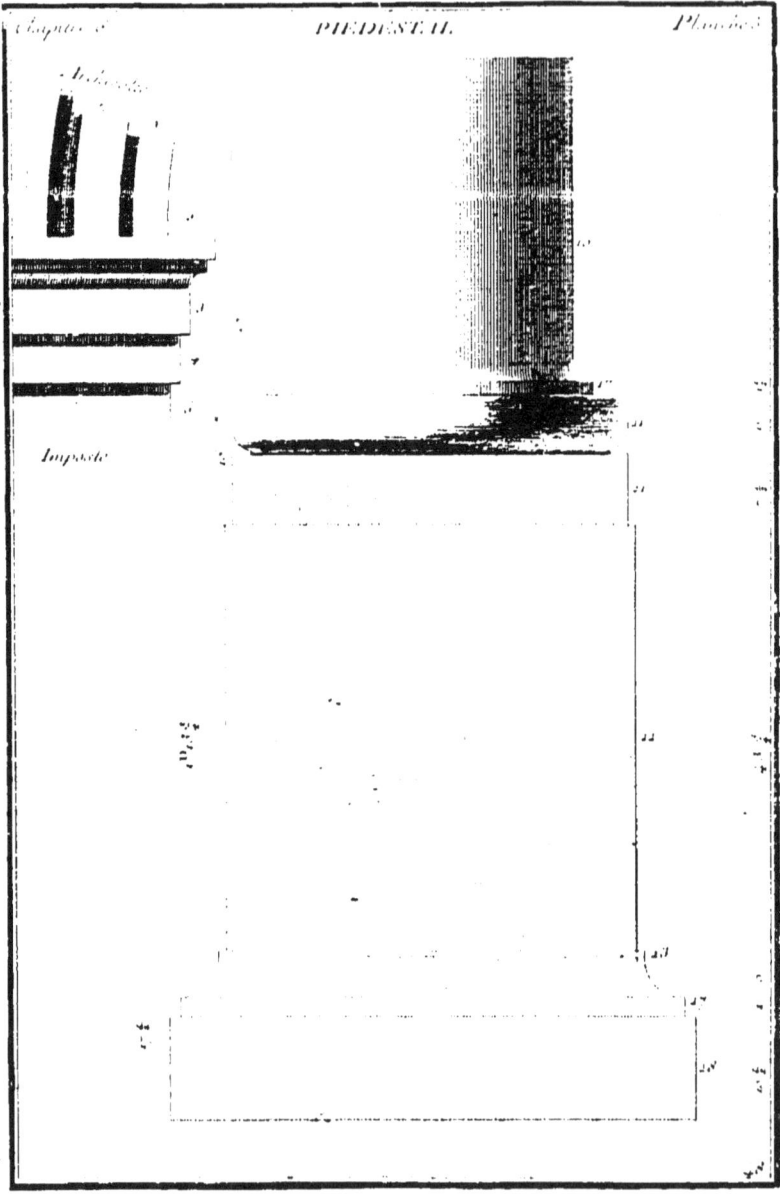

ORDRE TOSCAN

ENTABLEMENT

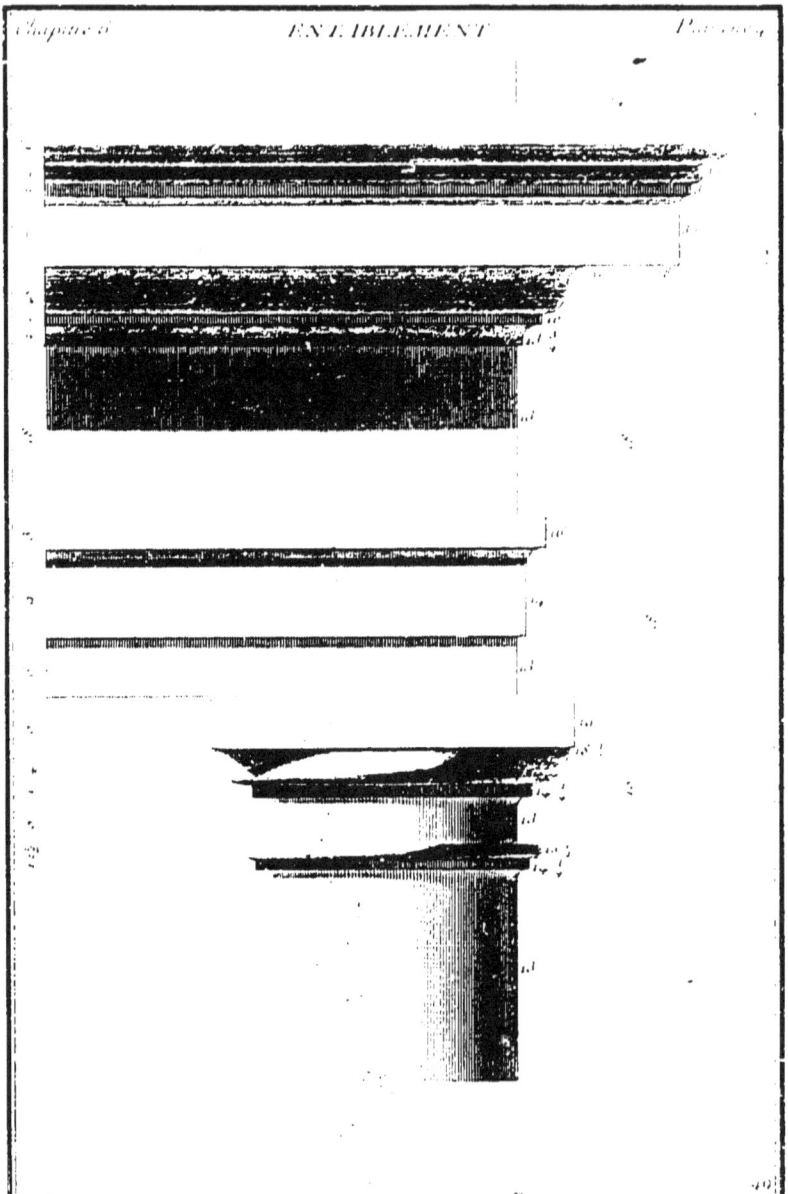

pour la corniche, & en tout deux diametres, faisant soixante parties, dont les détails sont cottés. La saillie de la corniche sera égale à sa hauteur, ainsi qu'il a été déjà expliqué dans les Ordres Grecs.

Le chapiteau a un demi-diametre en hauteur, comme il a été dit dans le premier article, sans y comprendre l'astragale, qui dépend du fût de la colonne : le tout est cotté, ainsi que l'entablement.

CHAPITRE SEPTIEME.

De l'Ordre Composite & de son origine.

L'ORDRE Composite, le second & le dernier des Latins, fut inventé par les Romains, qui après avoir fait la conquête de Jerusalem, voulurent marquer leur génie, en élevant à Titus un arc de triomphe d'un Ordre nouveau, & ils se contenterent pour le moment de lui donner tous les attributs & les proportions de l'Ordre Corinthien; ils ne firent de changement qu'au chapiteau, qui est composé de l'Ionique & du Corinthien, avec la proportion de ce dernier pour la hauteur.

Plusieurs auteurs modernes lui ont donné un entablement différent, dont les parties ont été tirées des antiquités Romaines, dans lesquelles l'Ordre Composite avoit été employé sur le Corinthien. Tous ces changemens ne lui ont point donné un caractere distinctif, & en effet il ne peut être regardé que comme une composition de deux Ordres, dont il a emprunté les attributs dans son chapiteau : composition bien inférieure à celle de ces deux Ordres originaires, soit pour le chapiteau, soit pour les proportions; nous pouvons le dire d'après les Romains mêmes qui ont toujours affecté de ne le jamais lier avec les Ordres Grecs dans un même édifice. En effet il ne peut

être employé ni dessus ni dessous le Corinthien, par le trop de ressemblance qu'il a avec lui, tant dans ses proportions que dans sa composition.

Les Romains, comme nous venons de le dire, adaptoient l'entablement Corinthien dessus ce chapiteau, & quelquefois l'Ionique. Plusieurs auteurs modernes ont aussi placé l'entablement Ionique sur ce chapiteau ; mais d'autres lui ont donné celui du frontispice de Néron, qui lui convient mieux en ce qu'il différe plus sensiblement de ceux des quatre Ordres qui le précedent. C'est celui que nous suivrons ; il est composé d'un mutule double dans sa corniche, qui lui donne plus de légéreté que celle de l'Ionique, & le rend plus lourd que le Corinthien, & qui lui fait tenir un juste milieu dans sa corniche, comme dans son chapiteau.

ARTICLE PREMIER.

De l'entrecolonnement Composite.

L'ESPACEMENT des colonnes de cet entrecolonnement sera assujetti à la distribution des mutules, & doit tenir le milieu entre l'Ionique & le Corinthien ; il y aura du milieu d'une colonne à l'autre trois diametres vingt-deux parties, ce qui est plus espacé que l'eustyle de sept parties. Quoique le nombre des mutules soit différent dans cet Ordre que dans l'Ionique, il se rencontre que l'espacement est le même que celui qui lui a été donné, de sorte qu'il emprunte son espacement de l'Ordre Ionique, & la proportion des colonnes du Corinthien. Les colonnes de cet Ordre ayant dix diametres, l'entablement en aura deux, les bases un demi, & le chapiteau un diametre & un sixieme, comme à celui duquel il emprunte les proportions.

ARTICLE II.

Du portique Composite.

L'ENTABLEMENT & les colonnes de ce portique sont des mêmes proportions qu'on vient d'expliquer, mais elles sont élevées sur un socle de trois quarts de diametre, tel que ceux des Ordres précédens. Les colonnes auront de distance du milieu de l'une à l'autre six diametres vingt-six parties, ce qui donne treize mutules de milieu à milieu de colonne. Les piédroits au derriere des colonnes auront chacun deux diametres quatre parties, afin que l'arcade n'ait d'ouverture que quatre diametres vingt-quatre parties sur dix diametres de hauteur, ce qui fera douze parties en hauteur de plus que le double ; le dessus des impostes sera placé à sept diametres dix-huit parties, ce qui est aussi la hauteur du centre de l'archivolte. L'imposte & l'archivolte seront d'un demi-diametre chacun. Leurs détails sont à l'article suivant.

On a fait à ce portique, comme aux autres, les naissances de deux portes, dont la hauteur est déterminée au-dessous de l'imposte ; elles y sont placées pour les raisons qui ont été expliquées aux autres chapitres.

ARTICLE III.

Du piédestal, de la base de la colonne, de l'imposte, de l'archivolte, & du plan des cannelures de l'Ordre Composite.

NOUS avons dit dans le chapitre précédent que nous établirions nos piédestaux aux sept huitiemes du tiers de la hauteur de la colonne, afin d'en supprimer la corniche, qui devient inutile pour les raisons déjà expliquées. Ces sept huitiemes reviennent aux sept vingt-quatriemes de la hauteur totale de la colonne, ce

qui fait deux diametres vingt-sept parties & demie. La base a deux de ces septiemes, & les cinq autres sont pour le dez.

La base de la colonne est d'un demi-diametre de hauteur, sans y comprendre le listel, qui dépend de la colonne & lui sert de ceinture. Sa saillie sera, comme aux autres, d'un cinquieme de chaque côté. L'imposte & l'archivolte seront de même profil, & auront en hauteur un demi-diametre chacun, ainsi qu'il vient d'être dit à l'article précédent. La saillie de l'imposte sera du tiers de sa hauteur, mais celle de l'archivolte sera moins considérable, de ce que la premiere face (qui, à l'archivolte, est au nud de l'alette) est en saillie à l'imposte, ainsi qu'il a été dit aux Ordres précédens.

Les cannelures de cet Ordre sont semblables à celles des Ordres Ionique & Corinthien, tant en nombre qu'en grandeur, & l'on se servira des mêmes opérations pour les tracer.

ARTICLE IV.

Du développement de la volute du chapiteau Composite.

POUR faciliter aux étudians la connoissance parfaite des volutes de ce chapiteau, on l'a tracé sur tous les sens possibles, & méthodiquement.

On a commencé par le trait simple de la volute, dont les opérations sont les mêmes qu'à la nouvelle méthode proposée à l'Ordre Ionique, avec la différence seulement que sa révolution monte dans le tailloir de celui-ci pour prendre sa naissance sur l'ove.

Pour opérer ce changement, on observera qu'après avoir commencé la volute du dessous du tailloir, comme il est désigné par la ligne ponctuée, parce que c'est cette hauteur qui déterminera l'opération expliquée à l'Ordre Ionique : il faut partager cette hauteur déterminée depuis le dessous du tailloir jusqu'au

deſſus du ſecond rang de feuilles, qui eſt d'un tiers de diametre, en huit parties, dont une ſera l'œil, en laiſſant quatre deſſus & trois deſſous. On tirera la diagonale du même œil, & on le partagera en ſix, ainſi qu'il eſt expliqué à la volute Ionique, pour le tracer de même; il n'y a que ce dont la révolution anticipe ſur le tailloir, qu'il eſt néceſſaire d'expliquer. Pour le déterminer, on tracera une ligne à plomb AB à la diſtance d'une partie & demie de la cathete de cette volute; des diviſions premieres on tirera une ligne de niveau à la hauteur du premier point de centre de la même volute, & le point de rencontre C des ces deux dernieres lignes ſera le point de centre pour le quart de cercle qui monte dans le tailloir; le point B du bas de la volute ſur la ligne à plomb qui vient d'être tirée, ſera le centre de la portion de cercle qui vient retomber ſur l'ove.

Pour tracer les deux autres révolutions de cette volute, on a tracé plus en grand l'œil & les triangles qui déterminent les centres, afin de les rendre plus ſenſibles: on commencera par le triangle iſoſcelle D E F, dont les côtés DE & DF ſeront égaux. La baſe FE ſera partagée en deux au point G, pour former le triangle F G H: le point H eſt déterminé par le bas de la volute. On partagera la diſtance FG en deux au point I; on partagera de nouveau la diſtance IF en deux au point K, & la diſtance KF en trois; une de ces diviſions ſera le point L. De ces points on tirera des lignes paralleles à la ligne à plomb FH: où elles rencontreront le côté du triangle HG, ce ſeront les points de centre M, N, O. Ces points détermineront ceux qui ſont néceſſaires pour les révolutions de la partie qui monte dans le tailloir. Tout le reſte eſt ſemblable à la volute Ionique.

Le plan du tailloir de ce chapiteau eſt ſemblable à celui du Corinthien: on en a fait un quart pour tracer celui des volutes, dont le reculement, d'après le plan coupé du tailloir, eſt d'un ſixieme de diametre ou cinq parties, & la diſtance de leurs faces eſt de quatre parties. On a deſſiné la volute vis-à-vis du plan, pour déterminer leurs révolutions l'une ſur l'autre en ſaillie d'une

demi-partie : les saillies de toutes les moulures du dessus du vase seront cottées & tracées des points de centre P, Q, R, T.

On a fait une coupe d'une de ces volutes sur la hauteur, pour faire connoitre le refouillement des moulures & des révolutions.

On a aussi dessiné sur la même planche ces volutes de face & d'angle : par tous ces développemens il sera facile de connoitre parfaitement les parties du chapiteau avant que de le dessiner en entier, ce que l'on verra sur la planche suivante.

ARTICLE V.

Du chapiteau Composite vu d'angle, tant en plan qu'en élévation, & de sa coupe.

Le plan de ce chapiteau étant établi sur les proportions qui ont été données à l'article précédent pour la partie des volutes & du tailloir, les feuilles seront placées comme dans celui du chapiteau Corinthien ; elles sont de même grandeur & de même forme, ainsi que les cannelures. Nous n'avons donc pas à nous étendre davantage sur ce plan, ce ne seroit qu'une répétition de ce qui a déja été dit ci-devant.

Nous n'avons élevé que la moitié de la face angulaire de ce chapiteau, pour avoir occasion d'en donner la coupe comme aux deux précédens, ce qui donne plus d'instruction pour les parties à évuider, afin de le rendre aussi léger qu'il le peut être en conservant sa solidité.

Sa hauteur sera, comme il a été dit ci-devant, d'un diametre un sixieme ; l'ayant divisé en sept parties, deux seront pour le premier rang de feuilles, deux pour le second, deux pour les volutes, qui acquéreront plus de hauteur de ce dont elles anticipent sur le tailloir, & une pour le tailloir. Toutes les autres dimensions de ce chapiteau sont cottées, & ont déja été expliquées sur les autres desseins.

On a deſſiné plus en grand la tigette & le fleuron qui garnit les intervalles des ſecondes feuilles & le vuide du deſſus.

ARTICLE VI.

De l'entablement de l'Ordre Compoſite, & de ſon chapiteau vu de face.

L'ENTABLEMENT Compoſite ſe conſtruit ſur les mêmes meſures générales que ceux des quatre autres Ordres; il a en totalité deux diametres, que l'on diviſera en dix parties. L'architrave en aura trois, la friſe trois, & la corniche les quatre autres. Sa ſaillie ſera égale à ſa hauteur. Toutes les moulures en ſont cottées, tant pour la corniche que pour l'architrave, ainſi que la diſtribution des mutules doubles ou des modillons ſimples avec leurs ornemens.

Le chapiteau, qui eſt deſſiné de face, ſera des mêmes dimenſions que ceux qui ont été détaillés dans les deux articles précédens; mais comme les feuilles n'y ſont qu'en maſſe, il eſt bon de dire qu'ils ſont en feuilles de perſil, dont on donnera des détails plus en grand à l'article ſuivant. Le quart de rond de ce chapiteau ſera taillé en ove, & la baguette en groſſes & petites perles.

On a taillé dans l'architrave le talon entre les deux faces, la baguette, le quart de rond & le cavet; dans la corniche le quart de rond du deſſous des mutules, le talon, la baguette, le cavet des mutules, & le quart de rond ſous la cimaiſe. Le plafond ſous le larmier ſera auſſi décoré, mais nous en donnerons les détails à l'article ſuivant, ainſi que les cottes qui n'ont pas pu être miſes ici.

ARTICLE VII.

Du plafond de la corniche Composite, avec le détail des mutules plus en grand, des roses de ce plafond, & des feuilles du chapiteau.

Les dimensions de la corniche de l'Ordre Composite ont été expliquées à l'article précédent. Comme la distribution du plafond est la même que les saillies des moulures, nous n'avons à expliquer que les parties du sophite qui ne se peuvent voir dans la face de l'entablement; l'on a fait au double de ce plan la face & le côté des mutules, avec les détails du plafond pour en faire sentir les mouvemens: ils sont cottés des parties du diametre. Moyennant ces précautions il ne restera rien en doute sur ces plafonds.

On a mis sur ce dessein les feuilles en grand du chapiteau, détaillées en feuilles de persil, pour en donner, tant de face que de profil, l'intelligence complette. Ces détails favoriseront l'étudiant qui y trouvera tous les moyens possibles de les dessiner avec netteté.

ARTICLE VIII.

Du chapiteau de pilastre de l'Ordre Composite, & du sophite de l'architrave.

Pour bien faire connoître le chapiteau de pilastre de l'Ordre Composite, on en a donné le plan, l'élevation de sa face, & sa coupe, qui sont tous établis sur les mêmes principes que ceux des colonnes. Son plan est semblable à celui du chapiteau de pilastre Corinthien. Quant aux formes générales, le tailloir est le même; mais la face des volutes qui, dans le chapiteau des colonnes, part du même centre que le contour de la face du

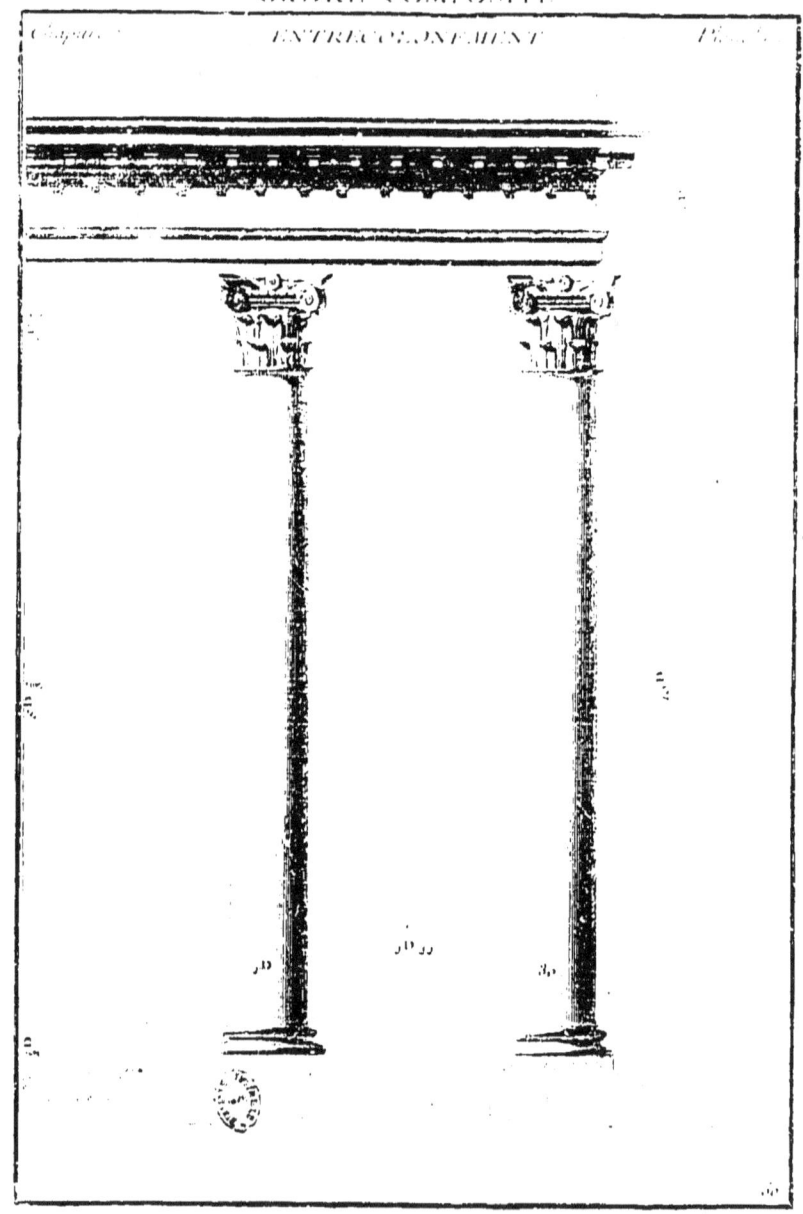

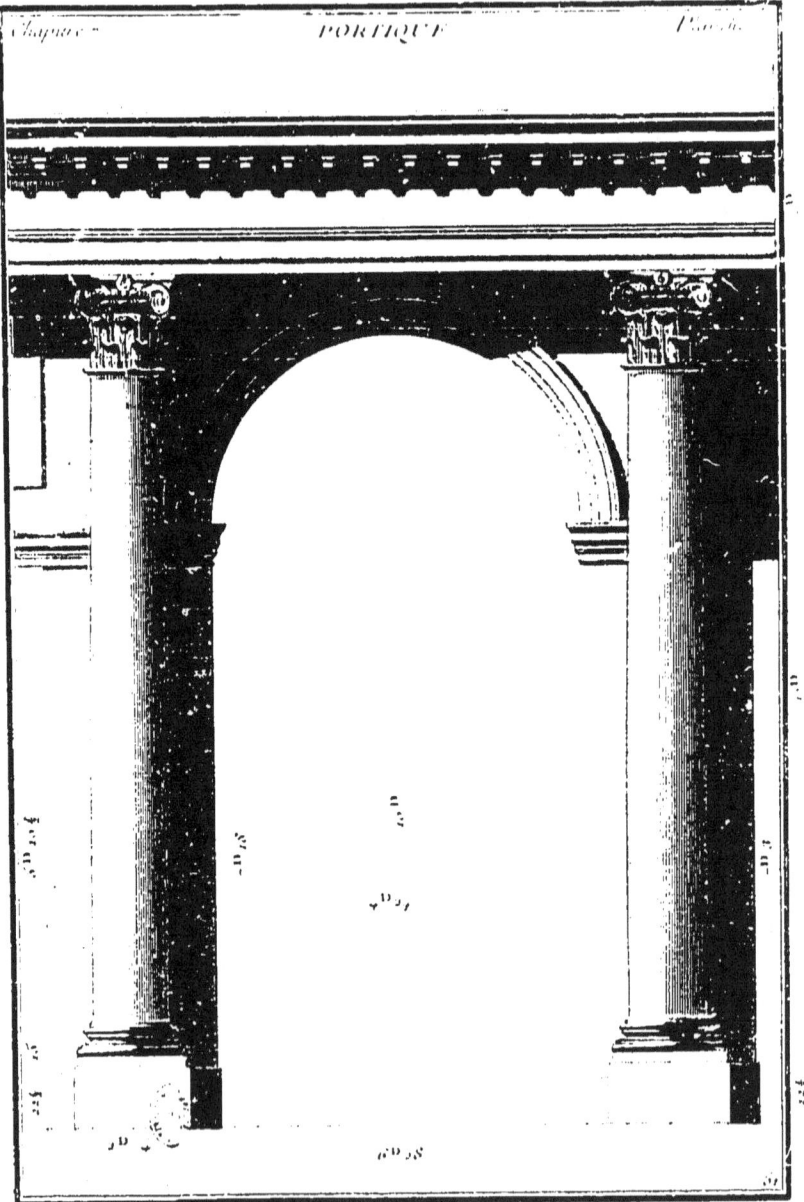

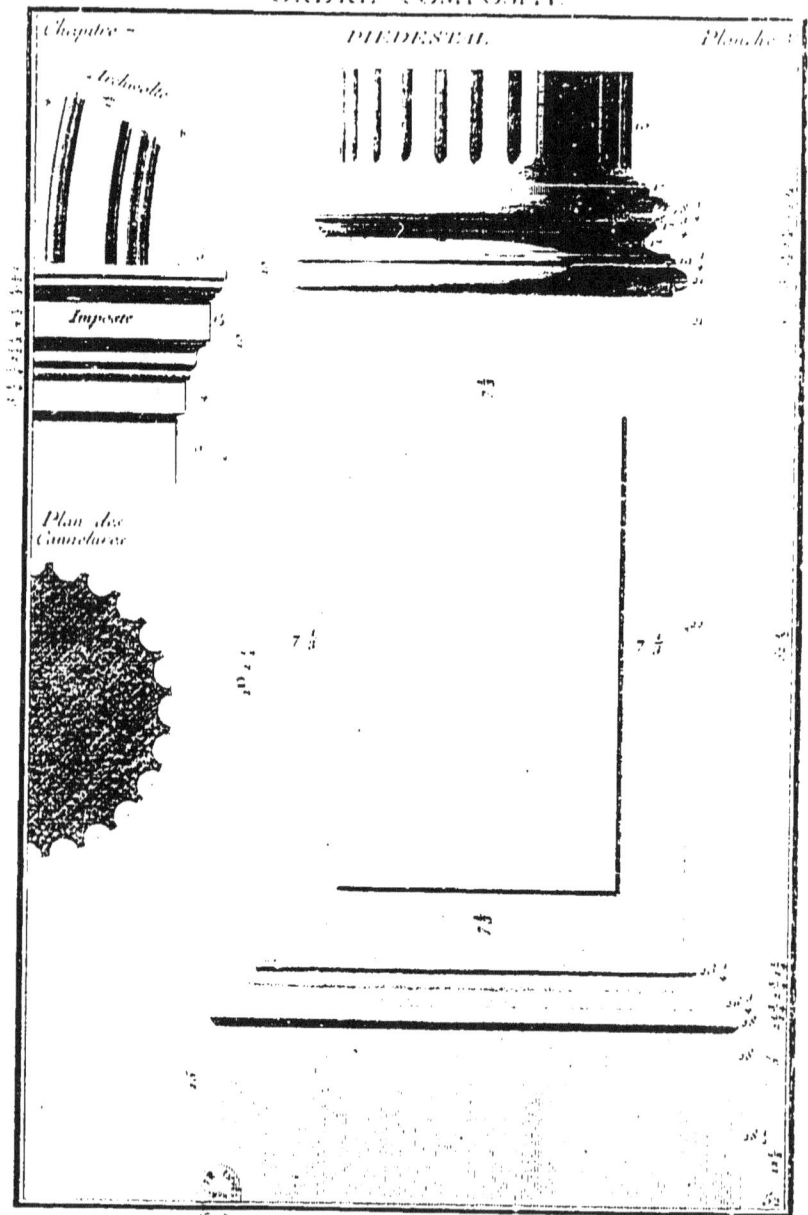

ORDRE COMPOSITE

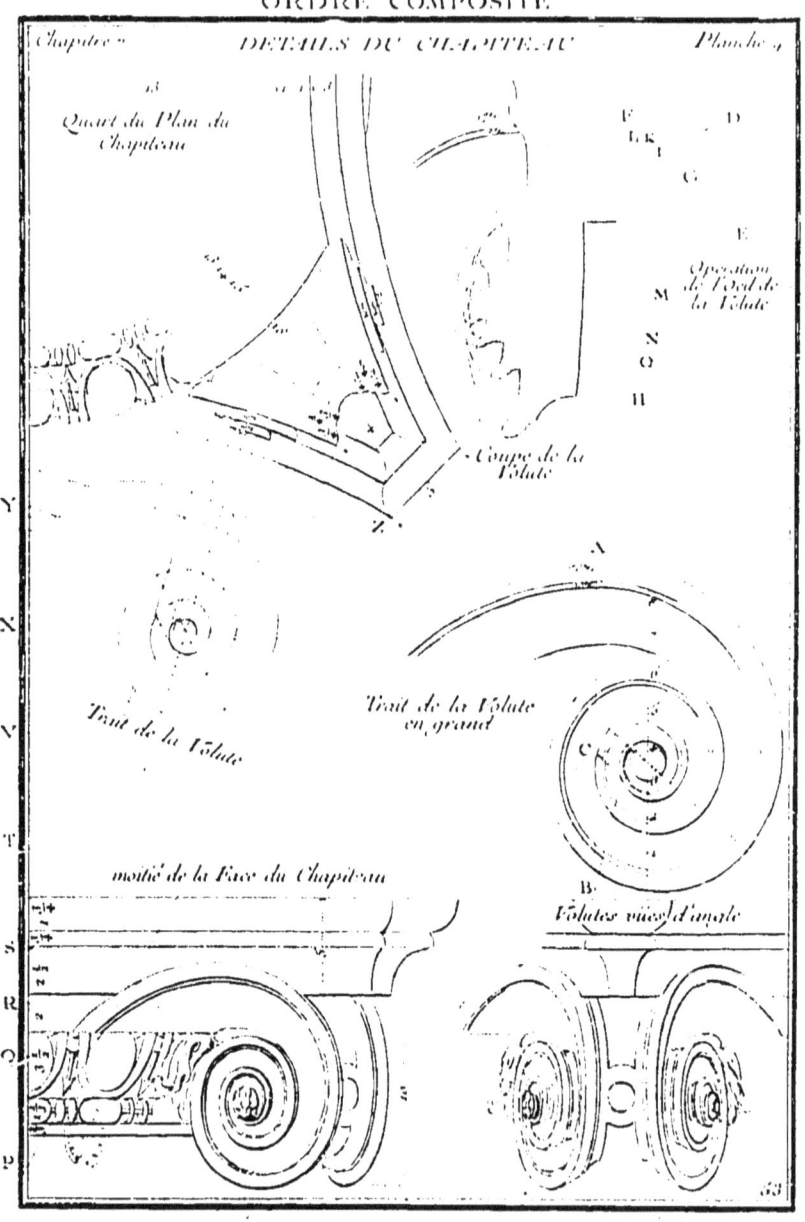

ORDRE COMPOSITE

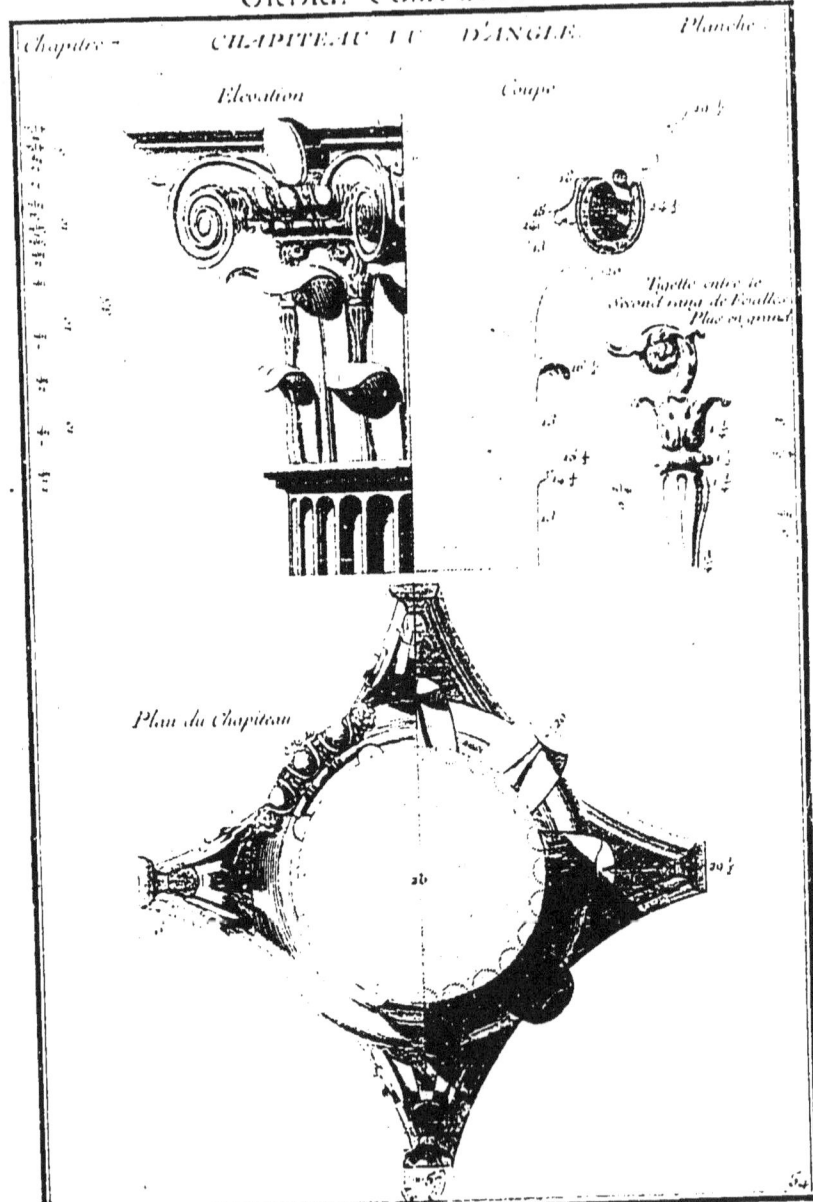

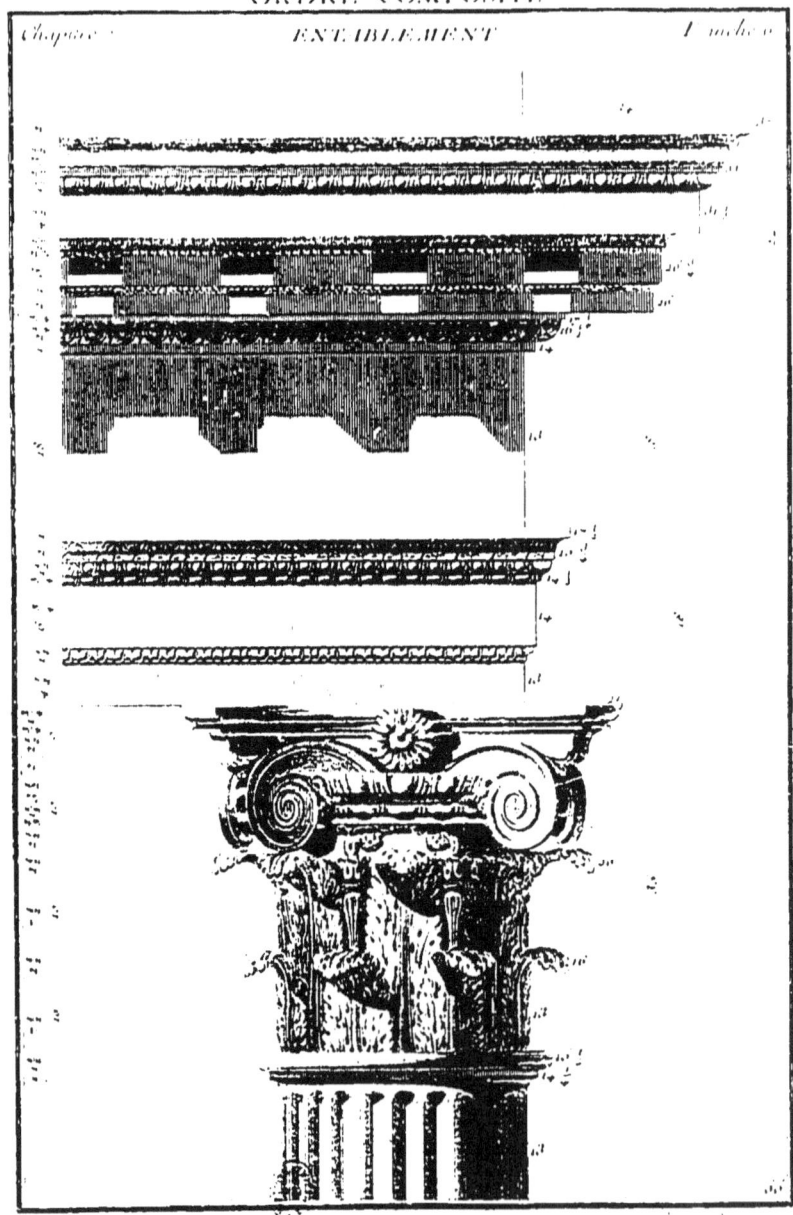

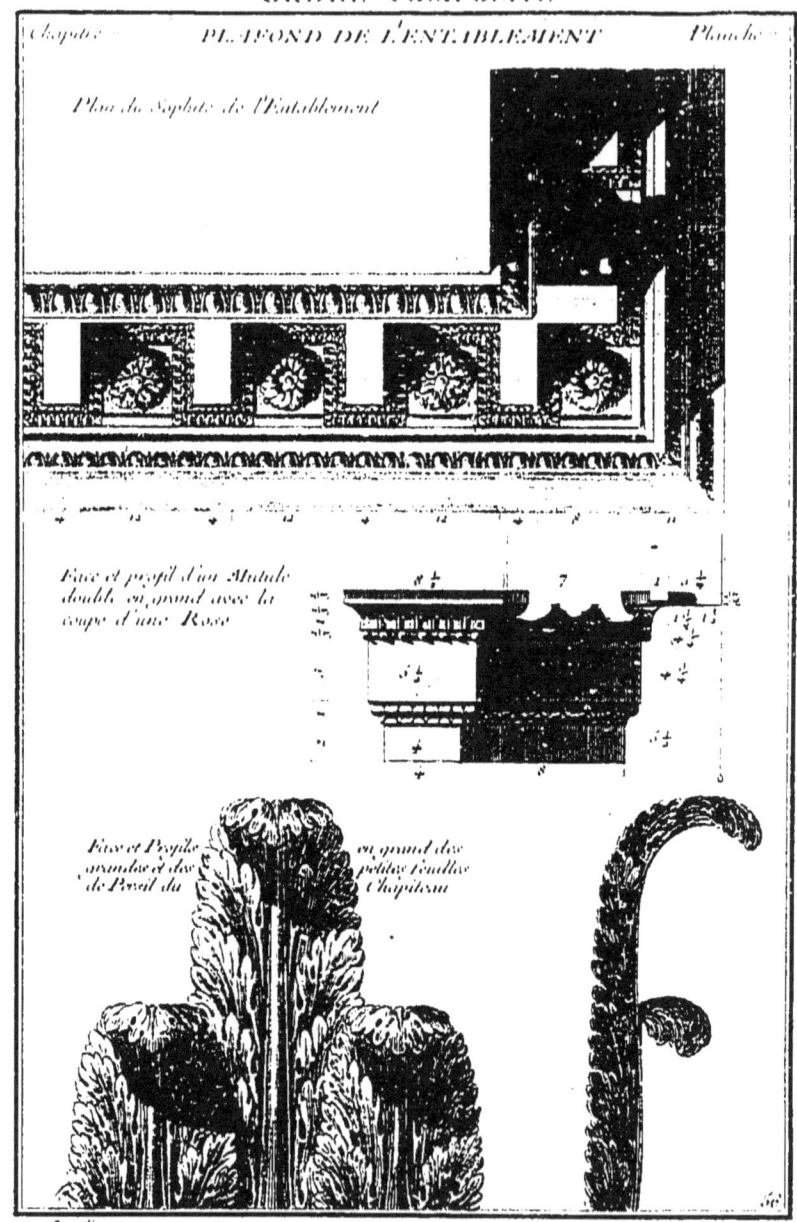

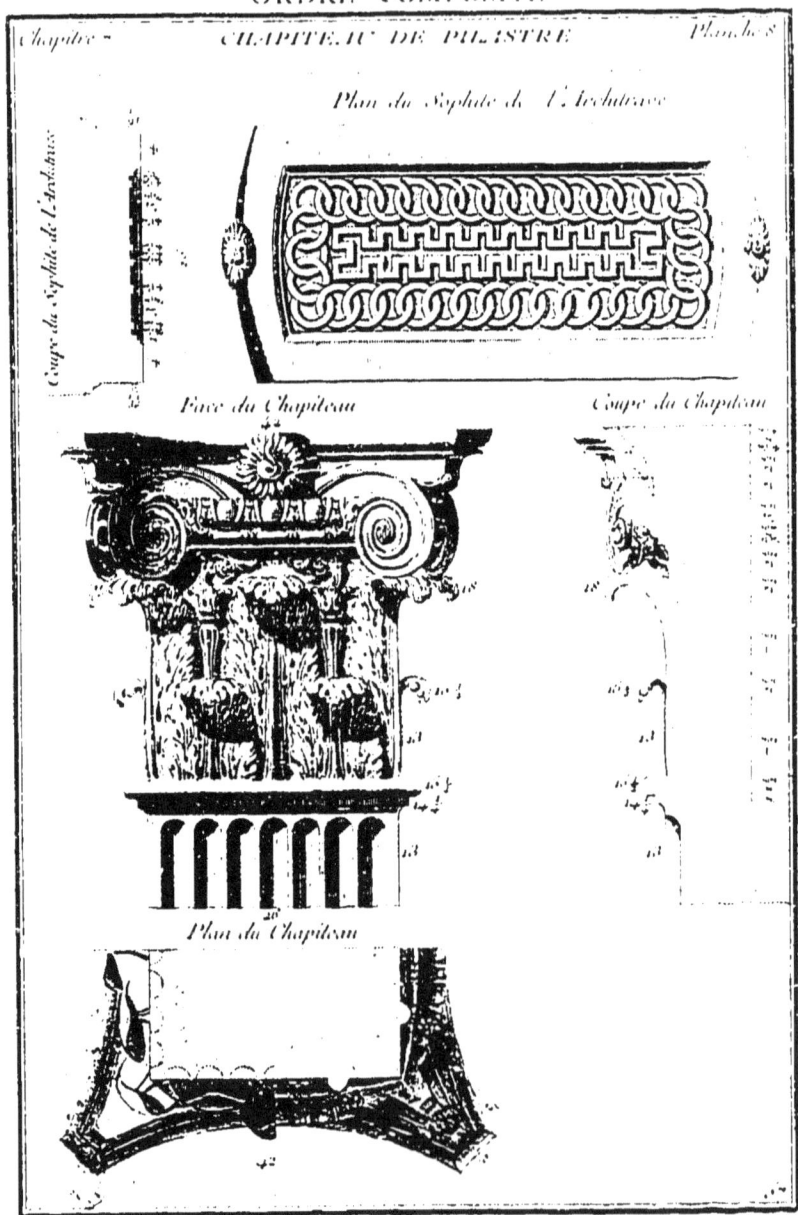

tailloir, est dans celui-ci d'une sixieme partie de la hauteur du triangle. Le sommet & les épaisseurs sont au même point que celui de la colonne ; le devant du quart de rond a son centre un demi-diametre hors du parement opposé du pilastre, & le centre du devant de la baguette s'éloigne également de ce diametre. Les feuilles du chapiteau ont les mêmes faillies que celles du chapiteau de pilastre Corinthien. Si l'on veut tracer le plan de ces volutes avec précision, on se servira de la même méthode dont on s'est servi pour celui de la colonne, de plus ce plan sera cotté des parties de diametre.

L'élévation se fera en établissant les mêmes hauteurs que celles qui ont déja été expliquées ; & pour plus de commodité elles feront cottées, & l'on élevera exactement de dessus le plan la forme des feuilles, des volutes & du tailloir. Toutes ces opérations seront très-aisées, quand on aura bien entendu celles des chapiteaux des autres Ordres.

Le profil du même chapiteau se fera de la même maniere, & servira à faire parfaitement connoître tous ces développemens.

Pour en placer les cannelures, comme elles ne different en rien de celles des pilastres Ionique & Corinthien, il est absolument inutile d'en répéter ici les opérations.

Le plan du sophite de l'architrave sera établi sur l'espacement du sixtyle, comme ceux des autres Ordres ; il est composé d'anneaux entrelassés les uns dans les autres, qui entourent une table de bâtons rompus. Le cavet qui sert de cadre à ce sophite, peut être orné pour le rendre plus riche : le tout est cotté, ainsi que les autres parties.

La ressemblance de cet Ordre avec les deux dont il tire son origine a donné lieu de rendre son explication beaucoup plus laconique que celle des autres Ordres.

CHAPITRE HUITIEME.

Observations générales sur les proportions des Ordres d'architecture.

COMME il reste bien des choses à dire sur l'emploi des Ordres d'architecture, nous nous sommes réservés à en parler en détail dans les parties de ce traité qui suivent celles-ci ; mais avant que de la terminer, il est à propos d'expliquer les objets qui n'ont pas pu entrer dans chaque Ordre en particulier. Pour y parvenir, nous reprendrons l'un après l'autre tous les principes qui ont été donnés séparément : nous les rassemblerons sous un même point de vue, & nous ferons connoître ceux qui sont généraux & ceux qui ne sont que particuliers ; nous y joindrons encore les éclaircissemens que nous n'avons pas pu placer dans les chapitres précédens.

ARTICLE PREMIER.

De la proportion des Ordres en général.

LES trois Ordres Grecs, dont on attribue avec raison l'invention à la nation dont ils portent le nom, sont les seuls qui puissent être regardés comme composition originale, puisque les deux qu'on y a joint dérivent de ces trois primitifs.

Les Grecs composerent l'Ordre Dorique le premier, c'est aussi celui qui sert de base pour les autres, ainsi que nous l'avons expliqué ci-devant ; mais comme cet Ordre n'a pas été porté à sa perfection par celui qui le premier en a été l'inventeur, on remarque qu'il a eu plusieurs proportions dans sa colonne, à laquelle on n'avoit point donné de base. Les plus anciens exemples sont ceux

qui ont la colonne la plus courte. D'abord on ne lui avoit donné qu'entre quatre & cinq diametres, enfuite on lui en donna fix ; on la porta depuis jufqu'à fept & demi.

L'Ordre Ionique n'a pas varié auffi fenfiblement à beaucoup près; on donna à fa colonne, dès fon origine, neuf diametres.

Quant à l'Ordre Corinthien, le fût de fa colonne fut d'abord égal à celui de la colonne Ionique, ainfi il n'y avoit de différence entre ces deux Ordres que celle de la hauteur de leurs chapiteaux; cependant par la fuite la proportion de la colonne Corinthienne avec fa bafe & fon chapiteau a été portée jufqu'à onze diametres.

Cette variation, dans la proportion des Ordres, étoit fouvent très-embarraffante, fur-tout quand il étoit queftion de les placer les uns fur les autres. Cet ufage étant devenu très-fréquent, on s'eft habitué infenfiblement à établir entre eux des gradations qui puffent fixer leur caractere diftinctif, par la différence fenfible qu'on laiffe de l'un à l'autre.

C'eft dans cet efprit que nous avons établi nos proportions de diametre en diametre, en en donnant fept à la colonne Tofcane, huit à la Dorique, neuf à l'Ionique & dix à la Corinthienne, ainfi qu'à la Compofite ; fuivant ce fyftème, nous donnons à tous leurs entablemens deux diametres, fans égard à la différence des Ordres.

Nous finirons cet article par une remarque effentielle, c'eft que l'on ne doit compter que quatre Ordres, parce que le Compofite, qui feroit le cinquieme, ayant la même colonne que le Corinthien, dont il emprunte les proportions & la plupart des ornemens, il ne peut être employé avec lui. Il participe auffi de l'Ionique ; cependant comme les proportions en font différentes, ces deux Ordres pourroient être employés enfemble. Dans ce cas il faudroit fupprimer le Corinthien ; mais le mieux feroit de ne le pas lier avec les Ordres Grecs : c'eft une délicateffe que les Romains même, qui étoient les inventeurs de cet Ordre Compofite, ont eue, comme nous l'avons expliqué, en établiffant fes proportions.

Les Romains ont encore observé de ne point mettre l'Ordre Toscan avec aucun des Ordres Grecs, parce qu'ils prétendoient qu'il dérivoit du Dorique; mais comme il change de caractere tant par la proportion de sa colonne que par ses ornemens, qui sont très-simples, on peut le regarder comme un Ordre original, & l'employer par cette raison avec les autres, sans que l'œil en soit blessé.

ARTICLE II.
De la proportion des entablemens.

Tous les entablemens ont été établis au même degré de pesanteur dans tous les Ordres en général, pour tranquilliser la vue, & afin de ne pas faire porter à la colonne qui est la moins forte par sa grande hauteur, un fardeau plus lourd qu'à celle qui, par son peu d'élévation, se trouve plus forte.

Nous avons aussi remédié à l'objection que l'on nous pourroit faire sur ce que nous leur donnons à toutes, sans distinction, le même fardeau. On doit remarquer que la masse en devient plus légere à l'œil, par les moulures qui sont par gradation en plus grand nombre dans les Ordres legers que dans les Ordres mâles.

On a aussi établi tous ces entablemens sur une même division, c'est-à-dire que les architraves, frises & corniches sont à tous les Ordres sans exception de même proportion. Ce qui a donné lieu à cette division générale, c'est que ces différentes parties représentant les mêmes fonctions dans tous les Ordres, il n'est pas possible de les différencier sans détruire le principe de leur construction.

Mais comme il y a des cas où l'on est obligé de fortifier ces entablemens, comme lorsqu'ils sont employés à des seconds ou à des troisiemes Ordres, ou qu'ils sont élevés sur un soubassement, alors il faut en augmenter les membres relativement à leur hauteur, sans en changer les divisions qui doivent être toujours les

mêmes. Nous en expliquerons plus au long les raisons dans les parties de ce traité qui suivent celle-ci.

ARTICLE III.
Des piédestaux en général.

La proportion des piédestaux est établie sur la hauteur des colonnes. Quoique nous en ayons proscrit l'usage en général sous ces colonnes, comme ils peuvent être employés avec succès à porter des statues, nous en avons donné différens desseins. Dans tous ces desseins ils ont des corniches, cependant nous croyons que cet ornement pourroit être supprimé dans les cas où l'on seroit obligé de faire usage de ces piédestaux sous des colonnes, pour racheter une hauteur de perron.

Plusieurs auteurs ont prétendu donner plus de légereté à leur architecture en plaçant des piédestaux sous leurs colonnes, mais ils se sont trompés : car au lieu de leur donner de la légereté, ils lui ont donné de la maigreur, parce que la portée des platte-bandes est devenue si considérable en raison du diametre des colonnes, qu'elles ne présentent point à l'œil la solidité que l'architecture grecque requiert.

Nous remarquerons en passant que l'usage des piédestaux n'a été introduit qu'à cause de la différence immense qu'il y a de l'architecture gothique avec celle des Grecs. L'objet de la premiere étoit d'étonner les yeux du spectateur par un excès de légereté, ce qui ne pouvoit se faire que par un très-grand art dans la construction, & par une multiplicité de petites parties.

L'architecture grecque au contraire a son principe dans la solidité non-seulement réelle, mais même apparente, parce qu'il ne suffit pas de faire un édifice solide, il faut encore qu'il tranquilise l'œil du spectateur, & sa majesté n'est que dans sa grandeur & dans sa simplicité. Celle que nous entendons ici est une simplicité

d'arrangement, & non pas la suppression des ornemens qui sont analogues à chaque Ordre. Dans la gothique on ne pouvoit parvenir à donner cet air de grandeur que par la multiplicité des petites parties qu'on plaçoit pour augmenter la décoration des édifices. Il en a résulté que nos premiers architectes, pleins encore de l'idée de leurs principes gothiques, en adoptant l'architecture grecque, ont imaginé de la faire petite pour aggrandir leurs édifices, & ont employé tous les moyens possibles pour y réussir. L'usage des piédestaux sous les colonnes en a été une suite ; mais les artistes étant débarrassés de leurs anciens préjugés, pour ne s'attacher qu'aux vrais principes de l'architecture, sentiront la conséquence de leur suppression, pour faire de grande architecture ; ce qui diminuera aussi le mouvement des plans, & donnera plus de simplicité dans les masses, afin de faire briller les richesses des ornemens qui leur sont analogues.

ARTICLE IV.

Des bases & des chapiteaux des colonnes.

Comme ces parties ont souffert des changemens depuis leur origine, il est nécessaire d'en faire mention, afin que l'on puisse être instruit des raisons qui ont occasionné ceux que nous avons faits.

De la base & du chapiteau Dorique.

Cet Ordre a été imaginé sans base, & les Romains comme les Grecs ont suivi son origine ; mais les modernes, qui ont fait beaucoup d'usage des piédestaux, n'ont pas pu élever des colonnes dessus sans y mettre des bases : c'est ce qui a introduit l'usage général des bases pour le Dorique.

Indépendamment de la base ordinaire attribuée à cet Ordre, on a vu que nous en avons donné deux, qui deviennent plus riches que celles dont on se sert à présent.

Les chapiteaux n'ont pas souffert de grands changemens. Ce sont les Romains qui ont allongé les colonnes presque jusqu'au point où elles sont aujourd'hui ; ils ont placé sous le tailloir un collarin & un astragale, ce qui lui a donné un demi-diametre de hauteur, sans l'astragale qui dépend de la colonne, lorsqu'il n'avoit qu'un tiers. Ils ont aussi enrichi le tailloir, en mettant un talon surmonté d'un listel pour en former le couronnement.

Nous avons donné le dessein d'un chapiteau Dorique où nous avons supprimé ce talon ; mais nous avons mis à la place une table renfoncée, qui est remplie de guillochis ou bâtons rompus : ce changement le rapproche davantage de son origine, & il devient pour le moins aussi riche que celui des Romains.

De la base & du chapiteau Ionique.

La base antique grecque de cet Ordre est la même que nous adoptons, & que l'on appelloit chez les Romains base attique, avec cette différence qu'il n'y avoit point de socle, & que le premier tore portoit à crû sur la terre ou sur la derniere marche du perron.

La base antique des Romains & que tous nos auteurs modernes ont adoptée pour l'Ordre Ionique, est d'une composition très-vicieuse, d'autant plus qu'elle commence du dessus du socle par de très-petites moulures qui sont couronnées d'un gros tore.

Nous suivons celle de la premiere origine, qui nous est connue sous le nom de base attique.

Le chapiteau a été à peu près dans le même cas. Dans son origine, comme on le voit par ceux du temple d'Érechtée à Athenes, il avoit au-dessous des moulures un collarin, avec une bande servant de ceinture qui donnoit en hauteur à ce chapiteau à peu près trois quarts de diametre, & ce collarin étoit enrichi d'ornemens. Les Romains ont employé ce chapiteau en supprimant cette ceinture pour donner plus de hauteur à la colonne ; mais aussi le chapiteau n'ayant qu'un tiers de diametre

en hauteur, devient extrêmement court, sur-tout étant comparé avec le Corinthien qui le suit.

Scamozzi, un de nos auteurs modernes, est le premier qui ait rendu les quatre faces de ce chapiteau semblable. Nous avons vu que, quoiqu'on lui attribue le mérite de cette invention, il y en a dans les antiquités Romaines un exemple, qui à la vérité n'est pas bon à imiter tel qu'il est, mais qui a pu lui donner une idée qu'il a su perfectionner en donnant à son chapiteau une forme plus agréable que celle des chapiteaux du temple de la Concorde, qui sont les plus anciens de ce genre que l'on connoisse.

Nous avons donné deux chapiteaux de cet Ordre, qui sont distingués par antique & moderne. L'antique a deux faces d'une forme & deux de l'autre, & le moderne a les quatre faces semblables, à l'imitation de Scamozzi. Nous leur avons ajouté la ceinture que nous avons faite en astragale, & le collarin a été garni dans les quatre faces de guirlandes, qui prennent leur naissance derriere les volutes. Ce changement a été fait aux deux chapiteaux, ce qui leur donne trois quarts de diametre : dimension qui approche davantage de la moyenne proportion entre le chapiteau Dorique & le Corinthien.

De la base & du chapiteau Corinthien.

Les anciens comme les modernes ont donné à cet Ordre une base composée de deux tores, séparés par deux scoties qui ont entre elles deux baguettes. Le tout est établi sur un socle qui en dépend. Ils ont aussi employé la base attique à sa place; mais comme il faut que les Ordres qui acquierent plus de légéreté dans leurs proportions générales, en aient aussi dans toutes leurs parties, nous croyons qu'il vaut mieux se servir de la base qui a été attribuée au Corinthien, qui est celle que nous lui avons donnée.

Le chapiteau Corinthien n'a pas souffert de changement considérable dans ses proportions; mais quoique ses feuilles

fussent originairement d'acanthe, suivant ce que l'histoire nous apprend, dans tous les exemples antiques qui nous en restent, on voit des feuilles d'olivier qui réussissent mieux à ce chapiteau que celles d'acanthe.

De la base & du chapiteau Toscan.

La base & le chapiteau de cet Ordre n'ont point varié dans leurs formes : d'ailleurs le peu d'exemples antiques qui nous en restent ont donné aux auteurs modernes la facilité de l'arranger à leur gré.

De la base & du chapiteau Composite.

La base du Composite a tantôt été faite semblable à la Corinthienne, tantôt à l'Ionique. Nous avons adopté un milieu que plusieurs auteurs modernes ont imaginé avant nous, qui est de prendre la base attique, & d'y joindre deux baguettes pour accompagner la scotie, ce qui lui donne plus de légéreté que n'en a l'Ionique, & la rend plus mâle que la Corinthienne.

Pour le chapiteau Composite, comme il est dans les mêmes proportions que le Corinthien auquel on auroit adapté des volutes Ioniques, on s'est servi ou de feuilles d'acanthe, ou de celles de persil, lesquelles, quoique remplies de plus de détail que celles d'olivier, dont on se sert pour le Corinthien, paroissent cependant plus lourdes dans leur masse, n'étant pas si refendues que les autres ; c'est pourquoi nous avons choisi, de préférence pour les nôtres, celles de persil.

ARTICLE V.

Des pilastres & de la nécessité de les diminuer.

L'USAGE des pilastres n'est pas de l'institution de l'architecture, ils ne doivent leur origine qu'aux Romains ; ils s'imaginèrent en avoir trouvé dans la Grece, & c'est sur cette idée qu'on leur

a donné une proportion relative aux colonnes, en leur donnant tous leurs attributs.

Les corps qu'ils ont pris dans les temples de la Grece pour des pilastres, n'ont aucun rapport avec le diametre des colonnes; de plus dans les endroits où ils ont trois faces, elles different toutes de largeur, & les moulures qui les couronnent, ne forment que des especes de chapiteaux, qui ne sont nullement semblables à ceux des colonnes : ce sont donc les Romains qui, les premiers, les ont établis sur le diametre des colonnes, & qui leur ont donné les mêmes bases & chapiteaux. Il s'en est suivi que ces pilastres qui, dans leur institution chez les Romains, ne servoient qu'à marquer les quatre angles du mur du temple au derriere de la colonnade, ont été ensuite employés par eux, pour faire une décoration d'architecture en bas relief, décoration bien inférieure à celle des colonnes. Afin de l'enrichir, ils ont cherché les moyens de les canneler comme les colonnes ; cet usage les a déterminés à ne leur point donner de diminution, à cause des difficultés qu'elle leur auroit occasionné ; mais il en résulte des inconvéniens très-considérables. 1°. C'est que la face du pilastre dans la partie du chapiteau, quoique diminuée, paroit toujours plus large que celle du chapiteau de colonne, qui, par sa rondeur, en efface les extrémités, & le fait paroitre plus élégant. Ce défaut est beaucoup plus sensible quand le pilastre n'est pas diminué. 2°. Il en résulte un autre qui n'est pas moindre, c'est que dans le passage des entablemens, quand il se trouve sur la même ligne des pilastres & des colonnes, les pilastres n'étant pas diminués, il est évident que le haut de ces pilastres ne peut pas être d'alignement avec les colonnes dans cette partie. On a cherché à parer ces inconvéniens de trois manieres ; la premiere, & celle qui est regardée comme la moins mauvaise, c'est de prendre la moitié de la différence du nud de pilastre par le haut à la diminution de la colonne, & de faire passer l'entablement sur cette moyenne proportionnelle ; mais il arrive de-là que l'architrave est en porte à faux sur les colonnes pendant qu'il en est retraite sur le pilastre :

défaut qui se juge facilement quand il y a un retour sur le pilastre, d'autant que sa vive arrête fait voir la retraite de l'entablement. La seconde maniere est de faire ressauter l'entablement jusqu'au dessous du larmier de la corniche : ce qui rend ce défaut plus sensible en interrompant le cours de l'architrave & qui mutile la corniche, soit en lui donnant plus de saillie sur les colonnes, soit en lui en donnant moins sur les pilastres. La troisieme maniere est en faisant faire retraite aux pilastres de la diminution des colonnes : pour lors l'entablement passe bien de la colonne au pilastre; mais les bases des colonnes & celles des pilastres ne sont plus sur le même alignement, ce qui est un défaut aussi sensible que les autres. 3°. Il résulte encore de ces pilastres non diminués, que les modillons des corniches ne peuvent être assujettis à une distribution réglée depuis que les auteurs modernes ont établi pour principe, avec raison, d'en placer un à plomb de l'axe des colonnes ou des pilastres. Comme il en faut un au retour du profil, c'est la distance qu'il y a de celui de l'extrémité du profil avec celui de l'axe, qui en détermine la distribution, laquelle est plus grande sur le pilastre que sur la colonne; de sorte que dans une même façade où il y auroit pilastres & colonnes, il faudroit faire la distribution des modillons différente; ce qui est un défaut auquel on a remédié par la maniere de mettre l'entablement en porte à faux sur les colonnes & en retraite sur les pilastres. Dans ce cas même il faudroit les espacer davantage que quand il n'y auroit que des colonnes.

On évite tous ces inconvéniens, en diminuant les pilastres comme nous le proposons. Ce sont ces différentes raisons qui nous ont fait prendre ce parti, & chercher les moyens de pouvoir les canneler. Nous en donnerons les opérations dans l'article suivant.

Toutefois il ne faut chercher à les employer que quand on ne peut pas faire autrement; car ils ne présentent qu'une foible idée des colonnes, n'étant capables de produire qu'une décoration très-froide, & tout à fait opposée à celle que l'on cherche à imiter.

ARTICLE VI.

Opération pour canneler les pilaftres diminués.

Il n'y a que deux fortes de cannelures, favoir, celle de l'Ordre Dorique & celle de l'Ordre Ionique, qui font les mêmes pour l'Ordre Corinthien, excepté qu'à ce dernier elles font creufes jufqu'au bas, & qu'à l'autre elles font remplies jufqu'au tiers. Elles font différentes pour le nombre. Au pourtour de la colonne Dorique il n'y en a que vingt, au lieu qu'à la colonne Ionique & à la Corinthienne il y en a vingt-quatre. Comme les pilaftres portent plus de pourtour que les colonnes, on augmente le nombre de leurs cannelures ; de forte qu'à l'Ordre Dorique au lieu de vingt on en donne vingt-quatre, ce qui fait fix cannelures par face. Aux Ordres Ionique & Corinthien, au lieu de vingt-quatre on en met vingt-huit, ou fept par face.

De la diftribution des cannelures au pilaftre Dorique.

Pour cette opération il faut divifer la face du pilaftre en vingt parties égales, une de chaque côté fera pour la côte angulaire, & les dix-huit autres feront pour les fix cannelures. Elles demandent à être plus creufes que celles des colonnes, parce que la face du pilaftre eft droite, & que les arreftes qui font leur féparation ne marqueroient pas autant qu'à celles des colonnes. On fe fervira de la feconde opération de Vignole, que nous avons rejetté pour les colonnes, c'eft-à-dire, qu'on élevera une perpendiculaire fur le milieu de la cannelure; on placera le centre diftant du nud du pilaftre de la moitié de fa largeur, comme il eft repréfenté au bas de la premiere planche de ce chapitre, où AB marque la largeur de la cannelure; C eft le milieu de fa largeur & le centre d'un demi-cercle qui coupe la perpendiculaire au point D, lequel eft le centre de la cannelure ; en ouvrant le

compas de A à D, on tracera le quart de cercle AB, qui est la cannelure.

Pour les faire diminuer sur le corps du pilastre, il faut autant d'opérations qu'il y a de lignes qui ont servi à tracer le contour de sa diminution, que nous avons déterminée à huit dans l'opération qui en a été expliquée à la fin du premier chapitre de ce volume ; par chacune de ces lignes on divisera la face du pilastre en vingt parties, pour en donner une à chaque côte angulaire, & trois à chacune des six cannelures.

Cette opération fera diminuer les cannelures en raison de la diminution des pilastres, & à chacune de ces opérations on formera un quart de cercle en bois ou en fer blanc de la largeur de la cannelure, pour la tailler très-juste.

Comme il a été dit que ces cannelures ne prendroient qu'au tiers de la colonne, elles seront à même hauteur au pilastre, à moins que l'on n'ait intention, pour les rendre plus riches, de les faire descendre jusqu'au bas, pour les remplir comme il a été expliqué à l'article huitieme du troisieme chapitre. Nous en avons tracé l'opération sur cette premiere planche, afin de ne rien laisser à desirer.

De la distribution des cannelures aux pilastres Ioniques & Corinthiens.

Il faut diviser la face du pilastre en dix parties égales : la premiere des deux extrémités donnera le centre des dernieres cannelures, ainsi que l'axe du pilastre ; les quatre parties restantes de chaque côté de l'axe seront divisées en trois, & chacun de ces derniers points déterminera les centres des quatre cannelures qui restent ; elles auront en grandeur la dixieme partie de la totalité du pilastre, les côtes des angles en auront la moitié ou la vingtieme partie de la face du même pilastre, & les autres côtes le tiers ou la trentieme partie, comme on le voit sur la deuxieme planche de ce huitieme chapitre, où l'on a placé un

pilaſtre Ionique & un Corinthien. On fera la même diſtribution à différentes hauteurs du pilaſtre, ainſi qu'il a été expliqué au pilaſtre Dorique.

ARTICLE VII.

De l'emploi des colonnes & des pilaſtres aux édifices.

LES colonnes doivent exactement ſuivre le caractere de l'Ordre qu'elles déſignent ; on ne doit pas les diminuer ni les augmenter de proportion dans telle circonſtance qu'on ſe trouve, ſans cela il n'eſt plus d'Ordre régulier, il eſt compoſé. Toutefois il n'eſt pas défendu à un artiſte de chercher des productions nouvelles ; mais il ne faut pas les haſarder ſi elles n'équivalent les Ordres déja imaginés, ce qui eſt bien difficile.

On ne doit pas non plus changer la forme du plan des colonnes. Comme les ovales préſentent à l'œil deux proportions, ſavoir, celle de leur grand & celle de leur petit diametre, ne pouvant y avoir qu'un de ces diametres qui fût en proportion, l'autre deviendroit ridicule, ſoit en *lourdeur*, ſoit en *maigreur*. Les colonnes à pans ne préſentent pas une idée plus agréable : il eſt donc abſolument néceſſaire de les bannir, pour s'en tenir à celles qui ſont parfaitement rondes.

On ne doit pas non plus faire de colonnes *bandées*, parce qu'elles corrompent le contour de la colonne, & qu'elles en détruiſent le principe, en annonçant des colonnes faites par tambours & non d'un ſeul arbre. Quelques architectes ont cherché à enrichir ces bandes ; mais en admirant leur travail, on eſt fâché de perdre le nud de la colonne.

On a auſſi cannelé des colonnes en ligne ſpirale, ce qui produit encore un mauvais effet, n'étant point vraiſemblable que les fibres du bois prennent ce contour, de ſorte qu'on les traverſeroit & qu'on en ôteroit la ſolidité. Toutes ces inventions,

dont quelques-unes font dues aux Romains & les autres aux modernes, font à rejetter, parce qu'elles font contraires aux principes de l'origine de l'architecture; d'ailleurs elles ne produifent rien de fi noble, de fi grand ni de fi agréable que la colonne dans fa pureté.

Les pilaftres font dans le même cas : il faut qu'ils préfentent toujours des faces de même largeur, à moins qu'ils ne foient pliés en angle rentrant; car s'ils l'étoient en angle faillant, ils ne préfenteroient que des demi-faces qui les rendroient maigres.

Quand les pilaftres font engagés dans un mur, il faut qu'ils aient au moins un fixieme de diametre en faillie fur le mur dans les Ordres délicats, & le quart pour les Ordres mâles; fans cela ils ne marqueroient point & ne fembleroient pas faits pour porter leurs entablemens; d'ailleurs il eft néceffaire qu'il y ait au moins cette faillie pour recevoir les impoftes, plinthes, & autres ornemens, qui ne doivent pas excéder le nud du pilaftre.

On obfervera auffi, quand on ne pourra pas placer les colonnes ifolées, de ne les engager tout au plus que du tiers, & au moins du quart; de forte que les uns feront dégagés du mur de deux tiers de diametre, & les autres de trois quarts, ce qui laiffe à l'une un fixieme depuis le mur jufqu'à l'axe, & à l'autre un quart, afin que les impoftes & plinthes n'excedent point leur axe; fans cela ils avanceroient fur le contour de la colonne, & la couperoient défagréablement.

On ne doit engager les colonnes dans les murs que quand on eft gêné pour la place, parce qu'elles perdent toujours de leur légéreté & de leur grace. Dans ce cas là on doit auffi éviter de les engager dans une autre colonne, & encore plus dans un pilaftre; toutefois il vaut mieux les engager dans les murs que de les nicher, comme ont fait plufieurs de nos architectes modernes, parce qu'il n'eft pas naturel d'affoiblir un mur pour y placer un pilier, dont une colonne nous repréfente l'idée; de plus cette niche occafionne des noirs aux côtés de la colonne, qui produifent des maigreurs défagréables à l'œil.

ARTICLE VIII.

Des raisons pour proscrire l'usage des colonnes torses.

Les colonnes torses sont, de toutes les inventions, celle qui est la plus contraire au bon goût & au principe de l'architecture grecque ; elles ne peuvent tranquilliser l'œil, n'étant pas raisonnable de croire qu'un arbre, qui est difforme & tortu, puisse porter aussi bien qu'un qui est droit. Aussi ne les a-t-on pratiquées qu'en bronze, & l'on a tâché de les orner de façon à en faire admirer le travail plutôt que la forme.

Si l'on trouvoit dans une forêt un arbre de pareille forme, on ne se donneroit pas la peine de le travailler, les ouvriers le trouveroient trop contraire à la solidité pour en faire usage.

Il n'est donc pas raisonnable, en établissant les proportions d'un art sur des principes de solidité, tant réelle qu'apparente, d'admettre celle de toutes les productions qui est, ainsi que nous venons de le dire, la plus contraire à ces principes.

Fin de la premiere partie.

DIMINUTION DES PILASTRES

MÉTHODE POUR LES CANNELURES DORIQUES

Plan des Cannelures Simples

A C B

D
Opération du Remplissage des Cannelures

Plan des Cannelures Remplies

A C B

D
Opération des Cannelures Simples

DIMINUTION DES PILASTRES

Chapitre 8. **MÉTHODE POUR LES CANNELURES** Planche 2.
IONIQUES ET CORINTHIENNES

Pilastre Ionique *Pilastre Corinthien*

Plan des Cannelures du Pilastre
Corinthien

Plan des Cannelures du Pilastre
Ionique, avec leur remplissage

www.ingramcontent.com/pod-product-compliance
Lightning Source LLC
Chambersburg PA
CBHW071528220526
45469CB00003B/688